U0002300

王者之王・拿破崙

NAPOLEON

台北　國立國父紀念館
2001 / 9 / 8 - 2001 / 12 / 2

高雄　高雄市立美術館
2001 / 12 / 11 - 2002 / 3 / 3

台中　台中縣立港區藝術中心
2002 / 3 / 12 - 2002 / 4 / 28

王者之王・拿破崙
NAPOLEON

主辦

中國時報系・台中縣政府

國立國父紀念館・高雄市立美術館・台中縣立港區藝術中心

協辦

臺灣省菸酒公賣局

展覽策劃

法國瑪爾梅莊&普雷歐林堡博物館・德國杜賓根文化交流協會
時報出版公司

贊助

全聯福利中心

展覽網址

News.chinatimes.com

目 錄

序

拿破崙的時代精神

台灣正處於時代的轉捩點，不論政治、經濟以及文化，都面臨巨大的挑戰。身為台灣第一大報，中國時報秉持春秋之筆，正見證當下的歷史軌跡。

因此，這回中國時報主辦「王者之王——拿破崙大展」，呈現拿破崙以及十九世紀歐洲歷史的關鍵年代，希望能提供民眾一種思索空間。歷史是鑑古知今的明鏡，藉由拿破崙身處的時空環境，或許我們可以對照今日的台灣，找到歷史的方向。

一七八九年法國大革命爆發之後，人類的歷史邁入新紀元。自由與民主的呼聲高漲，許多傳統價值，包括宗教信仰、和平與秩序，都被顛覆，整個法國陷入長達十年的混戰，幾乎化為一片廢墟，不同黨派彼此殘殺爭鬥，甚至同黨志士轉瞬之間也會變成敵人，彼此干戈相向，旦敦、羅伯斯比就是最好的例證。民主自由的理念下，隱藏了卑劣權謀的人性，就像狄更斯在「雙誠記」所言，那是一個最光明的時代，也是最黑暗的時代。

這個時候，拿破崙以「大革命之子」的姿態君臨法國。他承繼了法國大革命的精神，藉由無堅不破的鐵騎，把自由民主的理念散佈到歐洲各地。他締造了「拿破崙法典」，不但落實了大革命理念，而且恢復了社會秩序以及運作機制。

此外，拿破崙對於文化的影響也是既深且遠。人類歷史上，很少出現像他這樣充滿意志和心靈的偉大人物，因此儘管他君臨法國只有十幾年，卻從一片廢墟中，重建了法蘭西，使得法國成為歐洲首強，更成為文化大國，今天的法國依然處處可以看到拿破崙的影響。

今天的台灣，就某種角度而言，宛如當年的法國。因此，拿破崙的理念和智慧，可以提供了台灣民眾參考方向。拿破崙曾以強烈的意志與信念，讓法國渡過了困厄。他洞察了民眾的需求，在自由與秩序當中，在傳統價值與新思維之間，獲得巧妙的平衡。當年的法國，曾經被奧地利、英國視為沉淪的煉獄，短短十年就昂然挺立，今天的台灣或許正需要拿破崙一般的智慧與奮鬥精神。

五十一年來，中國時報見證了台灣每個階段的歷史發展，從農業邁向工商業，從威權進展到民主政治，中國時報系始終秉持讓台灣向上提升的精神，這也是台灣跨入二十一世紀之後，中國時報舉辦「王者之王——拿破崙大展」的主要意義，期待台灣上下執著信念，馳騁迎向光明未來。

<div align="right">

中國時報 發行人

</div>

序

　　台中縣政府三年來，不斷地規劃、推展各項優質之藝文活動，繼將故宮文物菁華百品展引進台中縣，引起縣民及中部地區民眾莫大的迴響後，此次更與中國時報合作，擴及國際合作與交流，推出「王者之王——拿破崙大展」。遠從法國將有關於拿破崙相關之圖畫、使用過之文物、書籍……等一百九十餘件之展品，完整呈現在縣民面前，讓中部民眾也能目睹這積蓄了歷史文化與藝術菁華的展覽。

　　拿破崙（西元1769~1821年）出生於地中海科西嘉島，十歲還不太會說法文時，就進入法國布里昂皇家軍事學校就讀；三十歲，拿破崙以一個「外國人」成了法國最高執政者。並且利用高超的軍事天才與戰略，攻克整片歐洲大陸，坐上了自凱撒以來從未有過的歐洲皇帝寶座。自此東征西討，建立拿破崙帝國，成為法國人民心中的民族英雄。但又在不到十六年的時光，步上了窮途末路之境，將自己一手所締造的帝國給毀了。在「滑鐵盧戰役」之後向英國投降，正式退位。最後被放逐到南大西洋非洲外海的孤懸小島-聖赫勒那島，六年之後，在孤島中結束其戲劇性的一生。

　　拿破崙這位叱吒風雲，十九世紀西方最偉大的軍事家及政治家，在其任內，除了改革行政、民法、教育制度，更準備將巴黎建設成世界最美麗的城市。他的生平不僅家喻戶曉，他的影響更是幾乎遍及全歐洲。此次台中縣港區藝術中心舉辦「拿破崙大展」，除了展示這位傲世的軍事奇才充滿傳奇的故事及悲劇英雄式的一生，更想將民眾的視野擴展至國際，開啟關照世界的心靈，提昇藝術欣賞的境界，使人人都成為生活藝術家，掌握日常生活中美感的律動。

　　文化是民族發展的支柱，也是立國精神的根源，世界各國對文化使命的重視，莫不訂定確切的政策與方法，以積極鼓勵文化氣象的蓬勃發展。台中縣對於藝術文化之建設、全民美育及文化生活之提昇，向來不遺餘力。希望此次展覽，讓縣民及中部地區民眾能藉由親近藝術、鑑賞藝術的機會，得到生命的養分，更讓文化深入生活，也讓台灣的藝術文明更往前邁進。

台中縣 縣長

序

　　人類歷史的記載上，大概少有人能如國父孫中山先生及法國的拿破崙一樣，能將自己的成就身深刻印在後人心目之中。

　　本次「王者之王——拿破崙大展」在台北市的國立國父紀念館進行，使得西方歷史上的重要人物之生平與文物，進入了以紀念國父這位生在東方之偉人而建的殿堂內。這樣的安排，也許可以讓參觀者在憑弔拿破崙建立的帝國、戰功、典章制度之際，同時追思國父當年勇於革命、追求理想的宏旨與氣度。

　　這兩位東西歷史名人，對於人心的判斷都有驚人洞悉：國父對於「知難行易」的道理有著很深的體會；拿破崙生前也曾經指明，最困難，也最珍貴的事情，就是下定決心了。兩人的事業中都面臨多次的困難抉擇，兩人也都以超乎常人的勇氣與智慧通過考驗。

　　軍人拿破崙以旺盛的企圖心勇赴戰場；醫生孫中山以無比的慈愛情救人救國。兩人雖有特質、方法上的顯著差異，但他們的心思與籌畫，卻在日後成就了東、西兩個社會的現時榮景。

　　而我國在上個世紀初期創建之時，曾延攬了多位外國專家、顧問為年輕的中華民國設計多項制度。期中來自法國的法學研究者，引進了源自拿破崙法典的法國民法，日後變成我國民事法典的一部分。今年秋，拿破崙的靈魂再度來到了東方的中華民族，並且以他個人的物品、歷史記載為媒介，再度呈現在我們面前。

　　透過這一次「王者之王——拿破崙大展」的珍貴藏品，我們也能夠對於拿破崙的生平、他的人格特質與家人、他所處的世界、當時的歷史背景等都有更深刻的瞭解。學習歷史的目的，是要避免重複人類過去所犯下的錯誤，並且善用前人留下的知識與教訓。相信這個大展一定能夠供給我們足夠的心靈雞湯，滋養我們前面的人生道路。

　　早秋的「王者之王——拿破崙大展」會是台北街頭熱鬧的文化盛事。本館在此謹向提供展品的法國國立瑪爾梅莊博物館等藝術文化館舍致誠摯謝意，也感謝每一位參觀者的光臨，祝福大家在這個難得的展出中獲益良多。

張瑞濱

國立國父紀念館 館長

序

活著時，他未能征服世界
死後，他卻擁有全世界
～法國作家夏多布里昂

　　拿破崙的一生充滿傳奇。他身高僅一米六八左右，臉型瘦削、堅毅，面色蒼白、憂慮，說話時帶著濃郁的科西嘉口音，只活了五十二歲，卻以無以倫比的魅力和堅決果斷的戰略，當上法國人的皇帝，征服歐洲大部份地區（從西班牙到俄國，包括德國、多瑙河流域、義大利北部），甚至到埃及和敘利亞。自他死後至今兩百年來，誰也數不清究竟有多少關於他的著作和評論，誰也無法斷定他對法國人而言，到底是神明或偽君子？是救世主或是食人獸？是教化人的啟蒙師或是為所欲為的暴君？但沒有人可以否認拿破崙具有神話英雄赫拉克勒斯的勇猛和所羅門王的智慧，他的軍事才幹不亞於戰功顯赫的亞歷山大和迦太基軍事家漢尼拔，猶如凱撒扭轉希臘、羅馬世界的歷史發展，拿破崙改寫了法國史，奠定了現代巴黎的基礎。

　　拿破崙超乎尋常的生命，不但獲得中外史學家的青睞，文學家也絞盡腦汁歌頌他的豐功偉業，連音樂家貝多芬也曾一度將「英雄交響曲」獻給他，藝術史上新古典主義的代表人物之一，大衛（Jacques-Louis David,1748-1825），被拿破崙封為宮廷畫師，為他畫了許多不朽的名畫，拿破崙是繼耶穌之後，藝術創作中最常被描繪的歷史人物，因此，本館這次首度針對歷史人物所做的展覽顯得意義非凡，不單因為拿破崙是人類歷史上的傳奇英雄，而且由於他橫越十八、十九世紀的生命，恰可做為高美館引介十九世紀初藝術風采的濫觴。

　　感謝中國時報系和德國杜賓根文化交流協會，精心策劃「王者之王──拿破崙大展」，相信完整而全方位地呈現一位舉世聞名的人物，深具正面積極的教育內涵。經由一九九七年於本館展出的「黃金印象──奧塞美術館名作特展」，以及二〇〇〇年「世紀風華──橘園美術館珍藏展」兩次藝術饗宴，南部民眾已見證過自十九世紀初照相術發明之後，藝術家是如何地從打破傳統、呈現自然光影、抒發自我的十九世紀末，邁入百業躍進，藝術形式前仆後繼、持續發展的二十世紀。而此次「王者之王──拿破崙大展」更是喜愛藝術的民眾，從生活的各種面向認識十八世紀末十九世紀初新古典主義與浪漫主義的大好契機。誠如莎士比亞所言：「過去是未來的小引」，每一段藝術史的片斷都是未來二十一世紀藝術發展的借鏡。在我們迎接希望無垠的嶄新時代之際，切勿錯過回顧那段孕育一顆燦爛流星的革命時代。

　　此次能夠順利展出兩百年的文物、拿破崙家族的雕像以及知名畫作，亦應歸功於法國瑪爾梅莊&普雷歐林堡博物館、波那巴特博物館與艾克斯博物館的慷慨借件。瑪爾梅莊&普雷歐林堡博物館館長貝爾納‧齊瓦里耶先生，和杜賓根文化交流協會代表，甚至還預先來台了解展場環境，其對古蹟文物展示場地的謹慎態度，亦令人感佩！在中法雙方的共同努力下，本展得以順利推出。期盼在浩瀚的藝術宇宙中，摘下最燦爛獨特的星辰，呈現給求知若渴、胸懷國際的南部民眾！

高雄市立美術館 館長

序

　　這是拿破崙首次進駐台灣。皇帝享譽全球的名聲早已超越歐洲疆界。此人物令世人著迷，因為他擁有現代的世界觀及天賦的宣傳觀念，一個世紀前就已預告出我們當代的聯繫通訊模式。在他之前，或許除了亞歷山大大帝，沒有人能在如此短暫的時間裡改變歐洲大陸的面貌。從他握權到最後退位只有十四年時光，在這麼短的時期內，他振興法國，僅僅三、四年內將疲憊走出大革命的法國擠入列強。法國現今一切法規制度都是來自拿破崙時期的法律，歐洲及美洲多數國家也採用或受其影響，延用著名的法國《民法》，也稱作《拿破崙法典》。

　　此展覽嘗試展現這位不凡人物的驚奇歷程。感謝瑪爾梅莊博物館豐富的收藏，我們能夠親眼目睹這麼多曾屬於拿破崙的物品、代表帝國時期特色的藝術品，還有多幅舉世聞名的畫作，例如大衛描繪《拿破崙跨越阿爾卑斯山》的名作。

　　我們很高興在此，盡力以最完整的方式呈現，將這段對歐洲影響深遠的出色史期介紹給台灣民眾。我們希望此次難得的展覽能獲得熱烈回響。

Bernard Chevallier

貝爾納‧齊瓦里耶

瑪爾梅莊博物館　館長

序

拿破崙不比塑造國王的木，他猶如塑造眾神的大理石

~ *Heinrich Heine, derniers poemes et pensees, 1869*

偉人的命運無法預知

誰能想像得到，於1769年，誕生在科西嘉的一個孩子，有一天將在法蘭西建立帝國，並將歐洲多數國家的權柄分送給自己的兄弟妹與親友。然而，於1811年，誰又能料想到，這顆歐洲政壇上最閃亮的明星，五年後就停止閃耀。

誰敢大膽預言，1815年，「百日復辟」後，此人將遭遇六年放逐生涯；誰知道，他會在「滑鐵盧之役」被擊敗，而此事件也奠下延續迄今的西方世界地理政治基礎。

誰曾懷疑過，拿破崙所宣告的預言：「法國人五百年後還會記得我。」果眞完全實現。拿破崙的傳奇今日已遠播各地，超越法國邊界，這是不容置疑的事實，雖然拿破崙總讓人聯想到獨裁政治與永無休止的殘酷戰爭。

拿破崙享有永傳後世的盛名，他也善於自我宣傳。無論他是令人崇慕或令人憎恨，總之從未讓人對他無動於衷。連那些極其厭惡他的人也總是對他的天才洋溢留下深刻印象。

斯湯達爾（Stendhal）說拿破崙是個 "大天才"。閱讀拿破崙的寫作（包括他千眞萬確的親手著作或被認定出自他手的作品），不難發現他超乎常人的強烈性格。他擁有統御天分，懂得適時適地做該做的動作，出現在該出現的地方。在任何情勢下，考慮面面俱到。他的論調總是一針見血，令人驚動，見解與策略也十分獨斷。偉大軍隊的事跡功勳及拿破崙對待士兵之情迅速傳播全國各地。人們斷定拿破崙具有吸引人的魅力，一種磁場魔力。

拿破崙傳奇於焉產生

從「義大利之役」及創下大小輝煌戰績開始，拿破崙說的話和行爲舉動成爲商品廣告最佳題材。起先，廣告物件以較爲樸素、手工藝品的形態出現。標榜偶像崇拜的商品開始上市，如印製拿破崙人像的煙斗、煙袋或拆信刀，一段時日之後，世界各地處處可見拿破崙紀念品。但拿破崙令人崇拜的形象不只以郵票形式環繞全球；迄今，已有一百二十多部影片記敘拿破崙傳或拿破崙時代。最近的一部拿破崙傳電視影片目前即將殺青，由傑哈·德巴狄厄飾演其中一名主角，這部二十一世紀的新製作將打下法國電視史上最驚人的紀錄。

不可勝數的戲劇、歌劇及音樂劇以拿破崙這個人物爲創作主題。無數廣告促銷甚至完全以拿破崙與其最卓越的成就爲主打線路：勝利、氣魄、策略、優越，拿破崙的名號成爲十足的廣告標記。

拿破崙傳奇於是就此延續

這位偉人的命運難以預料。人與人之間的關係也是如此。

誰能預料，一個專門策辦展覽的德國文化中心，在舉辦《達文西：科學家、發明家、藝術家》展覽後，有緣與中國時報合作，幸會黃肇松社長及文化組負責人李梅齡小姐兩位朋友，希望將拿破崙的輝煌介紹給台灣民眾。

誰，最後，誰曾夢想過，兩個曾被長久戰爭與歷史仇恨撕裂的國家，竟然有這麼一天，一個法國博物館館長貝爾納‧齊瓦里耶(Bernard Chevallier)先生及其顧問安娜—洛朗絲‧德布洛內(Anne-Laurence de Blonay)女士將展覽任務交付給一個德國策展人，由他負責把法國史上一位具代表性的中心人物，以巡迴展方式，介紹到台灣。

人類的命運及人與人之間的關係都無法預知。

Dr. Otto Letze
奧圖‧雷澤博士

杜賓根　2001年8月
德國杜賓根文化交流協會

王者之王——拿破崙

「您的君王們，出生在王位上，被打垮二十次，還是能穩坐江山；我，我不能，因我是軍人出身，靠一己之力闖天下，一旦我不夠堅強，失去威嚇力，我的地位就不保了。」

～拿破崙寫給奧帝國首相梅特涅～

　　命運使然，拿破崙於1769年8月15日誕生在科西嘉島阿佳修，就在他出生的前一年，熱那亞同法國簽訂了科西嘉島歸讓法國的秘密協定，法國路易十五的軍隊於是佔領科西嘉島。未來皇帝的父親查理·波那巴特是阿佳修一位具影響力的法律家，他於1764年娶了一位十四歲青少女蕾緹西亞·拉摩利諾，她婚後連懷十三胎，直至1785年丈夫過世才中止。查理傾力，爲波那巴特家族的貴族血統取得認證，以藉此享受貴族的優惠特權，讓小拿破崙能進入布里安軍校及巴黎皇家軍校就讀。

　　父親過世幾個月後，拿破崙開始軍人生涯，直至1815年6月18日夜晚慘遭滑鐵盧才終告結束。軍營單調的生活促使他把所有熱情與精力放在閱讀上。他求知慾極高，熱愛自然歷史、世界歷史和地理。就學間，從不浪費光陰，兢兢業業學習研讀各種書籍，從大帝國如希臘，羅馬和拜占庭歷史，到偉大征服者如亞歷山大大帝或漢尼拔的歷史。讀到英國領地一覽表，他只略過一眼「聖赫勒那，小島……」。

　　大革命爆發初期，此事似乎不關拿破崙，他獲准一個接一個回家鄉省親的長假。然而，他於1792年夏天，在巴黎親眼目睹暴動民眾攻進杜勒麗宮，血腥場面在他腦海留下可怕的回憶。此際，在科西嘉島，兩派情勢衝突，一派主張歸化法蘭西共和國，集聚在波那巴特家族陣線，另一派夢想科西嘉獨立自由，以鮑力爲首領，要求英人幫助。1793年，阿佳修的祖傳房子被鮑力黨人洗劫，波那巴特全家必須逃離科西嘉島，他們逃亡至法國南部馬賽。拿破崙立刻被迫前往土倫，圍攻這個被英軍佔領的地方，他在「土倫戰役」中的傑出表現，爲他贏得准將軍階（1793年12月）。但……他得了疥瘡，這種可怕的皮膚病害他膚色總是帶點黃褐，而且身材削瘦，這些特點可在他早期畫像中看到。

　　激烈革命黨人羅貝斯比耶垮台（1794年7月27日）之後，擁護極端共和主義的拿破崙暫時身陷險境，但從1795年10月開始，他被推上政治臺前，應督政府要求，負責鎮壓王黨暴動。此時，他遇見了約瑟芬，瘋狂地愛上她。約瑟芬自此走進拿破崙的生活，也跟他一起走進歷史。剛被任命爲義大利軍團總司令的拿破崙，沒有告知家人，於1796年3月9日娶了約瑟芬，結婚兩天後就帶軍出發攻打薩丁尼亞軍和在義大利的奧軍。

　　這次「義大利戰役」讓當時的人對拿破崙另眼相看，並崇拜有加。在十八天內，他打敗薩丁尼亞軍，然後緊接著轉向對付奧軍，在樓笛、阿爾柯、里沃利連連獲勝，曼圖城於1797年2月2日投降，拿破崙前往維也納，逼奧皇投降，並簽訂「剛波-佛米歐和約」（1797年10月17日）。

　　這一次次驚人的成功不但讓法國從此成爲歐洲列強，更讓拿破崙意識到自己天賦的力量，等待時機奪得政權。只剩一個頑強國家要征服：英國。拿破崙的大野心計劃，並非直接攻打英國領土，而是，先遠征埃及，奪得土耳其，然後從那兒，前往印度，趕走英國人。對督政府而言，拿破崙太受歡迎，對他們威脅極大，所以很樂意看到這野心過大的將軍遠離。兩百八十艘船隻組成的艦隊及五萬四千士兵於1798年5月19日從土倫出發，前往埃及。「金字塔戰役」（1798年7月21日）勝利，爲拿破崙打開前往埃及首都開羅之路，但同時，停泊在阿布基海峽的法艦隊被英將納爾遜摧毀（1798年8月1日）。打了勝仗，卻也被困在當地，拿破崙驅走強大的土耳其軍

隊，平定埃及，就立刻重組這個國家。此次出征他帶了很多學者、繪圖師及藝術家，集聚各界菁英創立「埃及學院」，著手研究當地的地理、科學，尤其是考古學；這些研究之後在法國的出版，爲探究現代埃及打開一條大道。

來自法國的消息顯示國內情勢愈來愈危急，拿破崙於1799年8月23日秘密登船回法，於10月9日抵達。在巴黎，奪權的時刻到了，1799年11月9日深夜他掌控住聖克盧宮（霧月十八政變）。新政府決定提名三位執政，第一執政爲拿破崙，是實際掌權人。

他立即展開行動，改革國內行政與司法體制。由政府遴選的省長擔任各省最高行政官員。他創立一家法蘭西銀行，讓它專營紙幣的發行，並創立新的貨幣制度：「法郎」，之後穩定持續了一個世紀多。但奧國和英國拒絕接受拿破崙提出的和平。拿破崙因此計劃在義大利北方採取攻勢。他大膽地帶軍跨越阿爾卑斯山的聖伯納隘道，這驚人的舉動，出奇的戰略，讓他成功地快速抵達波河平原，在馬蘭果擊潰奧軍（1800年6月14日）。皇帝簽下倫內維爾條約（1801年2月9日）。歐洲大陸總算和平。

再來的重要之務就是重建國內的和平安樂，利用精明的政策消除敵對。拿破崙於是親近羅馬教廷，意圖結束自大革命以來教會分立的混亂局面，經過艱難的溝通後，政教協議於1801年7月15日簽訂。他繼續改革，建議大赦移民王黨（1802年4月），接下來的一個月，又建立中等學校，改革公立教育制度。同時期，拿破崙建立榮譽勳章，獎勵軍民功勳。但拿破崙最偉大的傑作還是實現法國民法，之後被稱作《拿破崙法典》，法典集合各種法規，訂立人與人之間的關係法，特別是關乎家庭的條款。

1802年8月2日公民投票，全國一致承認拿破崙爲終身執政。共和國政府其實只是個戴著共和面具的君主政體。拿破崙與英簽訂「亞眠和約」（1802年3月25日）更穩固了拿破崙對內對外的威權。不過，此際，真正的危險來自保皇黨，他們不願承認新政權，希望第一執政讓路易十八重回王位。希望幻滅，於是他們多次密謀，企圖直接暗殺拿破崙，但沒有成功。據說謀反份子在等待一位法國王子到來，沒想到安涵公爵恰巧出現在巴登地區，拿破崙以爲就是指他，令人逮捕他，荒謬不合理的判決後，在萬森壕溝中槍決他。拿破崙與王黨人士的關係從此決裂。1804年5月18日，共和國政府正式交付給拿破崙‧波那巴特，銜稱「法國皇帝」。

皇帝與皇后週圍於是建立起宮廷生活。拿破崙一切都要最豪華闊氣的，分配大額薪俸給自己的家族成員，宮廷的日常生活極其豪華，花費奢侈，支持藝術與工業。拿破崙要住進王宮，但王宮在大革命後空無一物，於是他派人重新裝修，添置傢俱，讓王宮找回往昔豪華的面貌。1804年12月2日在巴黎舉辦拿破崙的加冕禮，排場之大，前所未見。順從的教皇被請到巴黎爲新君王加冕。數月後，1805年5月26日，在米蘭，拿破崙被擁立爲義大利王，在頭頂戴上倫巴第王者的鐵冠。皇帝要重現君主制度的社交禮儀，效法波旁王室前任君王路易十六和瑪麗安東奈特的方式去建立皇帝和皇后身側的豪華宮廷。他們每日的生活都遵循皇宮該有的禮節，而且兩位君皇都當得很稱職，約瑟芬過人的優雅氣質和精明靈敏確保皇后一職，大家欣然承認。拿破崙在大眾宮廷生活之外，內心還是保持以前的他，一貫的作風，同樣的工作習慣。他追求光榮，偉大，對他來說，壯大就是美。他影響了當時的藝術風格，因爲他要求藝術家以他輝煌的功績爲主題來表現。拿破崙希望其統治期的榮耀能在巴黎留下回憶，美化巴黎，可惜在位時間過短，只建了騎兵凱旋門、旺多姆圓柱、證券交易所和里沃利路等。

拿破崙非出身自王室血統，只能以一次次的勝仗來持續他的統治皇朝。很多歐洲政府無法忍受，在1803年10

月英國中止亞眠和約後，各國不停地聯合起來對抗法國。法國艦隊在特拉費加被摧毀（1805年10月21日），使拿破崙無法帶軍登陸英國國土，於是他計劃在大陸攻克敵人。自1805年夏天，他得不斷打仗對抗英、奧、俄、瑞典及那不勒斯。歐斯特里茲輝煌大勝（1805年12月2日）讓拿破崙得以和交戰國訂立條款。才剛被打敗，俄國、英國和普魯士再度形成第四次聯盟，對抗法國。法軍在耶拿及歐葉斯達勝利（1806年10月），艾洛一戰又勝利（1807年2月），普魯士國王及沙皇不得不屈服，與拿破崙簽訂和平條約。拿破崙可隨心所欲重畫歐洲版圖，將王國分給家族成員：約瑟統治那不勒斯，路易成為荷蘭王，之後，拿破崙又把西發利亞交給傑羅，那不勒斯交給穆拉，西班牙交給約瑟。1811年，大帝國的疆域廣至一百三十省。拿破崙的附庸國，巴伐利亞、威敦堡及薩克斯（今日的德國）選帝侯全被升為國王。

拿破崙無法以武力征服英國，於是，1806年11月，他改以經濟戰對付英國，下令「大陸封鎖」，企圖藉此令英國窒息。為了確保歐陸各國嚴格遵守此政策，必然會導致新的征服，皇帝不得不馴服波羅的海各港口、葡萄牙甚至西班牙。而，西班牙人民激抗，大軍陷入可怕的游擊戰，拿破崙徒然動用三十萬最優秀的士兵，直至1814年。趁法軍在馬德里受挫之際，奧國與英國組成第五次聯軍，於1809年4月再度開戰。瓦格朗姆的勝利為拿破崙再度打開維也納之門，奧國再度被迫割地。拿破崙意識到皇朝的脆弱，於是他想跟不能再生育的約瑟芬離婚，為了確保皇朝的恒久，他需要繼承人，決心與約瑟芬分離後，他接受奧皇法蘭西斯一世親手送上的公主瑪麗露意絲。與哈伯斯堡王室結了親，皇帝實現希望，翌年生下繼承人羅馬王（1811年3月20日）。帝國似乎正值巔峰，但眾敵國事實上只是暫時屈服，並非完全被打敗。

敵意來自俄國沙皇，亞歷山大不滿拿破崙協助建立華沙大公國，而拿破崙也責備亞歷山大不徹底執行大陸封鎖。1812年6月22日終於宣戰，拿破崙似乎居壓倒性優勢，以六十萬大軍對抗沙皇的二十五萬士兵。但俄將故意避免面對面決戰，一直往後退，將拿破崙的軍隊引入俄國內部。9月14日，拿破崙進入首都莫斯科，但莫斯科卻籠罩在熊熊大火中。拿破崙終於明白亞歷山大不會要求和平，於是下令撤軍。大軍受飢寒折磨，到1812年11月29日只剩十萬人成功渡過別列西納河。皇帝趕回巴黎。但所謂的大軍幾乎已不存在。

敵國不放棄希望，普魯士王與俄國沙皇又計劃結盟對抗拿破崙。第六次聯盟集合了俄國、普魯士、英國、奧國。拿破崙於萊比錫一役（1813年10月15日，被稱作諸國之戰）被擊敗，大家相繼變節背叛，巴伐利亞及威敦堡王，穆拉及貝爾納多只想保住自己的王國。1813年底，拿破崙又失去西班牙，日耳曼坤區，荷蘭，之後連義大利也掉進奧軍手中（1814年4月）。十年來第一次把戰場帶到法國本土，帝國身陷危機。自此必須捍衛國土，阻止敵軍侵略，拯救巴黎。儘管於法國戰役中，拿破崙再度發揮波那巴特將軍的軍事天才，打了勝仗，但盟軍還是於1814年3月31日攻佔了巴黎，當天晚上馬蒙向盟軍投降。拿破崙在楓丹白露宮，受元帥們逼迫，於4月6日宣布退位，前往放逐地。

成為厄爾巴島的統治君王，拿破崙把此任務看得很認真，重組他這個一萬兩千臣民的小王國。他在一齊前來的母親及妹妹寶琳身側建立一個有模有樣的小宮廷，但皇后瑪麗露意絲帶著兒子留在維也納。拿破崙得知自他離開後，法國人民憂心忡忡，加上波旁王室不得人心，於是，他想再度向命運挑戰，於1815年2月26日登船回法。在七百位士兵的伴隨下，他登陸法國南部，並於1815年3月20日抵達杜勒麗宮，路易十八已匆忙棄宮逃逸。雖然拿破崙受到農工民眾的支持擁護，但中產階級與貴族很敵視他。他採取較自由中庸的作法，以平撫厭惡連連戰爭的人心。但此次復辟只持續了百日，集聚在維也納的盟國要將他逐出歐洲，決定打到他徹底屈服。

既然必須戰鬥，拿破崙就採取攻勢，進入比利時，希望打垮威靈頓的英普聯軍。但1815年6月18日滑鐵盧一役毀滅了他的希望，造成無法收拾的殘局，皇軍潰退。拿破崙回到巴黎，6月22日在艾麗絲宮宣布讓位給羅馬王，但王位很快就被從比利時根特回來的路易十八搶走。被所有人放棄的拿破崙，先到瑪爾梅莊與家人告別，然後前往拉羅榭勒外海的艾克斯島，打算在此上船前往美國。但，1815年7月13日，他終於決定要求英國政府庇護，希望在敵國受尊敬地渡完餘生。英人先將他帶到普利茅斯，才告知他，他將被放逐到南大西洋非洲海上的火山小荒島，此監禁地是威靈頓自己提議的。將近兩個月半的旅程，拿破崙在幾位忠心將僕的伴隨下登陸聖赫勒那島（1815年10月16日），英雄生命的最後旅站。

　　聖赫勒那島大約跟巴黎一樣大，該島距離最近的非洲海岸長達兩千五百多公里遠，讓英國人覺得比較放心。拿破崙將在此渡過五年多，遠離世人，住在樸素的長林別墅，身邊圍繞著只承認他將軍頭銜的敵人。為了向英國人證明無論如何他永遠是拿破崙皇帝，他在長林規定了一套嚴格的禮儀，好像他還在杜勒麗宮當皇帝。英國派來的總督哈德森羅，既愚蠢又小心眼，讓拿破崙的日子愈來愈難過。

　　拿破崙一天中花很多時間與忠僕們談話，他們總是急著記錄下來，編成回憶錄，將來一回歐洲就可付梓出版。但長林這個狹隘的生活空間造成了皇帝難友間一些無法避免的誤解爭執，有些人陸續回歐洲，長林漸漸人去樓空，皇帝的健康狀況也是每下愈況。剛到的安多馬其醫生回天乏術，醫治不了拿破崙。1821年1月1日皇帝向大家宣布說他活不過這一年。拿破崙知道自己病情嚴重，集聚所剩的丁點氣力向將軍莽道朗口述他的遺囑，也藉此回報身邊忠心耿耿的人。1821年5月5日下午五點四十九分，二十多年來動搖全世界的人嚥下最後一口氣。

　　5月9日葬禮在天竺葵谷舉行（自此被稱為陵墓谷），英國駐軍只把他當成一名普通的將軍級人物致敬……陵墓留在島上十九年後，法國才給拿破崙一個得體的葬禮。直到1840年10月15日法國海軍才駛著美婦號前往聖赫勒那島，把皇帝遺體運回巴黎。同年12月15日，棺墓在眾多人潮陪伴下，沿香榭里榭大道，進入傷兵院，依拿破崙心願，安葬在"塞納河畔，與他如此深愛的法國人民為伍"。

論拿破崙的傳奇與浪漫

「他去到這個遙遠的、偏僻的孤島上，在赤道的烈日下，在遼闊的海洋中，如此悲劇式放逐的結果，反而使他的一生更增添了具有浪漫色彩的魅力。這種魅力將永遠扣人心弦，引起人們的遐思。它也將有助於產生關於拿破崙的傳說，這種傳說使他在歷史上所起過的作用走了樣⋯⋯。」

～ *G.Lefebvre / 1951*

拿破崙（Napoléon Bonaparte, 1769-1821）的生平傳奇一向爲世人所樂道。這份傳奇部份緣於他個人的天才橫溢與非凡毅力，部分導因於他的激進衝動與人格缺憾，以及作爲人類的宿命侷限，而功敗垂成。此外，尚需有個激情且動盪的大革命環境，鼓動人心，追求變革，讓他因此擁有一個更壯麗的揮灑空間，去完成一個扭轉乾坤的天賦使命。

拿破崙生於大革命時代，崛起於行伍，布衣卿相。以其軍事天才與戰略，攻克整個歐洲大陸；以其超人的精力與想像力，綏靖了甫經十年血腥革命的法蘭西，並將法國的思想與政治革命思維傳遍整個歐羅巴。然後黃袍加身，坐上自凱撒以來從未有過的歐洲皇帝寶座。最後仍因醉心權力、冒進衝動、以及窮兵黷武而瓦解，而退出世界舞台，病死囚島。

拿破崙：「我的一生簡直仿若一部傳奇故事！」

他的竄起，以及悲劇英雄式的一生，的確留給後世數不盡的遐思與想像。人們緬懷他的成就與建樹，竟遠遠超過對他的詆毀與否定。當初遭法軍蹂躪的地區甚至有人還歌頌他的破壞。人們似乎刻意淡忘他在位十五年中兵連禍結、生靈塗炭的痛楚；而獨獨強調拿破崙大軍，給僵化的封建社會、冥頑的王權制度的致命之擊，及其解放作用（德國史學中至今仍稱這場戰爭爲「解放戰爭」/ Befreiungskrieg）。

其實，正是這種「解放」作用，及伴隨而來的若干影響深遠的建樹，才塑造拿破崙這個空前絕後的歷史人物在人類史上的傳奇色彩。他的口述歷史《聖赫勒那回憶錄》（1823），應只是塑造拿破崙神話的重要因素之一。他在書中強調自己是一七八九年大革命原則的擁護者，自由思想的信徒；並辯解稱帝乃是出於形勢所需。又說，他希望和平，但迫於外國列強的挑釁，才訴諸於護國戰爭，而非想成爲歐洲的霸主⋯⋯云云。

一八二一年，在他病歿縣島之後，各式各樣的記述、回憶錄、以及傳述，更無獨有偶的幾乎一面倒地傾向於美化他的英雄事蹟。將他說成是世紀的巨人、法國大革命的實踐者、被壓迫民族的拯救者⋯⋯。結果，「拿破崙」這個名字反成了秩序、民族和光榮的象徵！也因此，三十年不到的光景，他的姪兒路易・拿破崙輕而易舉地利用這個神話，當上了法蘭西的總統，最後還順利恢復帝制（1852），直到普法戰爭失利投降爲止。平心而論，「拿破崙」這個名字給了近代法國太多沉重的負擔。

但直到今日，法國人仍一直不以爲忤。雖然拿破崙個人壯志未酬，但他畢竟率領千萬法國人，完成了大革命及大帝國的使命，並使法國思想勢如破竹地深植在各個民族的心中。此外，拿破崙更給法國一套現代國家應俱備的行政機構。並且經由拿破崙，才終於結束大革命的血腥與動盪。

拿破崙之於歐洲各國，更另具備一項非凡「拯救者」的積極意義。拿破崙大軍的「進出」，至少直接促成了近代德國、比利時、義大利等民族國家的產生。拿破崙在摧毀歐洲舊制度的同時，就將現代社會秩序的各項原則

也一併傳入歐洲各地。換言之，拿破崙的輸出，不僅傳播了法國啓蒙及政治思想、社會典章制度，更帶來了英國的資本主義與工業革命，使歐洲從此提早進入現代世界裏（比利時是第一個進入工業革命的歐陸國家）。在這層意義上，拿破崙的歷史功過也就不言自明。也正因爲有了這些因素，讓圍繞在拿破崙週遭的一切不僅具有傳奇的成份，也染上浪漫的色彩。而「浪漫主義」正是拿破崙所處時代的基調。

拿破崙時代：浪漫主義的巔峰

拿破崙並非是個平白無由冒顯出來的歷史人物。在史家的眼中，拿破崙絕對與爆發於一七八九年，人類史上最驚心動魄的那場劃時代政治革命有關。因爲他既是那場大革命的目擊者，也是它的繼承者，甚至就是它的終結者（這是大多數史家難得的唯一共識）。同時，他也承續了起至盧梭等啓蒙大師的重要思想。而這些政治理念的啓迪，更是往後燒熾整片西歐的「浪漫主義」風潮的源頭。正是因爲他身上兼具有這兩份資產，復以他個人的天賦異稟、軍政才華，催枯化朽、靖內攘外，而受到大批詩人、文學家、音樂家的稱頌：如歌德、貝多芬、海頓、海涅、雨果、斯湯達爾等等。因爲一生充滿傳奇的拿破崙，正好就是浪漫主義詩人和音樂家最理想的崇拜對象……。

「浪漫主義」（Romanticism）一詞源於中世紀歐洲，由各地拉丁方言所寫成的「浪漫傳奇」（Romance）引申而來。在創作上，反對當時佔主導地位、主張墨守成規的古典主義。強調應反映客觀事實（這點與現實主義便經常結合且相互爲用），側重從主觀內心世界出發，抒發對理想的熱烈追求。常用熱情奔放的語言、或色彩、或音符、瑰麗的想像和誇張的手法來塑造形象。

這股文藝及文化浪潮盛行於十八世紀末及十九世紀上半葉的歐洲。先由德國發聲（由歌德與席勒首先提出）。然後影響遍及西歐。各國依其不同的社會及知識背景，而有不同的表現方式。德國從哲學入手；主張唯心論，誇大主觀的作用，強調天才、靈感和主觀能動性，以及人是自在自爲的，絕對的，自由的。英國則從反對工業化、都市化發軔；出現傷感的詩歌和小說，哀悼農村的破產、詛咒城市的靡爛。歌頌大自然的幽美佳境等。法國則更早從政治層面著手；除提出政治革命議論外，更付諸實際行動，發動一場全民大革命。而在這場徹頭徹尾的「革命」裏，也連帶地將古典主義藝術清除乾淨。因爲，一則古典主義藝術本就是爲貴族階級而存，大革命使貴族四處流亡；再則大革命削弱了古典主義的教習與創作；三則當權的資產階級中出現了普羅趣味的暴發戶，他們反而較偏好浪漫主義裏那種天馬行空的想像力、掺揉的複合題材，和現實主義的深刻描述。

事實上，最能激發浪漫主義情愫的正是當代重大事件的牽引；大革命的動盪、拿破崙的崛起、連年不斷的戰爭……。這一切皆活生生地激起人們高度的想像力和個人野心。革命解放了個人，並向一切傳統宣戰；革命激發了求新求變的熱情；革命也喚起了人們嗜血好戰的病態癖好；革命朝不保夕，也不由令人悲感傷懷……。是以，法國人最早是將其浪漫主義思維表現在政治之中。在文藝創作上，只出現慷慨激昂的演說詞與戰鬥歌曲，較深沉的戲劇、小說、詩文等皆未能恢復生機。這種情況直到拿破崙主政時期亦復如此。迄至一八一五年，戰爭一直吸引住青年人的想像力，誘使他們追逐榮譽和財富……。而這些不就正是以拿破崙個人爲榜樣？！

拿破崙雖精力過人、勤勉好學，而博覽群籍，但卻相當瞧不起讀書人。他經常鄙視他們爲「空想家」（Les ideologues）。他應是一位曠世的軍事奇才，也是個施政能手，但卻構不成「謬司的化身」，頂多也只是一名業餘的文藝愛好家。因此，在他主政的那段時期，法國文化生活的進展可說出奇地遲緩。一方面，社會甫經解體，

另一方面，戰爭吸著大部份人的精力。最關鍵的還是拿破崙那種威權獨裁的文化政策，及思想箝制。

他雖然提倡教育，但那只是滿足他施政的配套措施而已。且因經費不足，而未能竟業。此外，他根本就剝奪婦女就學的機會。他控制言論，沒收報紙，設立秘密警察，監視文藝沙龍活動。偶有提出異議的知識份子，重則關進瘋人院，輕則放逐海外，或不准出版論述。除了提倡科學教育外，他敵視所有「能說能寫」的人。他威脅關閉法蘭西學院，斥之為「一個令人生厭的俱樂部」。他尤其憎恨律師：「一群滋事份子，是罪惡與叛逆的禍首……。」

拿破崙麾下終究還是聚集了一群相當傑出的藝術家（雕刻家──因他最擅長的建築，以及畫家）。文學家則無此緣份（他曾公然羞辱夏多布里昂，並放逐斯塔埃爾夫人）。他一方面為炫耀帝王勳業，發出「壯大即是美」的古典主義敕令；另一方面，又親自指引寫實，描繪他的戰功與派頭，而趨向浪漫主義色彩。他和許多地中海濱的子民一般，一旦功成名就，便喜愛大興土木，以彰顯政績。可惜因無法全心投入而未能竟功，除整建羅浮宮外，只建成了騎兵凱旋門、旺多姆圓柱廣場、證券交易所、及打通里沃利大街。至於名聞遐邇的凱旋門，因與建築師設計起爭議而懸宕；復以帝國瓦解，遲至一八三六年才竣工。不過，他還是延攬了當代最傑出的兩位雕刻家，丹麥人托爾瓦德森及義大利人卡諾瓦（Antonio Canova, 1757-1822）。而拿破崙的排場與帝王尊容還是多虧彼時新古典派繪畫大師，亦是浪漫主義與新古典主義的先導大衛（Jacques-Louis David, 1748-1825）的創作而永存。大衛受拿破崙冊為「帝國畫家第一人」；亦被另一位浪漫主義派畫家德拉克洛瓦（Eugene Delacroix, 1798-1863）尊奉為「現代繪畫之父」。至於他大半生輝煌彪炳的戰功，則有賴另一位隨軍畫家，大衛的學生，亦是浪漫主義派代表格羅（Antoine Jean Gros, 1771-1835）的寫實與大膽著色而不朽。

此外，值得一提是，拿破崙的文化施政格局確實高人一籌。當英國的殖民者或德國的探險家攜帶軍隊、傳教士、或者了不起幾位隨團醫生或考古學家隨行探勘。拿破崙遠征埃及出征之際（1798-99），竟能號召百餘名各科學者及研究員，組成一個科學與藝術委員會隨行。最後無心插柳，識破了埃及象形文字，不僅替法國樹立起權威的埃及學暨東方學研究，也讓世人從此見識到璀璨、極致的埃及文明。不過，拿破崙還是難脫當時帝國主義行徑，大軍所到之處，除了征戰，更不忘收刮當地文物精品，收藏品範圍擴及兩河流域的美索不達米亞古文明。今日羅浮宮所見，部份還多虧拿氏的這項惡行。至於矗立在協和廣場正中央的那根已有三千二百餘年歷史的方尖石碑，也是拿破崙遠征軍費盡心機，想方設法，從埃及人手中哄騙運回的。

拿破崙的施政中，最為人所樂道的諸多新猷，應屬統一度量衡、中央集權組織架構、設立中央銀行，並於一八○三年發行鑄幣法郎 （即芽月法郎），以統一幣制（該錢幣一直使用至一九一四年），以及與英國的海上封鎖長期對抗的「大陸封鎖」政策。可惜最後因判斷失誤，使這項現代經濟戰功虧一簣，讓英國得以喘息而扭轉大局。當中還有一項最具創新的改革，就是統一法律，制訂所謂的《拿破崙法典》。

這份被史家遵奉為「新社會的聖經」的法律文件《民法典》（Le Code civil） ，由拿破崙於一八○○年指派四位法律專家負責起草，於一八○四年頒布實施。大部份內容依據還是彙整當時法國南方成文羅馬法規條例而成。根據美國當代史家杜蘭（W. Durant）的描述，這部法律文件是如何被拿破崙轉化為象徵進步意義與法蘭西啟蒙精神的寶典：「法國人帶來了《拿破崙法典》，此法典雖然嚴苛，但明確清晰，因此促進了統一，安定了社會，並在一群長久為階級分隔、對法律漠視的人民裏建立了法律的平等。……」《世界文明史》。社會主義思想家恩格斯（F. Engels）也稱譽這本跨時代的文獻「以法國大革命的社會成果為依據，並把這些成果轉為法律的

唯一的現代民法典」（《反杜林論》）。這部法典就這樣傳佈到整個法國以外的各地區，並且深根固柢地，且至今仍反映在當前法國的社會組織與思維裏。

不過，拿破崙亦難跳脫個人的侷限性。這部結合啓蒙精神、共和革命和社會發展趨勢間的劃時代作品：包括個人自由、法律面前人人平等、國家世俗化、信仰自由和選擇職業的自由等等。卻在他的干預下（可能因爲個人的婚姻經驗，他曾主動主持六十二次有關家庭法規的討論會），明文規定父親對子女、丈夫對妻子、乃至雇主對工人的絕對權威。以及否決非婚生子女的合法繼承權等等。這些措施不僅明顯違反平等原則，更暴露拿破崙本人的男性威權心態。拿破崙的這些堅持雖有利於保護私有財產制、有利於資本主義的形成，卻是一種自限於歷史框架的落後思維。

簡言之，最能反映拿破崙時代的「時代精神」（Zeitgeist）便是浪漫主義。拿破崙本人的傳奇與浪漫性格正是它的表徵與高峰。復因拿破崙完成了法國大革命，啓動了歐洲人民自覺及民主運動。其反封建、反宗教箝制、反古典，以及要求個人解放的動力，促進了文化的蓬勃發展。這股新興文化力量反映了當時的時代需求，也匯集成一股時代精神，讓彼時的歐洲正式脫胎換骨，轉變成現代意義的新興國家與勢力。

拿破崙時代雖然短暫僅十餘寒暑，卻是新舊兩個時期的交會，也是決定人類歷史潮流的重要關鍵。是以，有史家評論，拿破崙敗於英國的資本主義；他的執政反而鞏固並壯大了新興資產階級的勢力。旋以，往後法國出現近三〇年的平靜，讓資本主義得以順利發展，讓工業革命得以全面推動，然後再一次通過「鐘擺效應」，於一八五二年晃向「第二帝國」（不過卻屬一種開明的君主立憲制）與普法戰敗，盪回第三共和（1871）。從此讓法國平平坦坦，正式邁進現代時期。

在這樣一個時代，拿破崙這個歷史人物的作用是極具關鍵的。歷史已可茲證明，拿破崙本人是極正視現實，且能順應潮流的政治人物；也唯有掌握社會動向、順從文明脈流，才能讓個人的影響發生作用。因此，我們絕不宜將他輕視爲歷史決定論的玩物。反之，雖然帝國夢碎，卻是身不由己。他終結大革命，既破壞共和精神，又保存革命成果，又規劃了許多可供後世參酌的引用的新事物及典章制度。這正是許許多多「偉大」的革命家與反革命者所無的。人們反而在他身上尋覓到另一股感同身受的悲壯情懷。他不就是那位敢於激怒萬神之神，替人類盜取火種，帶來光熱的神祇普羅米修斯（Prometheus）。祂橫遭上蒼懲罰。爲此，那有不激發詩人謳歌、眾人膜拜之理！

撫今追昔，蓋棺論定，我們終可以確信：拿破崙生逢其時，風雲際會，背負重大使命，並決定了人類一個重要的時代！事實上，他也抱定此一世界主義理念。他說過：凡是適合法國人的也適合所有的人！總之，拿破崙的作爲不就加速促進了歷史的世界化進展過程！

吳錫德　二〇〇一年八月
法國巴黎大學歷史學博士
現任淡江大學法文系副教授

瑪爾梅莊的歷史

　　瑪爾梅莊的名字（Malmaison，意指不祥之屋）可能要追溯至九世紀，維京人入侵時，在目前莊堡的位置搭建營地，以此為賊窩，並常於附近村莊劫掠放火。跟若伊城鎮一樣，此地屬於勢力強大的聖德尼修道院的封地。瑪爾梅莊於1244年時只是一個單純的穀倉，直至十四世紀，才建了第一棟屋子。1390～1763年土地所有權一直屬於同一個家族。約1610～20年，巴黎議會參事克里斯多夫‧佩羅用十七世紀初的風格來改建老屋：高聳的石板瓦屋頂，閣頂冠飾半圓形三角楣。1686-87年莊堡首次擴建，1780年左右又在庭院增建兩側翼。

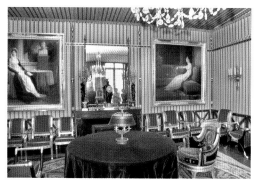

　　1771年，莊堡原屬於一名富有的財政官，後來他被大革命搞得破產，不得不放棄他的房子。於是，1799年4月21日將房子賣給約瑟芬‧波那巴特。1800～02年，瑪爾梅莊跟杜勒麗宮一樣成為法國政府所在地，部長們集聚於此開會，在此重新組織剛走出大革命的殘弱法國。兩位年輕建築師佩西耶（Percier）與風月（Fontaine），重新把莊堡裝潢佈置成當時

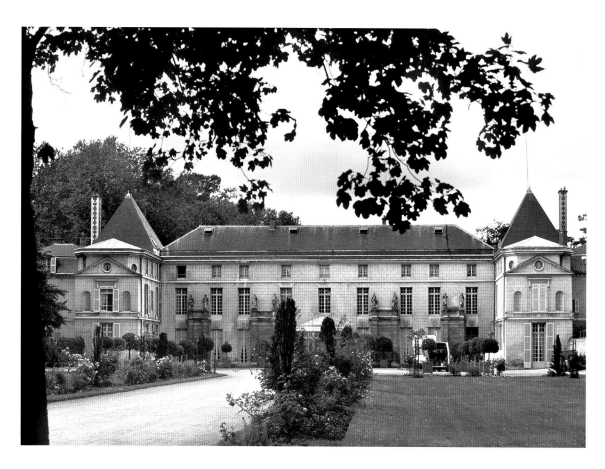

最流行的復古風格。那是瑪爾梅莊最輝煌的一段時期，拿破崙週末時會來此休假，玩捉迷藏或參加演奏會、舞會和戲劇表演，這些活動都在堡中的小劇院舉行，但此劇院現今已不存在。

1804年12月2日被加冕成為皇后的約瑟芬，繼續花心思來美化瑪爾梅莊，但拿破崙已經很少來。她令人建一間溫室，讓她能夠養植那些由荷杜泰所繪，稀少珍貴的花種。她的建築師貝爾托為她建了一間藝廊（現今已拆毀），讓她擺置藝術品：名畫、希臘花瓶和雕像。1809年12月與拿破崙離婚後，約瑟芬從杜勒麗宮搬到瑪爾梅莊住，貝爾托為她整修客廳、撞球遊戲廳和她的臥房，1814年5月29日她就在這間臥房裡過世，死於疏於照料的咽喉炎。

約瑟芬死後，瑪爾梅莊經過多次轉手，最後由一位慈善家於1904年捐贈給法國政府。1906年瑪爾梅莊博物館正式開放。

拿破崙家族

　　自十二世紀末波那巴特（Bonaparte）家族就聞名於義大利的托斯坎。家族的其中一位成員約在1490年前往科西嘉島定居，一直到十八世紀末拿破崙的父母：查理-馬里·波那巴特（Charles-Marie）與其妻蕾緹西亞·拉摩利諾（Letizia Ramolino），才讓他們成為最具代表性的家族。他們生了十三個孩子，當中只有八個存活下來，而拿破崙就是其中之一。他讓他的兄弟妹們登上歐洲各地不同的王位：約瑟（Joseph）為那不勒斯王（1806-1808）、西班牙王（1808-1813）；愛莉莎（Elisa）為托斯坎女大公爵；路易（Louis）為荷蘭王（1806-1810）；卡洛琳（Caroline）為那不勒斯王后，她的丈夫穆拉（Murat）即為那不勒斯王（1808-1814）；傑羅（Jérôme）為西發利亞王（1807-1813）。只有路西安（Lucien）與寶琳（Pauline）（封為博格斯公主），這兩位沒有統治權。

　　而約瑟芬與第一任丈夫亞歷山大·布哈奈（Alexandre de Beauharnais）的兩個孩子也有美好的命運：其子友仁（Eugène）統治米蘭也擁有義大利副王的頭銜；他的妹妹郝唐斯（Hortense）成為荷蘭王后，因為她嫁給拿破崙的弟弟路易。

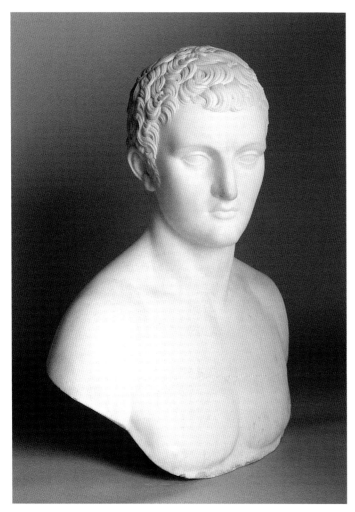

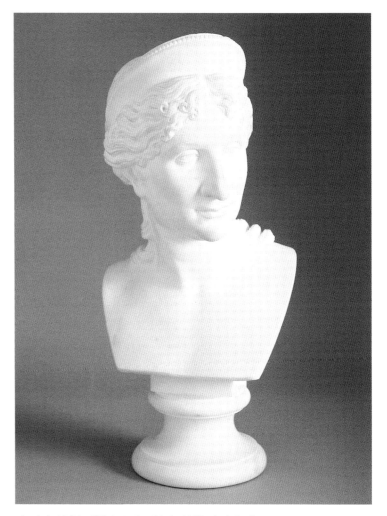

拿破崙父親 (查理・馬利・波那巴特) 半身塑像

Buste rétrospectif de Charles Marie Bonaparte, père de Napoléon

提寇尼亞 (約1832年) &馮左尼・犛馬蘭 (1759-1834) 之作品

瑪爾梅莊&普雷歐林堡博物館

白色大理石

高：65公分

約1810年

拿破崙母親 (蕾緹西亞・拉摩利諾) 半身塑像

Buste de Madame Mère, née Letizia Ramolino, mère de Napoléon

卡拉雷工作室・犛卡諾瓦 (1757-1822)

瑪爾梅莊&普雷歐林堡博物館

白色大理石

高：58公分

約1810年

　　約1200年以來，波那巴特家族在義大利世代都是公證人。其中一位，法蘭契斯柯・波那巴特於1490年以雇傭身份定居阿佳修。他接下來的一脈子孫都是重要的市鎮官員，擁有「古阿佳修大人」的頭銜。18世紀末，唯一的繼承人是查理・馬利・波那巴特，他擁法，贊同科西嘉島併入法國，於是鋪下美好前途。1771年法王承認他為貴族，1777年他成為科西嘉貴族議代，以此身份，於翌年，代表科西嘉，前往凡爾賽。不過家境始終不富裕，他送孩子到國王的軍事學校或聖希爾軍校就讀。1785年因病早逝。

　　蕾緹西亞・拉摩利諾於1749年出生在科西嘉阿佳修。她來自一個原籍托斯坎的貴族家庭，其祖先於15世紀末開始定居阿佳修，跟波那巴特家族同期。1764年蕾緹西亞嫁給查理・馬利・波那巴特 (1746-1785) 時，年僅十五。看著兒子迅如閃電爬上權位高峰，她始終保持沈著冷靜的態度。蕾緹西亞沒有出席加冕禮，寧可留在羅馬，陪伴兒子路西安，因為當時路西安與拿破崙不和。帝國成立後，她被冠予正式頭銜「皇室夫人殿下，皇帝母親大人」，並收到可觀的津貼，但她從不會把錢全部花掉，總是認為未來不定，可省則省。她曾在厄爾巴島陪伴拿破崙，但當拿破崙流放聖赫勒那島時，權方不准許她跟隨。於是她隱居在自己的羅馬宮邸，1836年才過世，當時她的三個小孩拿破崙、寶琳和愛莉莎，還有孫子雷許達公爵都已過世。

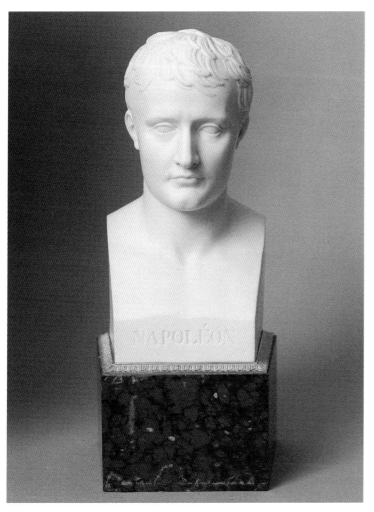

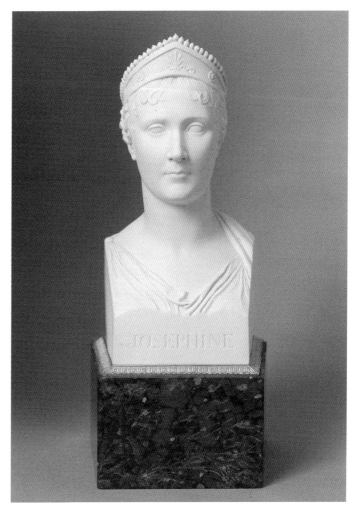

拿破崙一世半身像
Buste de Napoléon Ier

奧熱（1759-1842），摹 孝德（1763-1810）
瑪爾梅莊&普雷歐林堡博物館
素坯，塞弗爾廠製作
高：28.5公分 （底座爲紅色大理石及鍍金青銅，16X18.5公分）
1808年

　塞弗爾陶瓷廠具有一個重要任務，就是製作與發行君主紀念雕像複製品。帝國之初，拿破崙選擇孝德於執政府時期完成的塑像來當成複製的摹本。從1805年開始，塞弗爾廠以兩種不同尺寸發行所複製的雕像，這尊是最小的。

皇后約瑟芬半身像
Buste de l'impératrice Joséphine

奧熱（1759-1842），摹 孝德（1763-1810）
瑪爾梅莊&普雷歐林堡博物館
素坯，塞弗爾廠製作
高：30公分（底座爲紅色大理石及青銅鍍金，16x18.5公分）
1808年

　孝德所雕的這尊約瑟芬半身像，從1808年由塞弗爾廠開始發行，與拿破崙那尊是成對的。但這尊雕像很快就被皇后要求由博希歐塑造的那一尊取代。

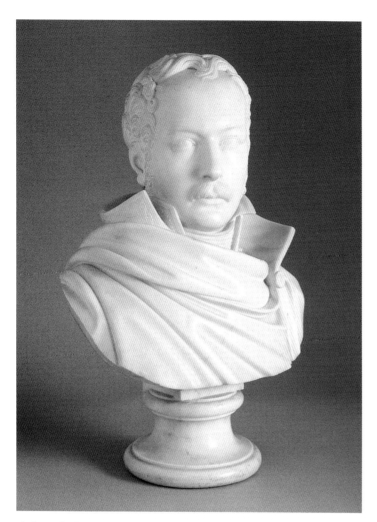

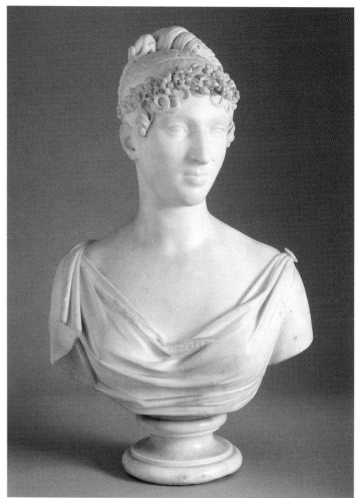

友仁・布哈奈王子，勒舍坦堡公爵
Le prince Eugène de Beauharnais, duc de Leuchtenberg

作者不詳
瑪爾梅莊&普雷歐林堡博物館（拿破崙基金會）
大理石
高：59公分
約1815-1820年

　　友仁生於1781年，是郝唐斯的哥哥。他的父親亞歷山大・布哈奈上了斷頭臺，母親約瑟芬再婚，嫁與年輕的拿破崙將軍，也等於爲他鋪下了美好的軍人前途。他成爲繼父的副官，跟隨拿破崙東征西討；帝國之初，成爲法國王子和國務大臣，不久被任命爲義大利總督後，1805至1814年在米蘭執政，愛妻奧古斯都-艾美莉跟在身旁，她是新巴伐利亞王的女兒，兩人的婚事於1806年舉行，當時拿破崙也正式收他爲養子。滑鐵盧挫敗後，友仁逃亡至巴伐利亞，1824年在慕尼黑突然中風，英年早逝。他的兒女跟顯赫人物結親，因此今日他的子孫飛黃騰達，其中包括瑞典王，挪威王，比利時王，丹麥王后，希臘王后，盧森堡大公夫人和巴登總督。

郝唐斯・布哈奈，荷蘭王后
Hortense de Beauharnais, reine de Hollande

博希歐（1768-1845）
瑪爾梅莊&普雷歐林堡博物館
大理石
高：58公分
1810沙龍展

　　郝唐斯・布哈奈生於1783年。1802年，母親約瑟芬安排她跟拿破崙的弟弟路易・波那巴特結婚，希望藉此排除自己離婚的威脅。因爲約瑟芬心中盤算，既然自己無法爲拿破崙生孩子，那麼這對夫妻生下的小孩將被皇帝收養，皇位就有了繼承人。1806至1810年，成爲荷蘭王及王后的路易和郝唐斯生下三個兒子，最小的兒子於1852-1870年成爲法國皇帝，稱號拿破崙三世。雖然有子嗣，但這件被安排的婚姻非常不幸福，夫妻兩人終究分離。比利時滑鐵盧戰敗後，郝唐斯退隱到瑞士一座阿瑞儂小城堡居住，直至1837年逝世。

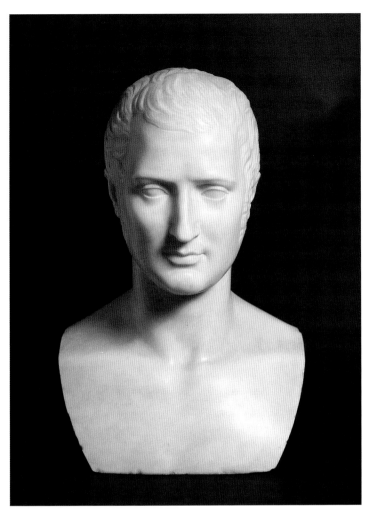

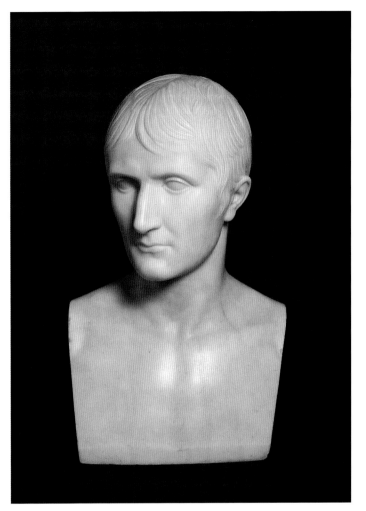

約瑟・波那巴特，那不勒斯王、西班牙王
Josephe Bonaparte, roi de Naples puis d'Espagne

卡拉雷工作室，*疑仿* 德雷司特（1746-1832）
阿佳修，波那巴特邸博物館（拿破崙基金會）
大理石
高：48公分
第一帝國時期

　　約瑟・波那巴特是查理和蕾緹西亞的長子。1768年誕生在科西嘉島考特，1794年娶一個馬賽富商的女兒朱麗・克拉里。1806年皇帝贈封他那不勒斯國王（義大利），1808年繼爲西班牙國王。不久法軍在歐洲失利，西班牙人民起而反抗，約瑟被迫逃離西班牙馬德里。他於「百日王朝」期間回來，但「滑鐵盧戰役」後，逃至美國，居住在費城附近的和風角。1844年逝世於義大利佛羅倫斯。

路西安・波那巴特，卡尼諾王子
Lucien Bonaparte, prince de Canino

疑爲 馬舍蒂（約1846年），*疑仿* 卡諾瓦（1757-1822）之作品
阿佳修，波那巴特邸博物館（拿破崙基金會）
大理石
高：48公分
第一帝國時期

　　路西安是波那巴特夫婦的第三個兒子，1775年誕生於科西嘉首府阿佳修。1799年被選爲五百人會議主席，五百人會議是當時主政法國的兩議院之一。霧月十八政變使他的二哥拿破崙奪得權位，而政變之際，路西安在拿破崙身邊扮演了重要的角色，所以他先成爲內政部長，繼而擔任駐馬德里（西班牙）大使。後來，路西安拒絕拿破崙的安排，不願娶伊特魯立亞王后，兄弟間於是產生嫌隙。直至1815年兄弟才恢復和睦，路西安被封爲法國王子。最後他在義大利渡過餘生，1840年逝世於維特貝。

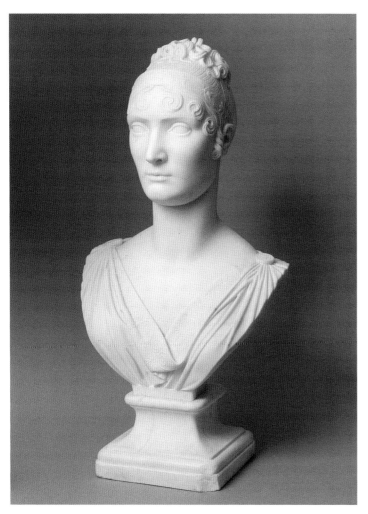

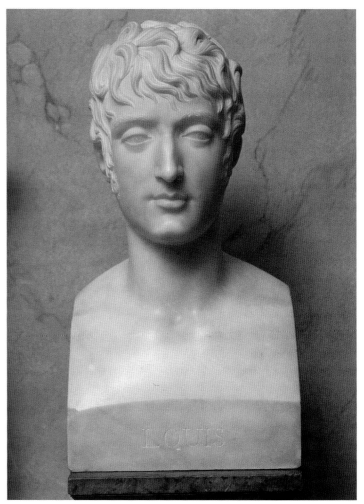

愛莉莎・波那巴特
Elisa Bonaparte

卡拉雷工作室，疑仿巴托利尼（1777-1850）之作品
瑪爾梅莊&普雷歐林堡博物館
大理石
高：68公分
約1810年

波那巴特家的長女，1777年誕生於阿佳修。她以貴族少女身份進入巴黎近郊的聖希爾軍校。1797年嫁給一位平庸的科西嘉軍官巴希奧琪（1762-1841）。她政治野心勃勃，因此於1805年被贈封予位於義大利的皮昂比諾公國，1806年接管呂克公國，1808年終於得以統治托斯坎大公國。在佛羅倫斯主政時，她對君王的角色極其認真投入，保護文人和藝術家，對掌管自己的產業表現得非常能幹。拿破崙帝國崩潰，愛莉莎返回到義大利，1820年逝世在義大利東北部的里雅斯德附近。

路易・波那巴特，荷蘭王
Louis Bonaparte, roi de Hollande

疑為巴托利尼（1777-1850），摹卡特里耶（1757-1831）之作品
瑪爾梅莊&普雷歐林堡博物館
大理石
高：55公分
約1809年

路易・波那巴特於1778年誕生在阿佳修。被二哥拿破崙帶大，於義大利戰役與埃及戰役期間，擔任哥哥的副官。帝國宣立時，先被任命為王室總管，1806年成為荷蘭王。後來他支持荷蘭人民反對拿破崙的政策，試著逃離哥哥的威權，維護荷蘭人的利益，不遵守大陸封鎖政策。1810年他逃至奧地利，荷蘭立即歸併法帝國。路易就此退出政壇，獻身於文學。帝國崩潰之際，他住在羅馬。1846年逝世在義大利里窩那。

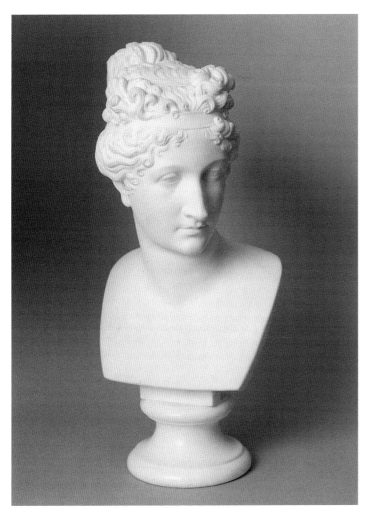

寶琳・波那巴特
Pauline Bonaparte

疑為馮左尼，摹卡諾瓦 (1757-1822) 收藏在波傑斯藝術館之雕像
瑪爾梅莊&普雷歐林堡博物館
大理石
高：45公分
第一帝國時期

　　寶琳於1780年誕生在阿佳修。美麗早熟，熱烈的追求者很多，於是1797年拿破崙決定把年輕的寶琳嫁給一位身價非凡的軍人賴克萊克將軍（1772-1802）。將軍死後，1803年，拿破崙又急著把她嫁給最顯赫的羅馬家族繼承人：波傑斯王子（1775-1832）。結婚後成為王妃，1806年又冠上加斯塔拉女公爵頭銜。寶琳與丈夫分手後，過著十分奢華的生活，風流韻事層出不窮。她始終對二哥忠誠敬愛，曾到靠近義大利沿岸的厄爾巴島探望拿破崙，1814年她徒然嘗試前往拿破崙被流放的聖赫勒那島（位於南大西洋非洲海上）。後來退隱義大利，1825年逝世在佛羅倫斯。

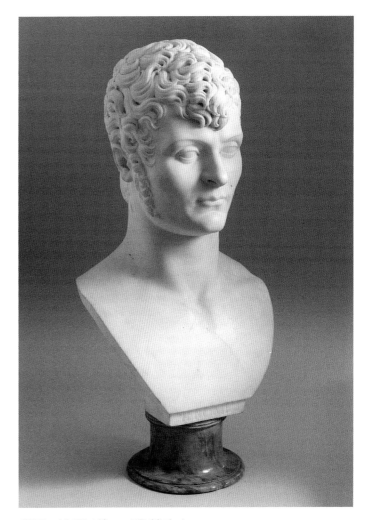

傑羅・波那巴特，西發利亞王
Jérôme Bonaparte, roi de Westphalie

疑巴托利尼（1777-1850）摹希納（1756-1813）
摹阿佳修市府的雕像
瑪爾梅莊&普雷歐林堡博物館
大理石
高：53公分
約1810年

　　傑羅是家中最年幼的男孩，1784年誕生在阿佳修。性格輕率，無憂無慮，被拿破崙派至地中海及大西洋。一次中途停靠在巴爾的摩（美國），認識了年輕的伊莉莎白・帕德森。沒有家人的同意，1803年他擅自決定結婚。拿破崙激烈地反對後傑羅願意承認此婚姻無效，才又回歸波那巴特皇室家族，被冠上法國王子頭銜。1807年他娶公主凱薩琳・德・威敦堡，同年，成為西發利亞王。1813年他不得不放棄王國，逃回法國。滑鐵盧戰敗後，他首先逃亡到奧地利，後來到義大利羅馬。他姪子路易-拿破崙奪得權位，建立第二帝國後，傑羅被任命為傷兵院總管、法國大元帥及參議院主席。他於1860年逝世在靠近巴黎的維勒傑尼城堡。

科西嘉與青年時期

(1769-1793)

　　抵抗侵略者是科西嘉島長期以來無法避免的歷史。所以當熱那亞共和國將科西嘉島於1768年賣給法國時，島上的居民立即起身反抗他們新的統治者。但是隔年他們很快就戰敗了，波那巴特家族轉而支持法國。這歸順讓年輕的拿破崙能順利地進里奧、布里安及巴黎的學校就讀，並且從布里安軍校畢業後能擁有中尉的軍銜。他之後成為激進的革命者，於對抗英軍的「土倫戰役」（1793年）中一舉成名，才廿四歲的拿破崙立刻被任命為准將。

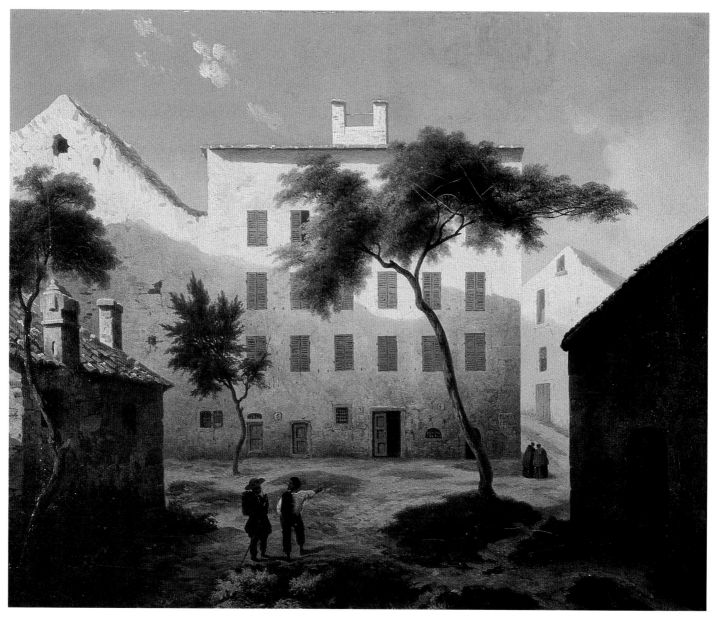

拿破崙誕生的房子，在阿佳修
Maison où est né l'empereur Napoléon, à Ajaccio

德馮特內（1813-1892）

瑪爾梅莊&普雷歐林堡博物館

油畫，右下角簽署「艾斯・德馮特內（科西嘉島）」

38×46公分

1849年沙龍展

　　除了大哥約瑟以外，拿破崙及他的弟妹們都出生在這棟位於科西嘉島阿佳修古城內的房子裡。自1682年起，這房子部份藉由姻親關係轉變成爲波那巴特家族財產，直至十八世紀末，整個房子的產權才完全爲他們所有。1793年這房子部份被英軍破壞，1797至1799年間，才由拿破崙的母親全面整修並重置家具。1923年，維克多・拿破崙王子將房子贈與法國。1967年，它成爲博物館，附屬於瑪爾梅莊博物館。

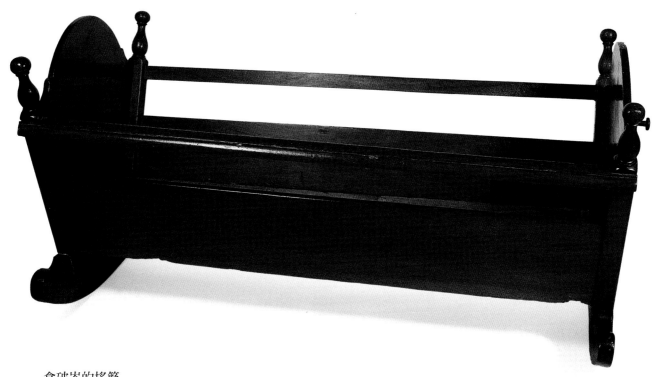

拿破崙的搖籃

Berceau de Napoléon

阿佳修，科西嘉島，私人收藏
胡桃木
54×110×58公分
18世紀中末期（約1765年）

　　蕾緹西亞的幾個孩子都睡過這只傳統科西嘉搖籃，包括拿破崙。後來，她把搖籃送給丈夫表兄弟帕拉維西尼的第二個妻子，做為他們女兒的搖籃。這只搖籃直至今日還收藏在這個家族中。

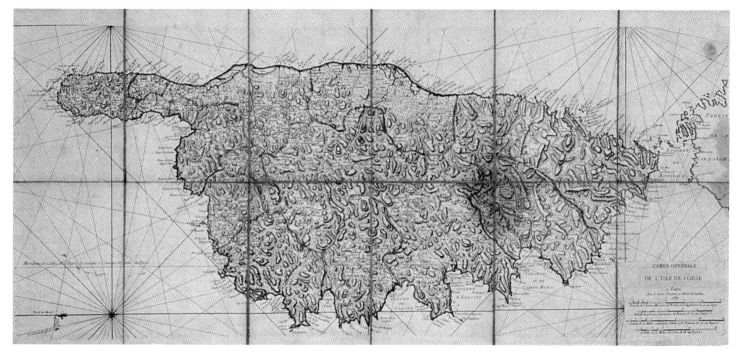

科西嘉島地圖
Carte de la Corse

卑朗（1703-1772）

阿佳修，波那巴特邸博物館

裱布紙

40×85公分

1769年

　　這張地圖取自1769年在巴黎出版的《科西嘉島地理論集》第四卷，與拿破崙同年誕生。

　　熱那亞共和國對科西嘉島的治理顯得十分失敗，法國嘗試接管，多次派遣軍隊前往，第一次由法佔領可回溯至亨利二世時代（1553-1559）。1768年熱那亞與法國簽定巴黎和約，把科西嘉島讓給法國，此事就發生在未來皇帝拿破崙誕生的前一年。

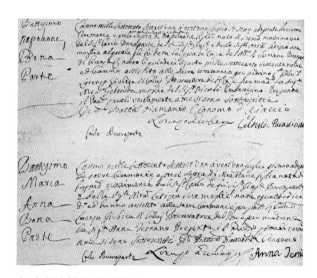

拿破崙洗禮證明的摹本
Fac-similé de l'acte de baptême de Napoléon

阿佳修，波那巴特邸博物館，沒有編號

紙板，摹本

12×22公分

原稿：1771年

　　拿破崙洗禮證明原件為義大利文，有兩張。此為部份法譯文：「一七七一年七月二十一日，查理（已逝約瑟夫波那巴特之子）與夫人蕾緹西亞合法婚生子，拿破崙，在住處接受簡禮付洗……」。

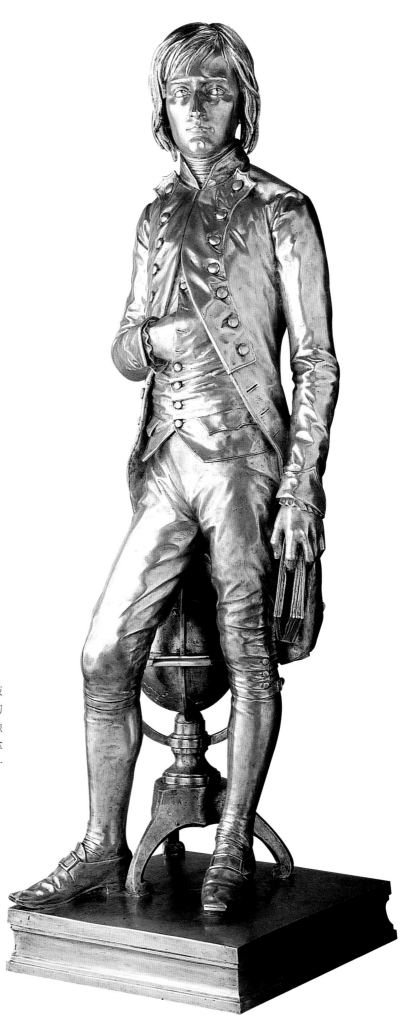

15歲的拿破崙，布里安皇家軍校的學生
Napoléon Bonaparte, élève de l'Ecole
Royale Militaire de Brienne, à l'âge de
quinze ans

羅雪（1813-1878）
瑪爾梅莊＆普雷歐林堡博物館 （拿破崙基金會）
青銅鍍銀，克里斯多福廠製作
高：72公分
1879年，摹1853年的石膏原像

　　為了執行皇帝在聖赫勒那島時的心願，拿破
崙三世於1853年撥出四十萬法郎給勃艮第地區的
布里安古堡，其中的兩萬五千法郎做為建造雕像
之用。政府將工作交付給雕塑家羅雪。年輕的拿
破崙穿著學校制服，右手伸進背心裡，這姿勢一
直他的習慣動作。

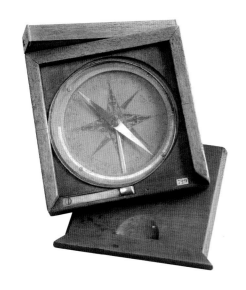

拿破崙在布里安皇家軍校時所使用的羅盤
Boussole de Napoléon Bonaparte à l'Ecole Royale Militaire de Brienne,

瑪爾梅莊&普雷歐林堡博物館（拿破崙基金會）

木、銅、皮革、紙

18.5×16.5公分

約1780年

　　1779年拿破崙進入勃艮第的布里安皇家軍校，直至1784年才離校。在校成績優異，對數學很有天賦。後來繼續就學於巴黎皇家軍校。1793年，土倫戰役，拿破崙從英人手中奪回這個地中海沿岸的法國港口，居功甚偉，獲得聲譽。

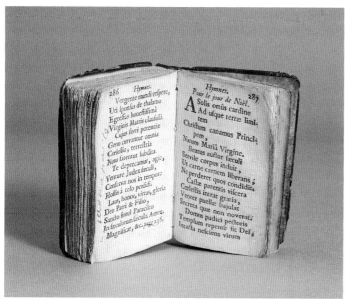

拿破崙在布里安軍校時所使用的禱告書（書封面已經遺失）
Livre de prières de Napoléon Bonaparte à Brienne(la page de titre a disparu)

瑪爾梅莊&普雷歐林堡博物館（拿破崙基金會）

小牛皮、紙

10.5×7公分

18世紀下旬

　　標題為「日課經」，此為拿破崙在布里安軍校時所使用的禱告書。他的姓「波那巴特」用墨水寫在第一百四十、一百七十八與兩百八十六頁的空白處。

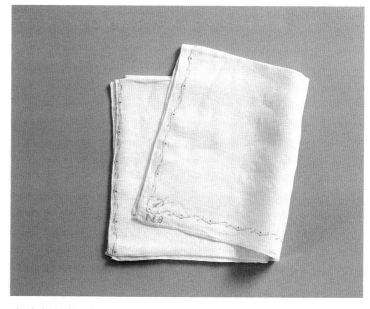

拿破崙圍攻土倫時所攜帶之手帕
Mouchoir porté par Napoléon Bonaparte au siège de Toulon

瑪爾梅莊&普雷歐林堡博物館（拿破崙基金會）

棉

65×66公分

18世紀末

　　這條拿破崙圍攻土倫時所攜帶的手帕一直被恭恭敬敬地保藏著。手帕上有十字針繡出的NB字母，代表拿破崙·波那巴特的縮寫。

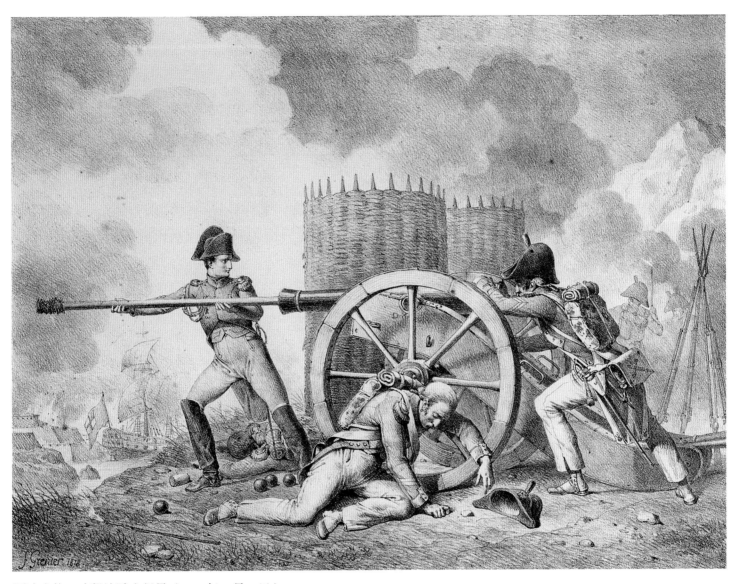

圍攻土倫：攻擊法鴻山堡壘（1793年12月17日）

Siège de Toulon : attaque de la forteresse du Mont-Faron(17 décembre 1793)

德拉斯特・摹 德聖馬丹（1793-1867）畫於1818年的畫作

瑪爾梅莊&菩雷歐林堡博物館

節錄「法國的勝利與征服」第二卷第155頁的石版畫

42×57.8公分

1828-1829

　　共和國企圖拿回地中海沿岸的法國港口土倫，授命卡爾多將軍奪回，將軍的無能，眾所皆知，於是年輕的拿破崙上尉毅然帶領砲兵隊主攻作戰，毫不猶豫，親自上戰場。身先士卒，就算戰馬在腳下被殺，甚至自己大腿受了傷，照樣衝鋒陷陣。最後一次突擊勝利後，1793年12月18日英軍離開土倫。拿破崙立刻被擢升為准將，年僅二十四歲。

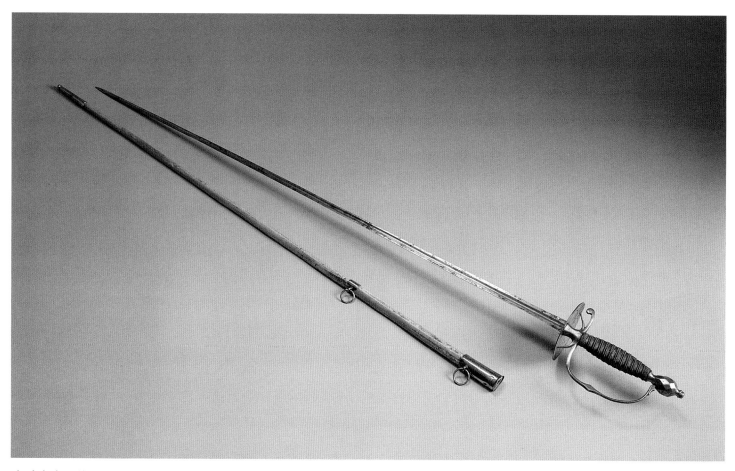

拿破崙中尉的佩劍
Epée civile du lieutenant Napoléon Bonaparte

瑪爾梅莊&普雷歐林堡博物館（拿破崙基金會）

鋼、銅、皮革

長：94公分

18世紀末

　　此爲年輕拿破崙擔任中尉時的佩劍。成爲皇帝後，他把劍送給一位年輕侍從
杜費斯納。拿破崙問杜費斯納一些軍事問題，年輕人的回答十分明智巧妙，皇
上於是從櫃中取出這把劍，劍上還繫著他的軍用皮帶，並對杜費斯納說：
「來，年輕人，送你這把我任中尉時的佩劍，它將爲你帶來好運。」

22歲的拿破崙上尉
Le capitaine Bonaparte à l'âge de vingt-deux ans

葦 克斯（1725-1805）

瑪爾梅莊&普雷歐林堡博物館

彩色石版畫

12.3×10公分　紙頁30.6×21.3公分

19世紀

　　原作確定是克斯於1792年所畫，當年正值拿破崙剛升
上砲兵上尉，留住巴黎的期間。

將軍拿破崙

(1793-1799)

　　拿破崙於1795年10月替督政府平定保皇黨的叛亂後即聲名大振。在巴黎的沙龍裡他認識了約瑟芬並瘋狂地愛上她，隨即於1796年3月結婚。結婚後的第二天，拿破崙旋即前往義大利北部反擊奧地利的侵略，這「第一次義大利戰役」（1796年3月～1797年10月）聞名於阿爾柯、瑞弗利與樓笛大捷，並與奧皇簽署「剛波佛米歐條約」，亦強迫教皇與法國簽訂和平條約。這次戰役讓拿破崙在政治領域裡佔有一席之地，這是他從未想過的結果。自此，法國的每個決定都不能沒有拿破崙的參與。

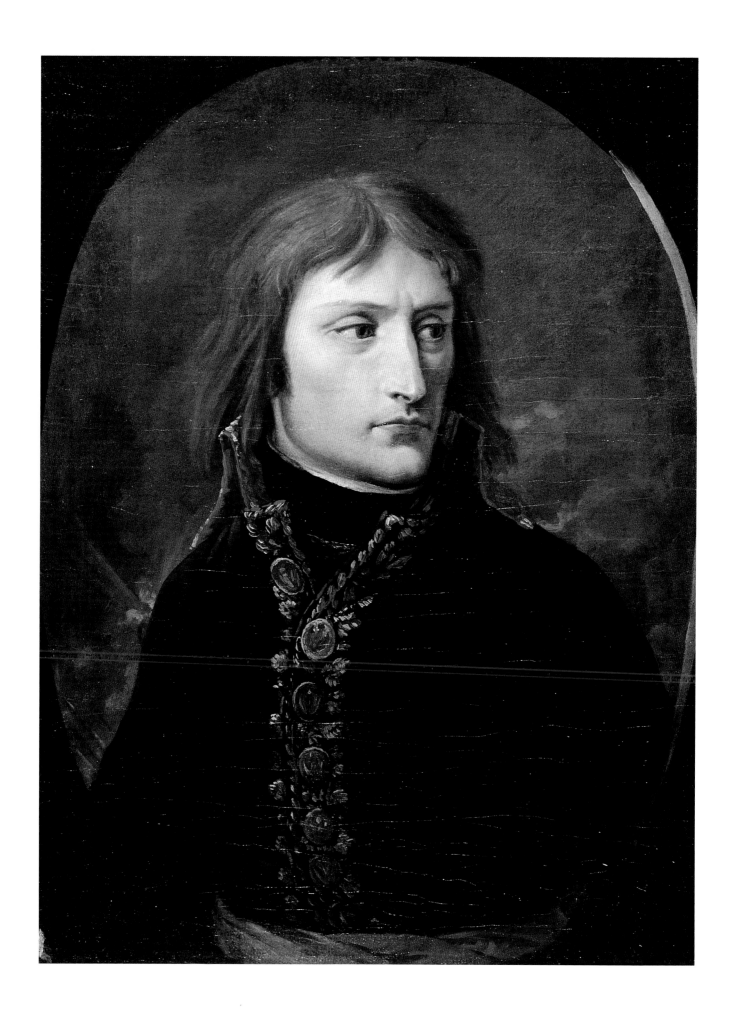

將軍拿破崙
Le général Bonaparte

巴克雷達爾布男爵（1761-1824）
瑪爾梅莊&普雷歐林堡博物館
油畫，右下角簽署與標期「達爾布男爵於米蘭，5年」
55×41公分
1796-1797

　　此為拿破崙最早期著名的畫像之一，由巴克雷達爾布於共和五年（1796年9月-1797年9月），在米蘭完成。巴克雷達爾布是義大利遠征軍的地圖繪製軍官，後來成為皇帝地形學研究所主管。

　　與約瑟芬結婚兩天後，拿破崙離開巴黎，帶領軍隊前往義大利，他打算攻擊奧軍，再朝維也納前進。此戰役拿破崙運用閃電戰略，征服整個義大利北部，勢力足夠威脅到教皇和奧國，逼他們分別簽定和約。此次大捷的政治影響，無論是督政府或拿破崙自己都沒有預想過。

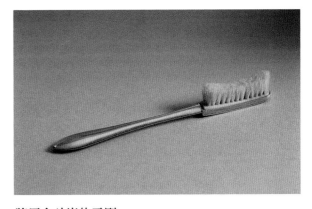

將軍拿破崙的牙刷
Brosse à dents du général Bonaparte

伯瑞卡，1774-1807年巴黎活躍的金銀匠
瑪爾梅莊&普雷歐林堡博物館（拿破崙基金會）
金，琺瑯，骨，豬鬃
13×1.5公分
約1795

　　這是，就我們所知第一把，屬於拿破崙的牙刷。它印著字母B代表波那巴特，跟瑪爾梅莊博物館收藏的拿破崙衣架所有物件一樣。金銀商畢安內當時有這難能可貴的想法，允許身無分文的年輕軍官賒帳。後來從第一執政直到皇帝時期，皇家大部份餐桌上金銀器都來自畢安內。拿破崙在聖赫勒那島時也使用這把牙刷。

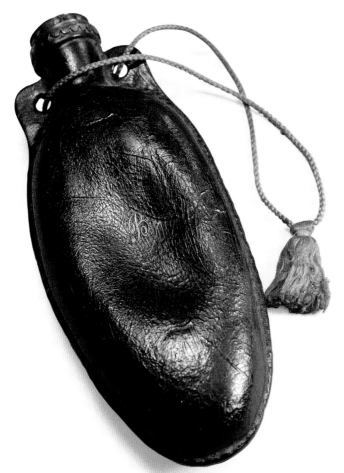

將軍拿破崙的水壺
Gourde du général Bonaparte

瑪爾梅莊&普雷歐林堡博物館（拿破崙基金會）
皮革、金屬、繩線
20×28公分
約1796-1797

　　此形狀單純的水壺上軋印著NB字母，拿破崙將軍在第一次義大利戰役時使用。

3.

Marmande le 2 [...] a 2 heures après midi

[Lettre manuscrite, écriture cursive difficilement lisible]

[...]

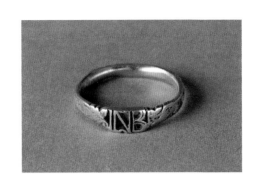

拿破崙送約瑟芬的戒指，上有拿破崙
名字起首的字母NB並銘刻著「眞愛」
Bague donnée par Napoléon à Joséphine
portant les initiales NB et l'inscription
"AMOUR SINCERE"

瑪爾梅莊&普雷歐林堡博物館
金、琺瑯
直徑：2公分
約1796年

　　拿破崙與約瑟芬性格可以說是截然不同，他
們兩人的結合總是令現代人覺得不可思議。毫
無疑問地，當時拿破崙的確瘋狂愛上約瑟芬，
但他當然也意識到娶她的好處。他認爲她很富
有，在他眼中，她代表有影響力的人物，曾爲
子爵夫人，常出入舊體制下貴族人物聚集的沙
龍。而且，寡婦的前夫是大革命將軍，曾爲制
憲會議的大人物。對約瑟芬來說，她看得出年
輕將軍的野心，她也想爲自己的孩子找個保護
人。約瑟芬心想，已經三十三歲，該確保自己
的未來，只要經過簡單的公證結婚，非宗教婚
禮，若情勢必要，總有可能解除婚約。這樁對
雙方有利的婚事引起了拿破崙家人的氣憤，拿
破崙既沒有預知母親，也沒通知眞正的家長，
大哥約瑟。於是開始了一段不美滿的婚姻，直
至1809年離婚。

拿破崙寫給約瑟芬的信（照片），
1796年7月17日
Lettre de Napoléon à Joséphine(photographie),
7 juillet 1796

照片；原稿存於法國國家文獻館
第一卷，no. 3
紙

　　才剛結婚，拿破崙就離開巴黎，去指揮義大利遠
征軍。他對約瑟芬瘋狂熱烈的愛使得他寫出一封封熱
情的書信，但約瑟芬幾乎沒有回信，偶爾一封而已。
這些舉世聞名的情書之所以著名，實因其反應拿破崙
全心全意的強烈性格，就像在這封信中，他承認「約
瑟芬舉世無雙的魅力不斷在我心中點燃一把熊熊炙熱
的火焰」。

拿破崙送約瑟芬的結婚籃

Corbeille de mariage offerte par Napoléon à Joséphine

瑪爾梅莊＆普雷歐林堡博物館
（拿破崙基金會）
絲、銀、銅、混凝紙漿
44×54×30公分
1796年

1796年3月與約瑟芬結婚時，拿破崙送給她這個結婚籃。依傳統習俗，要在籃裡裝滿各式珠寶手飾。此結婚籃成為寶貴的紀念品，一直為皇家所收藏，直到1979年歸入瑪爾梅莊博物館藏品。它的製作材料簡單樸素，上頭有代表約瑟芬的字母J。約瑟芬受洗名為瑪麗-約瑟-蘿絲，她一直都用蘿絲這個名字，後來拿破崙決定把她的中間名約瑟女性化為約瑟芬，於是，蘿絲‧布哈奈就變成了約瑟芬‧波那巴特。1810年拿破崙與瑪麗露意絲再婚時，他也請人製作了一個壯觀的結婚籃，用木和青銅為材料。

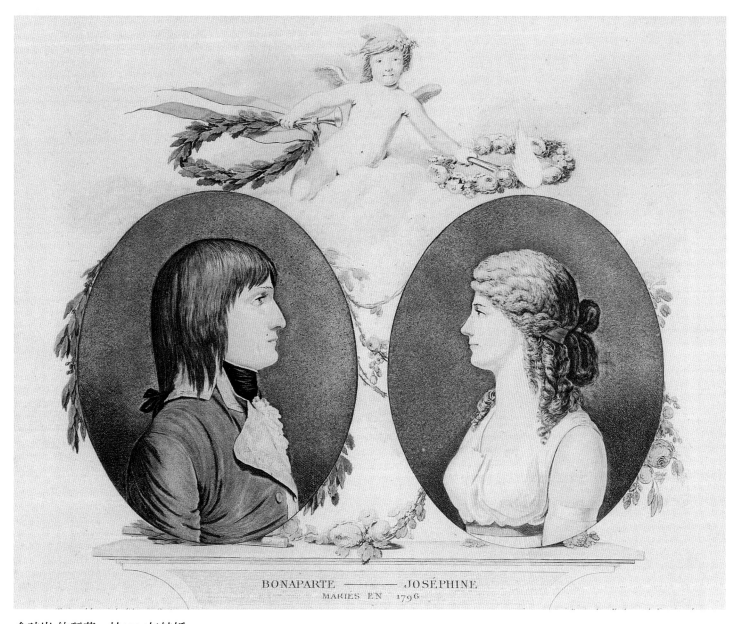

BONAPARTE ——— JOSÉPHINE
MARIÉS EN 1796

拿破崙-約瑟芬，於1796年結婚
Napoléon - Joséphine / Mariés en 1796

作者不詳（一位受傷的軍隊軍官所繪）
瑪爾梅莊&普雷歐林堡博物館，剛巴榭雷伯爵捐贈
版畫
21.5×23公分

　　拿破崙與約瑟芬於1795年秋天首次相遇。從1796年1月開始，他寫了一封又一封熱情如火的情書給她：「早晨七點，我醒來時，滿腦子都是妳的倩影。妳的一顰一笑及昨日醉人的夜晚在我心中縈繞，揮之不去。我甜美、獨一無二的約瑟芬啊！妳是如何地敲動震撼我的心啊！」約瑟芬並非真正愛戀他，但她看這位年輕將軍很有前途，能養護她的兒女友仁與郁唐斯，才決定嫁給他。1796年3月2日，拿破崙被任命為義大利軍團總司令。3月9日他與約瑟芬舉行公證結婚，結婚才兩天他就出發遠征義大利了。

埃及戰役

遠征埃及開始於1798年5月，這個誇張的冒險主
要是拿破崙想切斷英國與印度交通要道。他首先
調集五萬四千名士兵與二百八十艘船艦，另外還
特別挑選一百多名學者同行，他們於開羅建立了
埃及學院，並著手於眾多領域的重要研究工作。
這次遠征中，科學上的成就、古文物遺址的記錄
以及巨著《埃及的記述》的出版，帶給拿破崙的
聲譽遠比軍事上的勝利還要多。當他知道法國在
其離開後就陷入一片混亂，拿破崙決定迅速返回
法國（1799年10月），即使是金字塔戰役或阿布基
戰役的勝利也無法留住他。1801年9月，英軍大敗
法軍，法軍投降並撤離埃及。

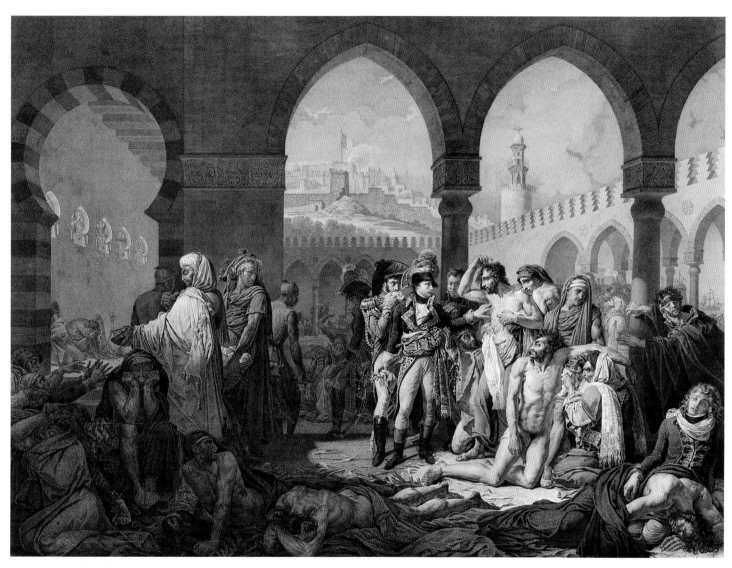

拿破崙巡視雅法災區，1799年3月11日
Bonaparte visitant l'hôpital de Jaffa, 11 mars 1799

洛吉耶（1785-1865），摹 格羅男爵（1771-1835）
瑪爾梅莊&普雷歐林堡博物館
版畫
73.5×92公分
路易菲力普時代

　　在敘利亞攻取雅法（1799年3月7日）後，整個城被法軍洗劫破壞，想嚇唬敵人。拿破崙軍營中的三千五百士兵遭殺，有一半被劍刺死，另一半被槍斃。瘟疫開始在法軍陣營中傳染開來，死了七、八百人。畫家在此畫中描述拿破崙不顧自身危險，前往災區巡視患者，到了一個房間角落，拿破崙甚至去扶一個患病慘重的士兵，士兵衣衫襤褸，被發炎傷口流出的膿液浸溼。格羅1804年參加沙龍展的原作引起熱烈好評與回響。此幅畫作是約瑟芬訂的，但正如德儂向拿破崙報告說「訂畫卻沒有定價，千萬使不得」。

駱駝罩布
Housse de dromadaire

瑪爾梅莊&普雷歐林堡博物館
絲、棉
240×150公分
18世紀末

　　綏靖埃及後，法軍必須前往敘利亞，去攻打意圖侵擾埃及的土耳其人。打過幾次勝仗後，法軍被絆在阿克勒，又不得不急忙趕回阿布基去打垮另一支土耳其軍。

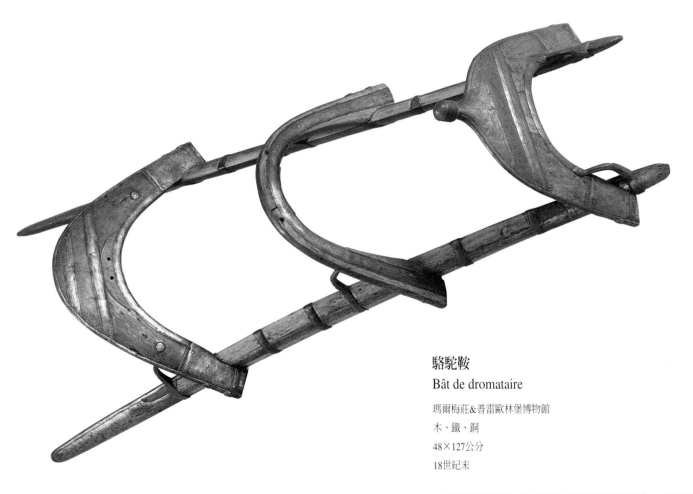

駱駝鞍
Bât de dromataire

瑪爾梅莊&普雷歐林堡博物館
木、鐵、銅
48×127公分
18世紀末

　　軍隊騎用駱駝，必須製造合適的馱鞍和罩布，以保護駱駝的背。埃及戰役後，這些駱駝鞍和罩布被帶回法國，做為國家收藏品，此後沒有再被使用過，因此大部分保存地十分良好。

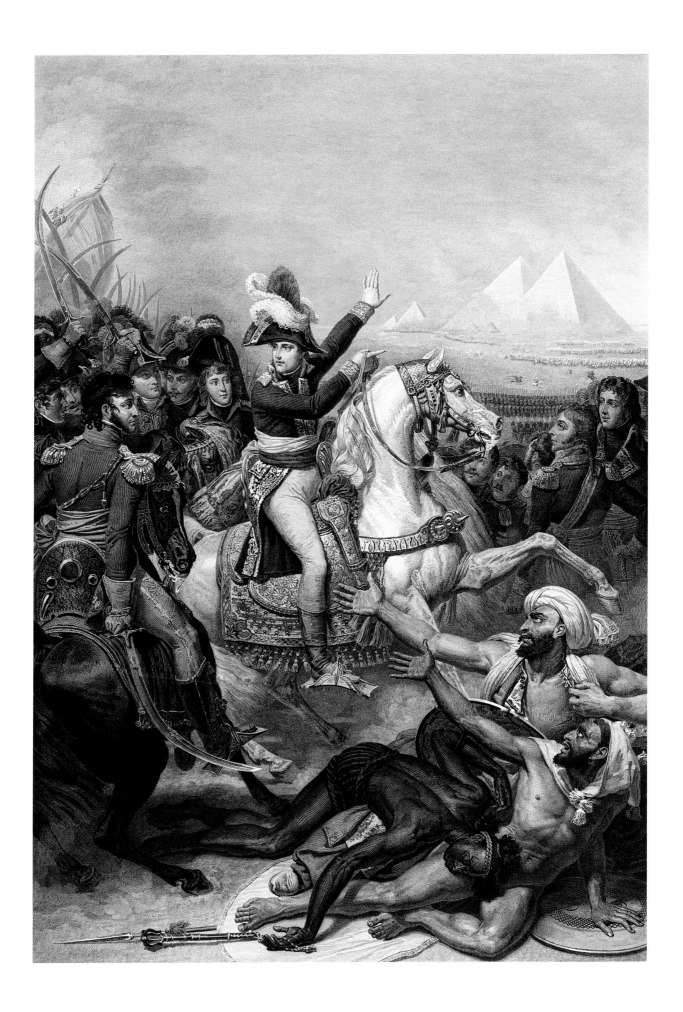

拿破崙於金字塔戰役（1798年7月21日）前：
「士兵們！四千年歷史的金字塔正看著你們」
Bonaparte avant la bataille des Pyramides (21 juillet 1798) : "Soldats ! Du haut de ces monuments quarante siècles vous contemplent."

瓦洛（1796-1840），摹 格羅男爵（1771-1835）
瑪爾梅莊＆普雷歐林堡博物館
銅版雕刻
76×54公分
1838年

　　格羅描繪這著名的一幕，拿破崙指著埃及金字塔，向士兵們宣告：「勇士們！四千年歷史的金字塔正看著你們。」六千馬穆魯克軍被法軍打敗，傷亡一千五百多人。

兩位阿拉伯領袖給拿破崙的請願書
Pétition de deux raïs à Bonaparte, 24 frimaire an VII (14 décembre 1798), signée Bonaparte

（共和七年霜月24日）1798年12月14日，簽署波那巴特
瑪爾梅莊＆普雷歐林堡博物館
紙
33.7×23.7公分
1798年12月14日

　　一進埃及，法軍第一個目標就是重建國家秩序。爲了達到目標，拿破崙強行一個非常嚴厲的組織，連署眾多文件法令，處置各種不同主題案例。大部份是雙語文件，同時用阿拉伯文與法文寫成。拿破崙判定此請願書合理，書面上請求釋放兩位阿拉伯領袖，他們先前爲了防小偷，攜帶武器上船，因而被捕。

《埃及記敘》，第一卷，巴黎，1809
《La Description de l'Egypte》, 1 volume, Paris, 1809

德希耶裝訂
瑪爾梅莊&普雷歐林堡博物館
紙，紅皮革
74×56.5公分
1809-1811

　　帶領軍隊遠征埃及時，拿破崙決定帶一隊科學與藝術研究委員同行，其中結合了具有各種不同專長的學者，使遠征之行增添了科學考查性質。從1798至1801年，學者們在埃及吸取一切有用資訊，地理、商業、農業，尤其獲得古代建築方面的寶貴知識。《埃及記敘》包括：六卷古代文物、學術論文集、十卷現代國家政體和六卷自然歷史，全部還包含九百張刻印板子。此部著作對埃及考古學起源與國家認知扮演無法取代的資源角色。瑪爾梅莊博物館收藏《埃及記敘》的前三卷（唯一於帝國時期印行），裝訂精美豪華，有拿破崙一世的紋章，來自皇家圖書館，還有另一個比較樸素的版本，只有紙板書殼。

《費峽島，彩色淺浮雕》
《Ile de Philae, bas-reliefs colorés》

亨利約瑟‧荷杜泰（1766-1852）上圖，版畫
杜德特（1753-1842）與阿賴（1762-1833）下圖，
版畫
畢功，週邊圖飾
瑪爾梅莊&普雷歐林堡博物館
古代文物第一卷，板子16
彩色版畫
70×55公分
19世紀初

　　亨利約瑟‧荷杜泰是替皇后畫花畫家的弟弟。他是自然歷史博物館的藝術家。1798年7月6日一百六十五位學者登陸亞歷山卓港，他是其中一位，直至1801年9月24日他都得留在埃及土地上。被指派組隊前往上埃及，小隊伍於1799年9月13日抵達費峽，荷杜泰在當地完成這張費峽神殿雕飾細節版畫。圖上色彩只是象徵性地標出，版畫家只運用五個顏色：藍、黃、綠、橘紅和白色。

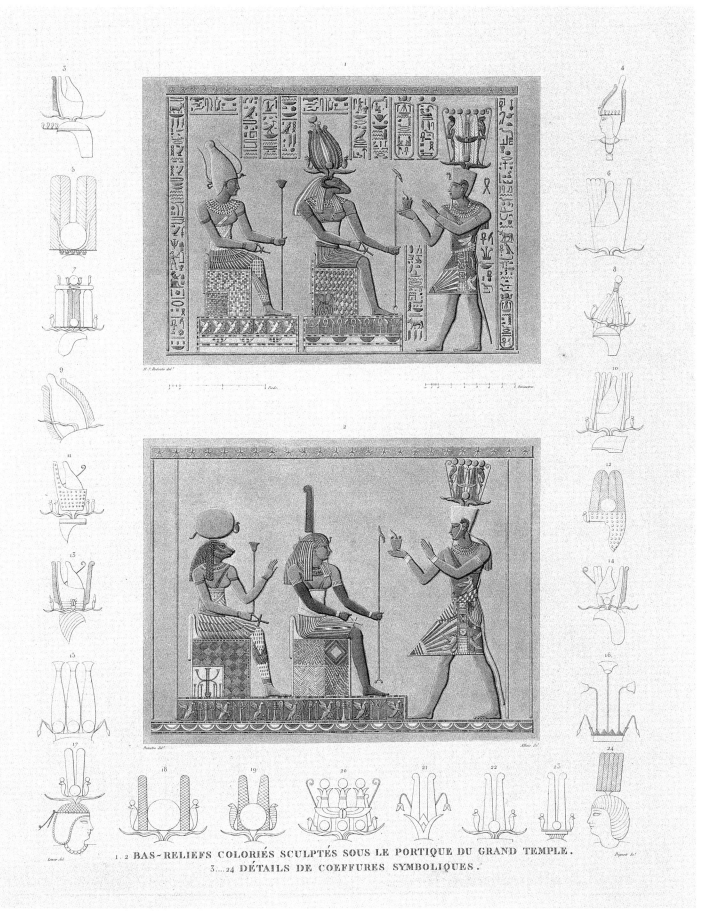

1.2 BAS-RELIEFS COLORIÉS SCULPTÉS SOUS LE PORTIQUE DU GRAND TEMPLE.
3....24 DÉTAILS DE COEFFURES SYMBOLIQUES.

《艾德福全景》
《Edfou(Apollinopolis Magna)Vue générale》

巴札克（1752-1820）素描畫家；貝爾托（1737-1831）蝕刻師
瑪爾梅莊&普雷歐林堡博物館
古代文物第一卷，板子48
版畫
70×55公分
19世紀初

　　瑪爾梅莊博物館也保存了《埃及記敘》中沒有裝訂的版本。這一張艾德福霍若斯神殿的景色被美化
過，跟遠征隊所看到的實景不盡相同，部份神殿被沙覆蓋，還有一些附加建築物，直至1860年才由法國
人馬利葉特清除整理過。

拿破崙在埃及戰役時的軍刀，刻著阿布基-金字塔

Sabre de Bonaparte pendant la campagne d'Egypte, marqué Aboukir - Pyramides

瑪爾梅莊&普雷歐林堡博物館 (拿破崙基金會)

木、鍍金銅、天鵝絨

長：80公分

約1798年

　　自知不可能帶軍登陸英國，拿破崙打算取得埃及來切斷英國與印度之間的交通要道。事實上，對野心勃大的年輕將軍拿破崙來說，遠征能多建立一些輝煌功績，也是等待督政府解體的時機，讓他一回法國就可以奪得政權。他從地中海沿岸的法國港口土倫出發，1798年5月19日，三萬五千法軍登陸埃及的亞歷山卓港，隨即於金字塔前擊潰馬穆魯克軍（當時管理埃及人的封建等級，人民已無法忍受其威權）。英將納爾遜摧毀了停泊在阿布基海峽的法國艦隊，迫使法軍困在埃及。

　　戰役期間，拿破崙佩帶過好幾把軍刀，其中有幾把具有東方風格，都是幕僚送給他的。這一把刻著阿布基-金字塔，是1870年在杜勒麗宮皇帝書房中找到的，刀身當時就已經不見了。

七張盒裝的德國地圖
Sept cartes d'Allemagne dans un emboîtage

瑪爾梅莊&普雷歐林堡博物館

19×14×8公分

1. 德波杭（1696-1772）

西發利亞行政管轄區地圖

Carte du cercle de Westphalie

巴黎，1759

2. 佛若，奧絲非修改

哈勒伯斯塔特公國地圖

Carte de la principauté d'Halberstadt

柏林，1788與1794

3. 索茲曼（1754-1840）

瑪德堡公國地圖

Carte du duché de Magdebourg

1800

4. 瓦烈

羅恩堡公國地圖

Carte du duché de Lauenbourg

柏林，1771

5. 許梅鐸伯爵（1742-1806）

梅克冷堡公國地圖

Carte du duché de Mecklenbourg

柏林，1794

6. 德波杭（1696-1772）

黑森-卡塞爾諸侯領地，南部

Carte du langravial de Hesse-Cassel, partie méridionale

巴黎，1760

7. 德波杭（1696-1772）

黑森-卡塞爾諸侯領地，北部

Carte du langravial de Hesse-Cassel, partie septentrionale

無標示日期

　　這些地圖保存狀況良好，可能皇帝打仗時沒有使用過。其中除了一張地圖標期1800年，大部份繪於十八世紀，甚至有一張可溯至1759年。

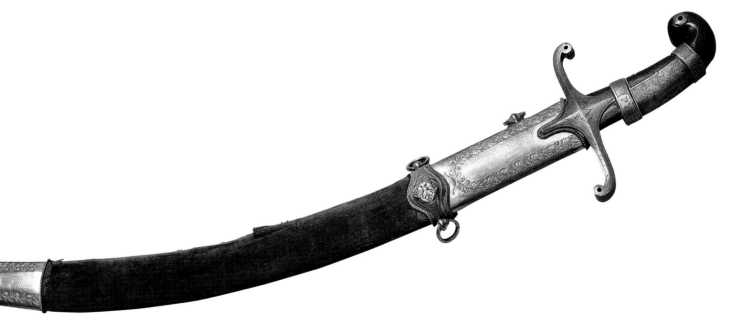

拿破崙於埃及戰役佩戴之腰帶

Ceinture de général portée par
Bonaparte pendant la campagne
d'Egypte

瑪爾梅莊&普雷歐林堡博物館

羊毛、喀什米爾羊毛

200×60公分

約1798年

　　拿破崙穿著共和國將軍的軍服，戴著
三色寬腰帶，尾端飾有彩色喀什米爾羊
毛的帶緣，拿破崙於埃及戰役期間佩
戴，回國後他送給約瑟芬的女兒郝唐斯
布哈奈。

拿破崙的行軍床

Lit de campagne

德樹西，五金承包商

瑪爾梅莊&普雷歐林堡博物館

鐵、銅、帆布

108×182×86公分

約1810-1814年

　　從執政府時期開始，五金承包商德樹西交一批鐵製折疊式行軍床給拿
破崙，每次出征打仗拿破崙都使用此式行軍床；有小型行軍床（如展品
所示）可放在騾背上載運，或大型行軍床，用貨車載運。拿破崙覺得這
種行軍床很合他意，甚至毫不猶豫也在楓丹白露宮的臥房架一張。流放
聖赫勒那島，他帶了好幾張行軍床去。他就是在一張型式類似的床上嚥
下最後一口氣。

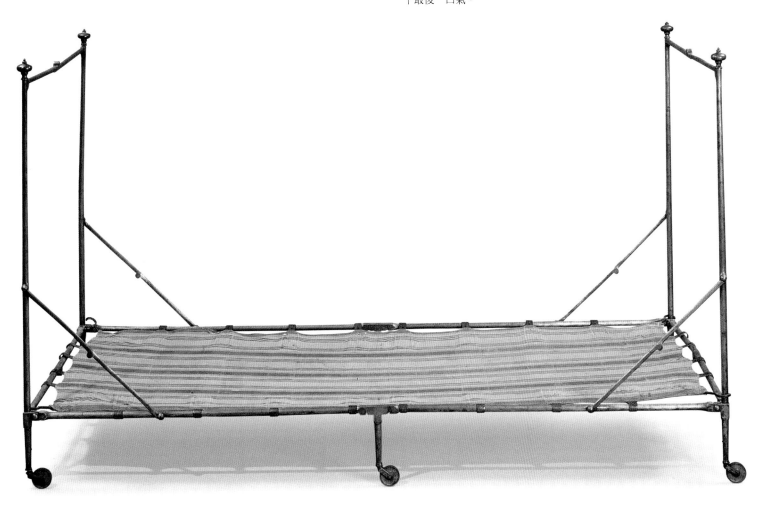

第二次義大利戰役

（1800）

奧軍利用拿破崙遠征埃及的時機，重新佔領義
大利北部。拿破崙獲任第一執政時，決定親自率
領援軍幫助當地殘弱的法軍，並下令跨越阿爾卑
斯山隘口。大衛（Jacques-Louis David）的畫作讓
這著名的聖伯納山口成爲不朽，也留給當時所有
人深刻的印象。決定性的戰役發生於1800年6月14
日馬蘭果平原上，在最後一刻以極昂貴的代價獲
得勝利，拿破崙所用的戰略差點導致法軍失敗，
但這策略卻也成爲戰役型式的典範。

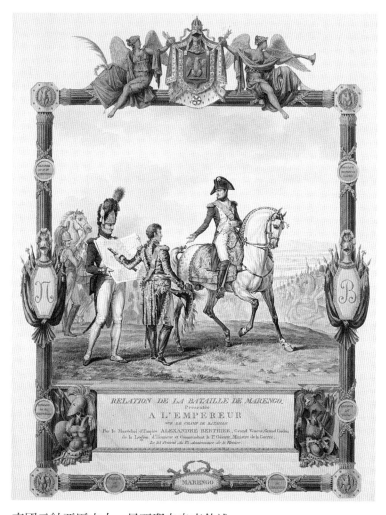

帝國元帥亞歷山大・貝西耶向皇帝敘述
馬蘭果戰役，共和13年牧月24日，
拿破崙馬蘭果戰勝周年紀念日（1805年6月14日）
Relation de la Bataille de Marengo présentée à l'Empereur sur le
champ de bataille par le Maréchal d'Empire Alexandre Berthier, le 24
Prairial An 13, Anniversaire de la Victoire (14 juin 1805)

維爾內（1758-1835）
瑪爾梅莊&普雷歐林堡博物館
皮革、紙；水彩、水粉
66×50公分
約1805年

　　1800年6月14日，法軍嘗試在義大利北部馬蘭果面對奧軍，拿破崙沒預想到敵軍反攻勢力強大。當日下午，戰事似乎即將失敗，法軍有秩序地撤退，奧軍軟弱追擊。德賽將軍領軍抵達，使拿破崙得以扭轉情勢，敗仗轉成轟轟烈烈的大勝利。但，不幸地，德賽被一彈打中心臟，戰死疆場。

跨越阿爾卑斯山聖伯納隘道的拿破崙
Napoléon Bonaparte passant les Alpes au col
du Grand Saint-Bernard

傑克-路易・大衛（1748-1825）
瑪爾梅莊&普雷歐林堡博物館
油畫
260×221公分
1801年

　　義大利的緊張情勢迫使第一執政拿破崙率領後備軍以最快速度到達戰場。時間緊迫，拿破崙不得不採取最短的行軍路線，最短但卻最艱難。1800年5月14日要開始翻越聖伯納隘道時，他寫信給留在巴黎的執政官：「我們對抗冰雪，雪暴和雪崩……三天後整支軍隊將可翻越山口……」。此次軍事行動英勇大膽，法國媒體將其比擬漢尼拔功勛事蹟，拿破崙成功領軍跨越阿爾卑斯山聖伯納隘道，迂迴繞過奧軍。這個壯舉之後，更於1800年6月14日「馬蘭果之役」大獲全勝。

　　西班牙王查理四世非常地崇拜拿破崙，要求大衛畫一幅馬蘭果勝將的畫像。畫家描繪拿破崙鎮靜地騎在激昂戰馬上，然而事實並非如此，拿破崙其實是騎騾越過阿爾卑斯山。

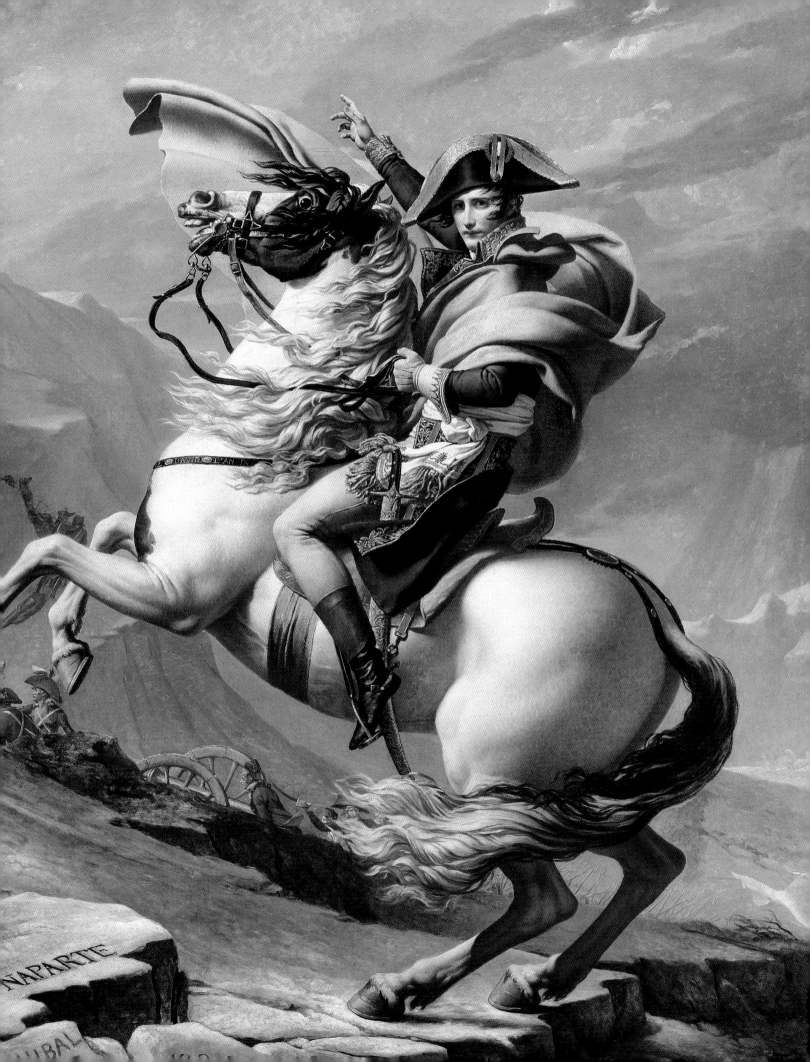

執政府
（1799-1804）

共和八年「霧月政變」（1799年11月9-10日）後，拿破崙奪得政權並被任命爲共和國「第一執政」。他行政上的作爲是值得注意的：制定民法典；任命各省的行政首長；建立法蘭西銀行以重振金融；簽署政教和解協議；建立中學制度；創立榮譽勳位制度。法國在拿破崙數年的統治之下復興起來，與英國1802年簽訂的和平條約也帶來短暫的休戰。同年拿破崙成爲終身執政，恢復帝制的野心也逐漸地顯露出來，終於1804年5月8日參議院宣告「法蘭西共和國政府把全權委託給一個皇帝，他的稱號是『法蘭西皇帝』。」

拿破崙，第一執政
Bonaparte Premier Consul

皮雅特-約瑟·索瓦日（1744-1818）
瑪爾梅莊&普雷歐林堡博物館
油畫
60×50公分
19世紀初

　　法艦隊在埃及阿布基港被摧毀，法軍處境危險之時，拿破崙決定逃離埃及，放下軍隊，回到法國。10月16日早晨抵達巴黎，決定推翻五督政官。一場精明的宣傳，讓人民把拿破崙捧為共和國的救星，再加上，拿破崙獲得大部份重要政治人物的支持，他只要再哄哄議員就算大功告成。11月10日，兩議院在聖克盧宮的橘園聚集。其中有幾位頑固議代反對，意圖責怪拿破崙，拿破崙於是決定用武力…翌日，執政府取代了督政府。

拿破崙，第一執政
Napoléon Bonaparte, Premier Consul

約瑟·伯爾（20世紀），摹安格爾（1780-1867）
瑪爾梅莊&普雷歐林堡博物館
油畫，右下角簽署與標期「約瑟·伯爾1929，摹安格爾，列日博物館」
220×120公分
1929年

　　拿破崙要求數位畫家完成一系列畫像，用以分送比利時各主要城市，此幅畫的原作便是其中之一。年輕的安格爾收到三千法郎畫價，原畫贈與列日城。畫家實際臨摹拿破崙本人畫像的時間很短。

71

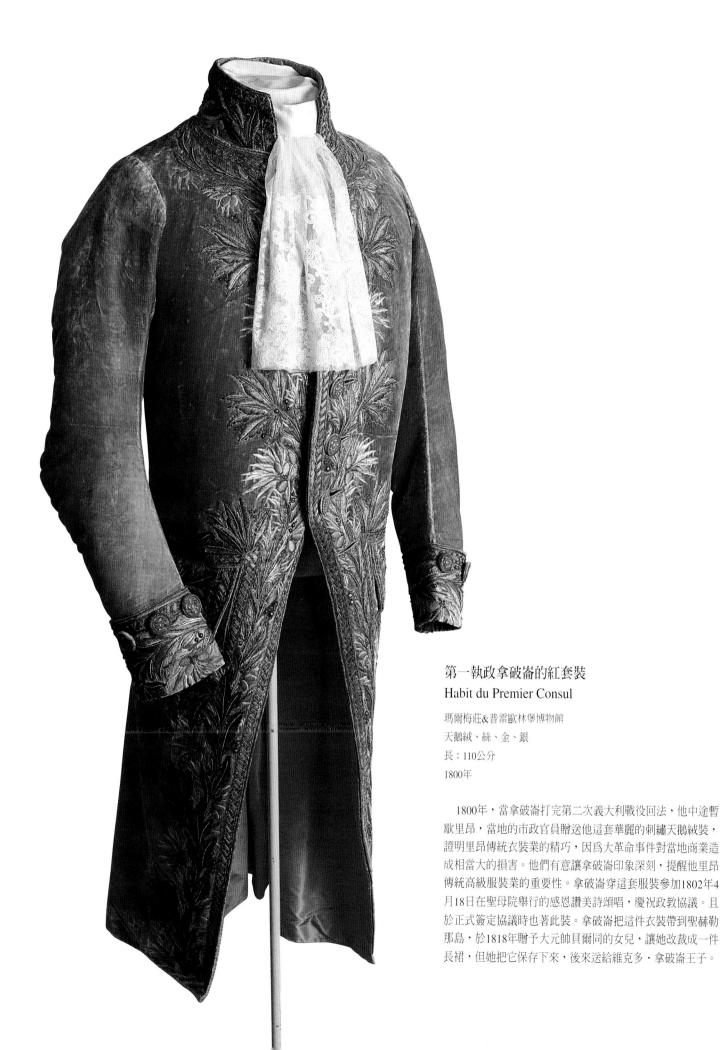

第一執政拿破崙的紅套裝
Habit du Premier Consul

瑪爾梅莊&普雷歐林堡博物館
天鵝絨、絲、金、銀
長：110公分
1800年

　　1800年，當拿破崙打完第二次義大利戰役回法，他中途暫歇里昂，當地的市政官員贈送他這套華麗的刺繡天鵝絨裝，證明里昂傳統衣裝業的精巧，因為大革命事件對當地商業造成相當大的損害。他們有意讓拿破崙印象深刻，提醒他里昂傳統高級服裝業的重要性。拿破崙穿這套服裝參加1802年4月18日在聖母院舉行的感恩讚美詩頌唱，慶祝政教協議。且於正式簽定協議時也著此裝。拿破崙把這件衣裝帶到聖赫勒那島，於1818年贈予大元帥貝爾同的女兒，讓她改裁成一件長裙，但她把它保存下來，後來送給維克多·拿破崙王子。

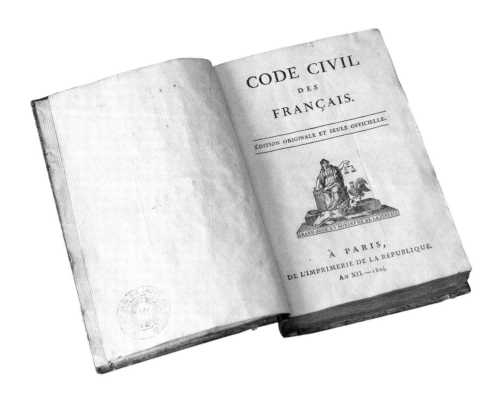

法國民法典，原版且唯一正式版本
Code Civil des français Edition originale et seule officielle,
Paris, an XII-1804

巴黎，共和12年，1804年
瑪爾梅莊&普雷歐林堡博物館
小牛皮、紙
19.5×13公分
1804年

　　法國民法於1804年完成，1807年開始被稱為《拿破崙法典》。沒有拿破崙那種超乎常人的堅定意志，這部法律永遠不可能實現，整個編纂工作於1800至1804年間完成。法典分為三卷，第一卷專司個人自由權利，第二卷負責財產和產業變更等多項，第三卷是各種獲取產業的管道與方法。

　　此一裝訂樸素的版本屬於1804年印行的原版第一版。

拿破崙法典目錄
Sommaires des 2281 articles qui composent le
Code Napoléon. Par deux anciens magistrats,
Paris, 1810

瑪爾梅莊&普雷歐林堡博物館
雲紋小牛皮、紙
21×13公分
1810年

　　為了能在《拿破崙法典》諸多條文中快速找到要看的內文，兩位法官設計出這份目錄，便於讀者使用。

執筆民法典的拿破崙一世受時間老人的加冕
Napoléon Ier couronné par le Temps, écrit le Code Civil

莫澤茲（1784-1844）
瑪爾梅莊＆普雷歐林堡博物館
油畫，左上角簽署「莫澤茲」
131×160公分
1833年沙龍展

　　《拿破崙法典》最值得稱讚的是，一本法典內集合了所有法律，並以編纂條理清晰明確著稱。至今，它仍支配著法國人日常生活大部份的法律，也一直在比利時與盧森堡被延用著。它甚至於深深地影響歐洲許多國家的民法，如荷蘭、德國、瑞士或義大利。法典能夠如此快速且完整地呈現，都要感謝拿破崙的督促，此不朽巨作被公認是拿破崙個人的傑作。

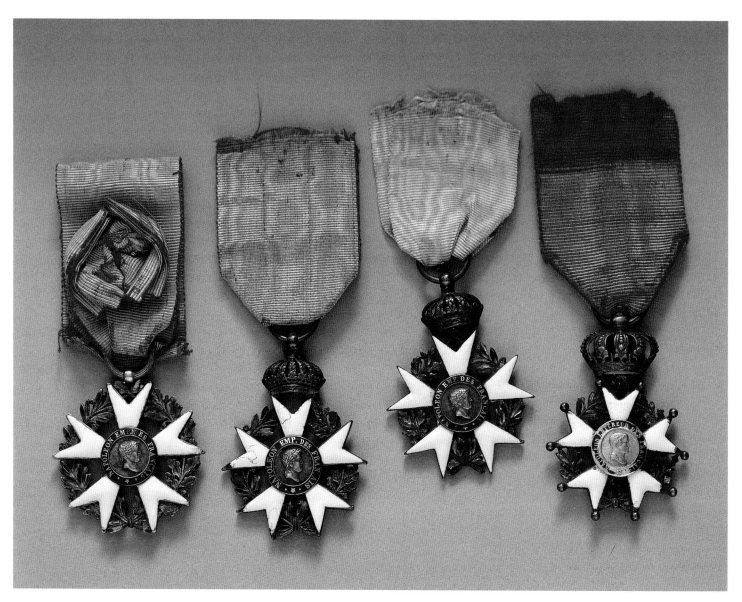

軍官十字榮譽勳章（第一型）

Croix d'officier de la Légion d'honneur
(1er type)

瑪爾梅莊&普雷歐林堡博物館

金、琺瑯、絲

4.2×3.7公分

1804年

騎士十字榮譽勳章（第二型）

Croix de chevalier de la Légion d'honneur
(2è type)

瑪爾梅莊&普雷歐林堡博物館

銀、琺瑯、絲

6.3×3.7公分

1806年

騎士十字榮譽勳章（第三型）

Croix de chevalier de la Légion d'honneur
(3è type)

瑪爾梅莊&普雷歐林堡博物館

銀、琺瑯、絲

6.3×3.7公分

約1808年

騎士十字榮譽勳章（第四型）

Croix de chevalier de la Légion d'honneur
(4è type)

瑪爾梅莊&普雷歐林堡博物館

銀、琺瑯、絲

6.5×3.7公分

第一帝國末

1802年5月，在瑪爾梅莊的一次開會過程中，拿破崙首度想要創立一種民軍兼顧的榮譽勳章，替代以前的紋章型式。此想法若真要實現當然會遇到重重困難，因為君主體制下的舊等級十年前才撤銷而已。兩次輝煌壯大的頒發典禮公布了榮譽勳章等級的真正誕生。第一次在巴黎傷兵院，1804年7月15日。第二次在法國北部的布洛涅軍營，1804年8月16日。

帝國時期，勳章型式可分為四種，相互比較，有點不同，各有特色。聽說圖案是大衛親自設計的。

拿破崙一世頒發榮譽勛章
Napoléon 1er distribuant la Légion d'honneur

布韋（約1755-1814）
瑪爾梅莊&普雷歐林堡博物館
鑄鐵
82×53公分
1814年

榮譽勛槍，槍柄上，銀牌刻字：「第一執政頒予，第18軍團前線
步兵，目前傷殘，敘利亞戰役期間表現傑出」
Fusil d'honneur, sur la crosse, un écu d'argent porte gravé : "Le 1er
Consul au Cen Rat, fuser au 18e régt. d'inf. de ligne, actuellement
invalide, pour sa conduite distinguée pendant la compagne de Syrie"

布特（1761-1833），凡爾賽兵工廠廠長
瑪爾梅莊&普雷歐林堡博物館
木、銀
135×14公分
約1800年

　　遵循人人平等的原則，國民公會撤銷所有君主體制下的舊等級，如勛號聖靈、
聖米榭和聖路易。但又必須盡快找出方法來獎勵軍隊的優良表現，於是督政府設
立一種用軍器獎勵的辦法，頒發給最優秀的軍兵。這些榮譽武器可能是步槍、馬
槍、短槍、軍號、榴彈、鼓棒、或送給海軍的斧頭。大部份的軍器頒發於第二次
義大利戰役期間，用以獎勵馬蘭果戰役的輝煌戰績。

加冕與帝國時期

（1804-1814）

末代國王路易十六被處決（1793年）後的十一年，拿破崙在教皇庇護七世的出席下於巴黎的聖母院加冕為皇，建立了一個新的朝代。大衛在他的畫作中將這個隆重豪華的典禮化為不朽，他描繪了拿破崙將皇冠戴在約瑟芬頭上的時刻。次年，他亦在米蘭大教堂中接受了義大利王的加冕。拿破崙遂同時擁有「法蘭西皇帝」與「義大利王」兩個稱號。

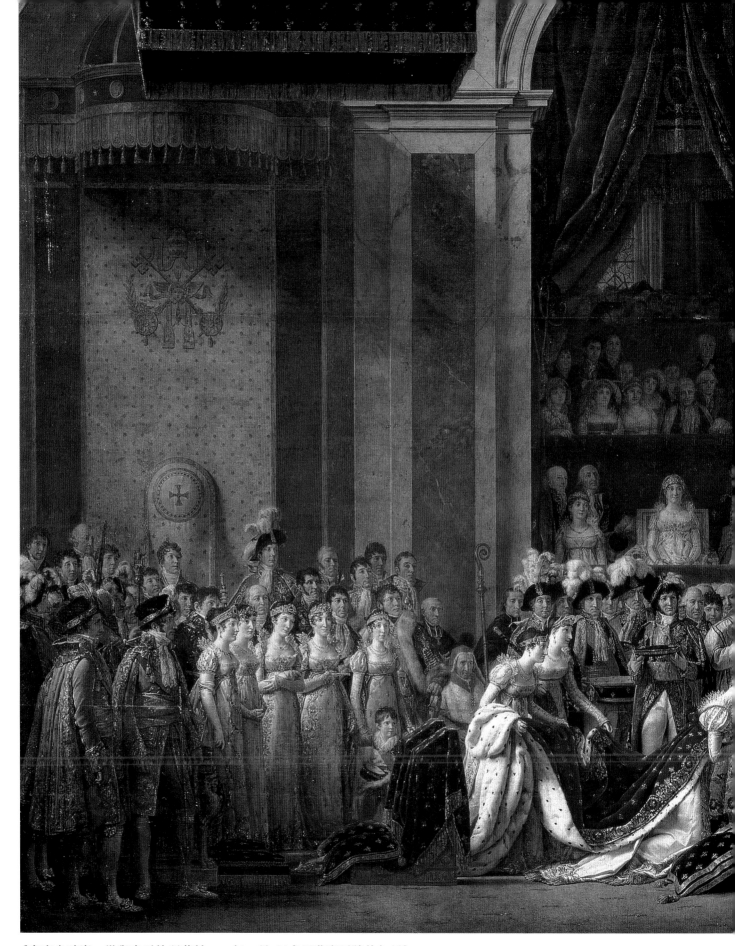

《皇帝拿破崙一世與皇后約瑟芬於1804年12月2日在巴黎聖母院的加冕》
《Sacre de l'Empereur Napoléon I^{er} et Couronnement de l'Impératrice Joséphine à Notre-Dame le 2 décembre 1804》

Jacques-Louis David (1748-1825)

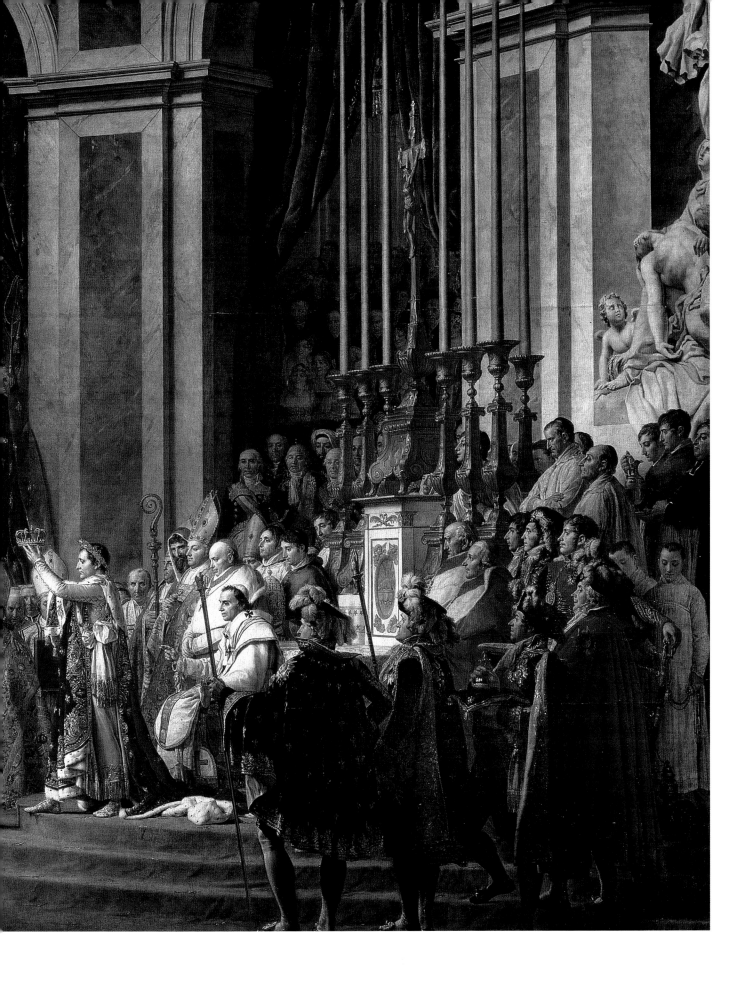

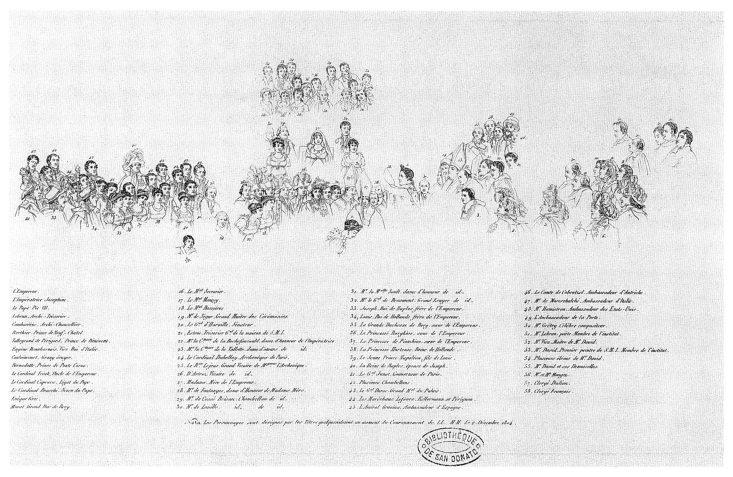

「加冕圖」裡人物介紹

Explication des personnages figurant dans le tableau du Sacre de Jacques-Louis David

傑克-路易・大衛（1748-1825）

瑪爾梅莊&普雷歐林堡博物館

銅版雕刻

28×57公分

19世紀初

　　1804年9月左右，經由皇帝一個口頭決定，大衛畫了那幅目前位於羅浮宮的「加冕圖」巨作（629 x 979公分），完成於1807年11月，經拿破崙命令再修改完成於1808年1月。

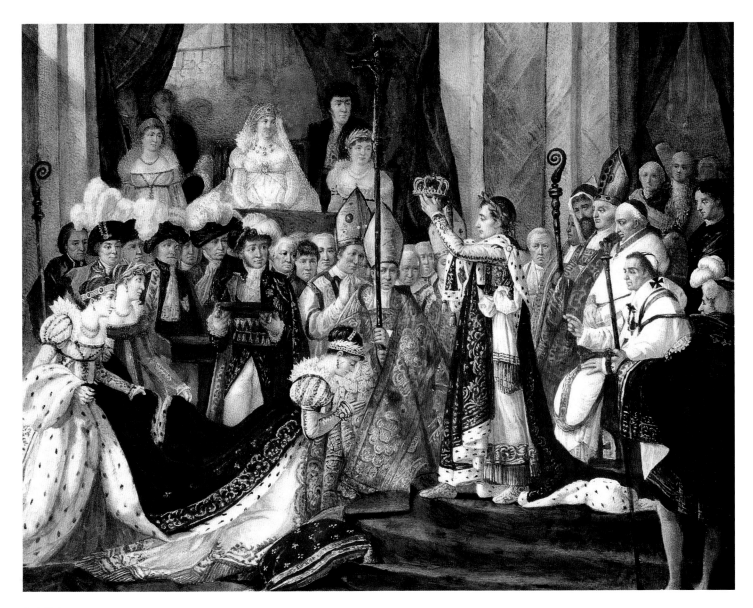

加冕圖
Le Sacre d'après le tableau de David

馬勒帕斯‧仿大衛（1748-1825）
瑪爾梅莊&普雷歐林堡博物館
硬瓷
25.2×32公分
19世紀

　　保皇黨多次密謀暗殺第一執政，導致安涵公爵遭槍斃，這一切事端之後，新憲法於1804年5月18日公布。第一個條文聲明：「共和國政府交付給一個皇帝，稱為法國皇帝」，第二個條文指出擁有此頭銜之人為拿破崙‧波那巴特。拿破崙決定由庇護七世來巴黎主持加冕禮，日期訂為1804年12月2日。

　　此瓷盤仿大衛的名畫，描繪已經戴上桂冠的拿破崙謹慎莊嚴地為約瑟芬戴上皇冠。這不只是拿破崙的加冕禮，其實也是約瑟芬的加冕禮。

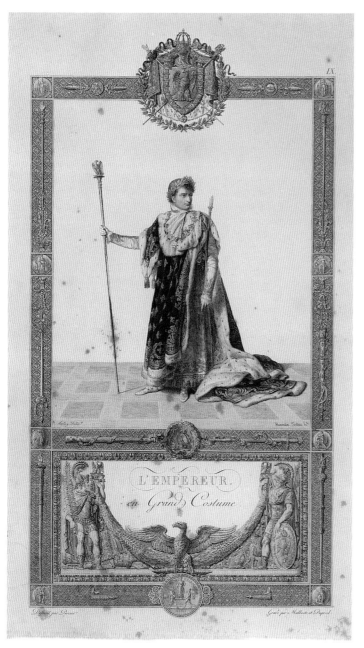

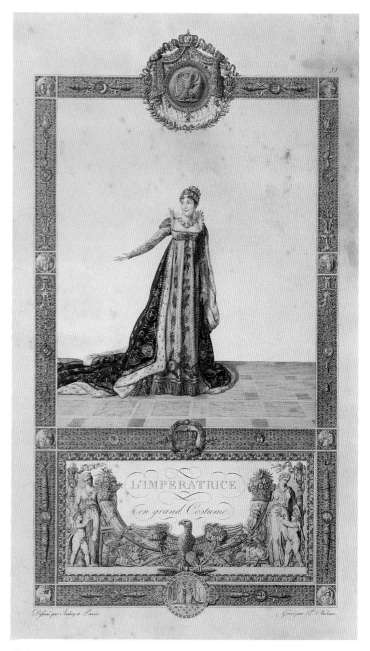

著加冕袍的皇帝
L'Empereur en Grand Costume

瑪貝斯特&杜培，摹 佩西耶（1764-1838）
瑪爾梅莊&普雷歐林堡博物館
彩色版畫，節錄於加冕書
56×35.5公分
第一帝國時期

　　加冕所穿的衣服是出現在拿破崙大部份官方畫像中的服飾，是畫家傑阿赫設計出的典型服飾。長長的白絲袍，繫著一條金穗邊腰帶，再披上點綴金蜂圖案，襯白鼬皮的紅色鵝絨大衣。加冕袍於君主復辟時期被聖母院的議事司鐸們賣掉。緞鞋、繡金白手套、蕾絲襯衫領、領帶，還有金桂冠也全都消失。皇帝只有在典禮時穿著這套加冕袍，因為他從杜勒麗宮出發，要前往聖母院時，穿著的是另一套西班牙式繡金紅鵝絨服裝，飾有閃亮的寶石。

著加冕袍的皇后
L'Impératrice en Grand Costume

奧杜安（1768-1822），摹 伊莎貝（1767-1855）＆佩西耶（1764-1838）
瑪爾梅莊&普雷歐林堡博物館
彩色版畫，節錄於加冕書
56×35.5公分
第一帝國時期

　　跟皇帝一樣，在聖母院的典禮開始前，皇后先著小套服飾，然後才在總主教府換上加冕袍盛裝。盛裝包括點綴金蜂圖案，襯白鼬皮的紅色鵝絨大衣，銀錦緞長袖洋裝，裙邊飾有金流蘇，上身部份鑲飾亮麗的鑽石。這套服飾大部份組合元件都於君主復辟時期消失。

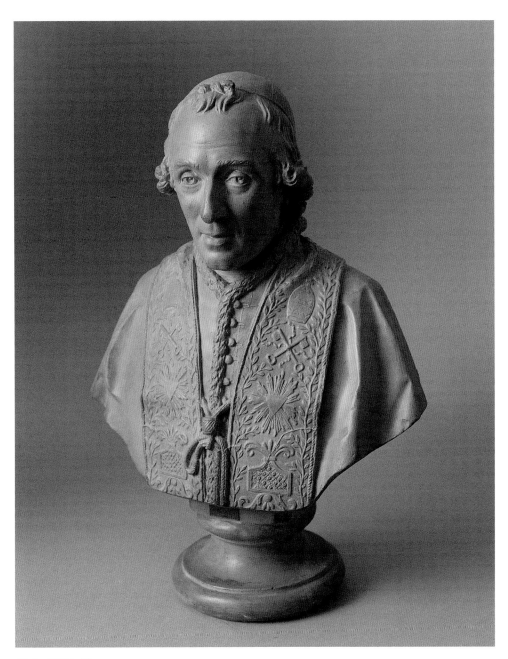

教皇庇護七世
Le pape Pie VII

德森（1749-1822）

瑪爾梅莊&普雷歐林堡博物館

銅綠石膏、陶土，背部簽署與標期

「於1805年巴黎塞納河畔寫生」

47×35公分

1805年

　　夏拉蒙提（1742-1823）於1800年被選為教皇，就在拿破崙奪得政權之後不久，因此教皇整個任職期間大概都得忍受拿破崙的威權。從不在宗教問題上妥協讓步，1801年教皇簽下政教協議，第一執政承認天主教會在法國的官方特性。雖然1804年教皇前往巴黎為拿破崙加冕，但他一直很反對拿破崙擴張領土的野心，兩人不和，最後教皇國被法帝國併吞，1809至1814年間庇護七世甚至被禁錮。終於在他任職後期比較風平浪靜，他不計前嫌，在教皇國接待逃亡的波那巴特家人，並要求聯盟強國寬容對待拿破崙。

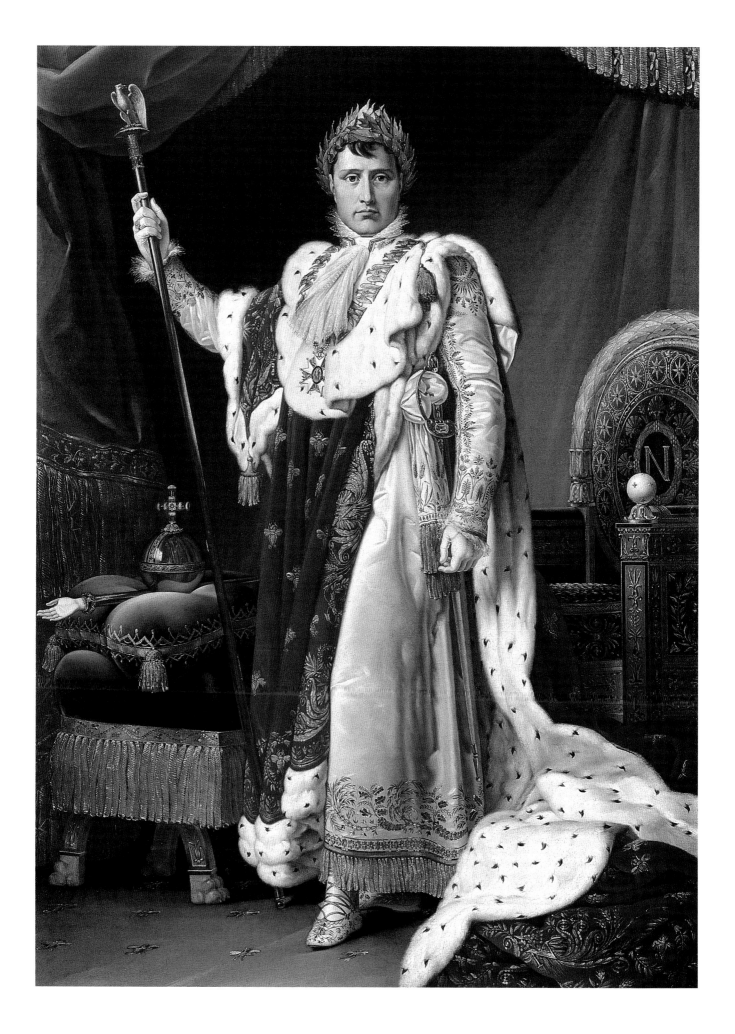

著皇袍的約瑟芬，約瑟芬皇后
L'Impératrice Joséphine

里司內（1767-1828）
瑪爾梅莊&普雷歐林堡博物館
（拿破崙基金會）
油畫
235×130公分
1806年

　　此幅約瑟芬畫像繪於1806年，被
懸掛於法國南部波爾多皇宮（目前
為市政府）中，約瑟芬於1808年西
班牙事件時，曾暫留此城。

著皇袍的拿破崙，
拿破崙一世，法國皇帝
Napoléon Ier, Empereur des
Français

傑阿赫（1770-1837）工作室
瑪爾梅莊&普雷歐林堡博物館
油畫
202×150公分
約1810年

　　1805年傑阿赫依訂製而畫的皇帝畫
像原作，引起十分好評，因此成為眾
多仿作的摹本，用以發送各大軍官及
外國君王。光是全身像的仿作，目前
已登錄有二十多件，尚不包括數量繁
多的半身像。此幅是郝唐斯王后的收
藏品。畫中拿破崙所穿著的加冕皇袍
至今只留存內長衣、金穗絲質腰帶與
任第一執政時所持有的佩劍。畫中的
御座屬於杜勒麗宮。

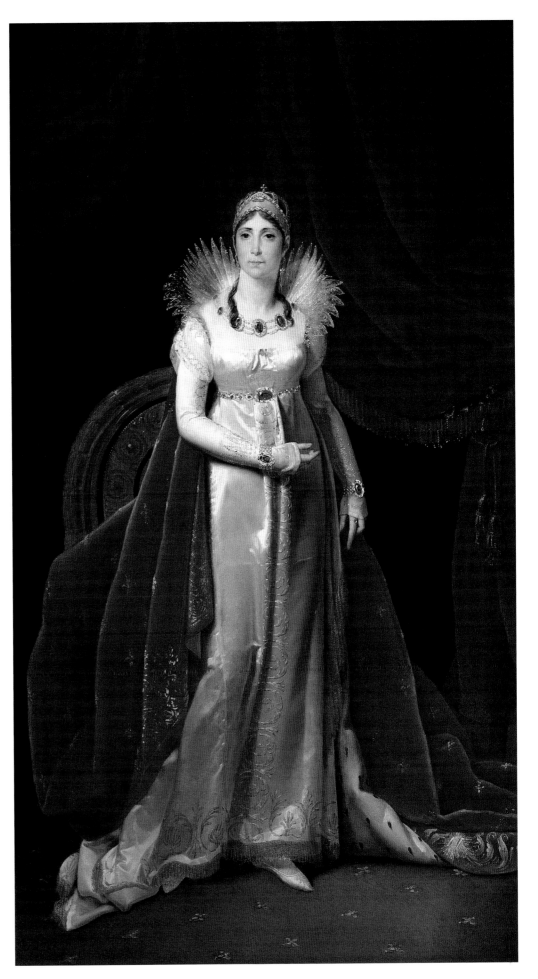

皇后約瑟芬

L'Impératrice Joséphine

疑為 曼弗迪尼（1771-1840）*摹* 史帕拉（1775-1834）

瑪爾梅莊&普雷歐林堡博物館

綠鏽青銅、白色大理石、燙金木

73×59公分

第一帝國

拿破崙一世

Napoléon Ier

疑為 曼弗迪尼（1771-1840），*摹* 史帕拉（1775-1834）

瑪爾梅莊&普雷歐林堡博物館

綠鏽青銅、白色大理石、燙金木

73×59公分

第一帝國時期

當拿破崙與約瑟芬前往米蘭接受義大利王冠，雕塑家史帕拉完成兩位君主的紀念章塑像。1807年史帕拉成為皇帝與諸土的御用雕塑家，也身為成立住米蘭的皇家博物館的研究員。他在那裡塑造了眾多浮雕及數尊皇族半身像。

一對交叉腳凳

Paire de tabourets en X

畢安內（1764-1843）

瑪爾梅莊&普雷歐林堡博物館

桃花心木，烏木，鍍金銅，皮革

64×115×53公分

第一帝國時期

　　凳子的典型有很多種，此型凳子長久以來一直被認爲是特地爲
元帥所準備的。最近有一份文獻資料發現似乎可確認此項假設。
文中提及：「吾見交叉腳凳，放置御座旁，供法國元帥們坐（訂
購十二把，只完成三把）交叉凳腳飾軍刀，尺寸極大且極其精
美，適合置於圖書館或書房。每把凳子價値一千八百法郎。」
.

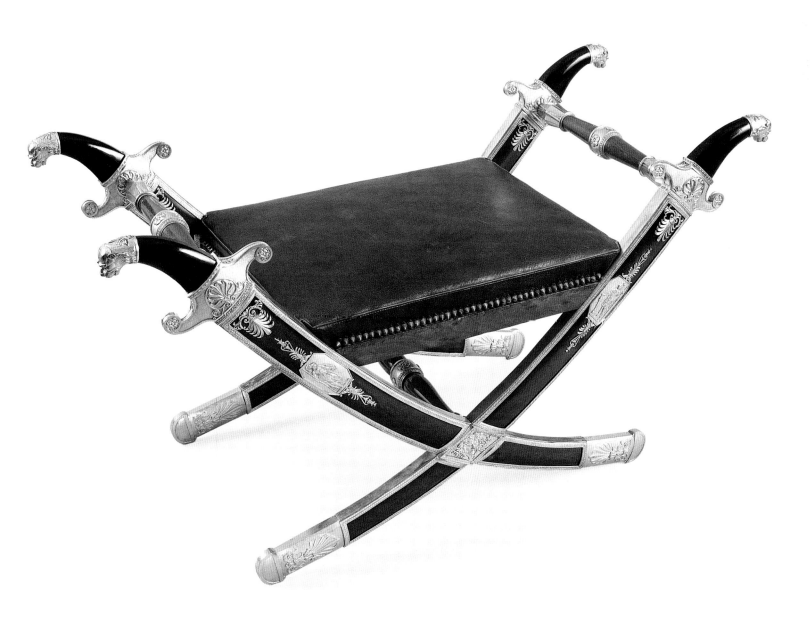

瑪爾梅莊與約瑟芬

瑪爾梅莊約建於1610年，約瑟芬在1799年買下這座位於巴黎郊區的小城堡，當時拿破崙正遠征埃及。拿破崙任「第一執政」時常居住在此，並在這裡與部長們開會，也在這裡作出許多重要的決定，例如建立了榮譽勳位制度。後來他們遷居杜勒麗宮，約瑟芬便將瑪爾梅莊獨自占有，並依她對自然科學的興趣來發展，特別是植物學。事實上在瑪爾梅莊的溫室裡，有超過兩百五十種植物是首次在法國種植的新品種，同時她也蒐集了一些重要的藝術品，如繪畫、希臘的器皿、雕塑等。約瑟芬於1814年逝世後，這座城堡幾經轉手，終至1906年於此成立國立博物館，並開放給大眾參觀。

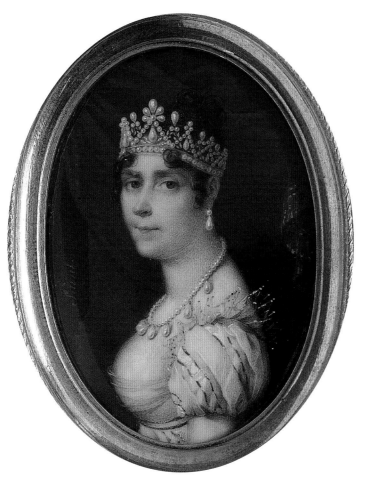

皇后約瑟芬
L'Impératrice Joséphine

達尼耶・聖（1778-1847）
瑪爾梅莊&普雷歐林堡博物館
木、鍍金銅，象牙
細密雕刻：6.4×4.6公分
約1805-1810年

　　約瑟芬於1763年出生在馬提尼克。十六歲時被送到巴黎，1779年嫁給子爵亞歷山大・布哈奈，生下一兒一女，1781年生下友仁，1783年生下郝唐斯。這樁不幸福的婚姻導致1785年夫妻分離，錯在丈夫。後來兩人一直沒有生活在一起，但大革命期間兩人走得很近，當時布哈奈扮演著重要角色，妻子將來正好也因此有利可得。恐怖時代來臨，兩人皆入獄，布哈奈將軍上了斷頭臺，但因羅貝斯比耶下台，約瑟芬逃過一劫。

　　細密雕刻師達尼耶・聖跟伊莎貝一樣，負責複製皇后的肖像，以鑲在鼻煙盒，紀念章或首飾別針上。

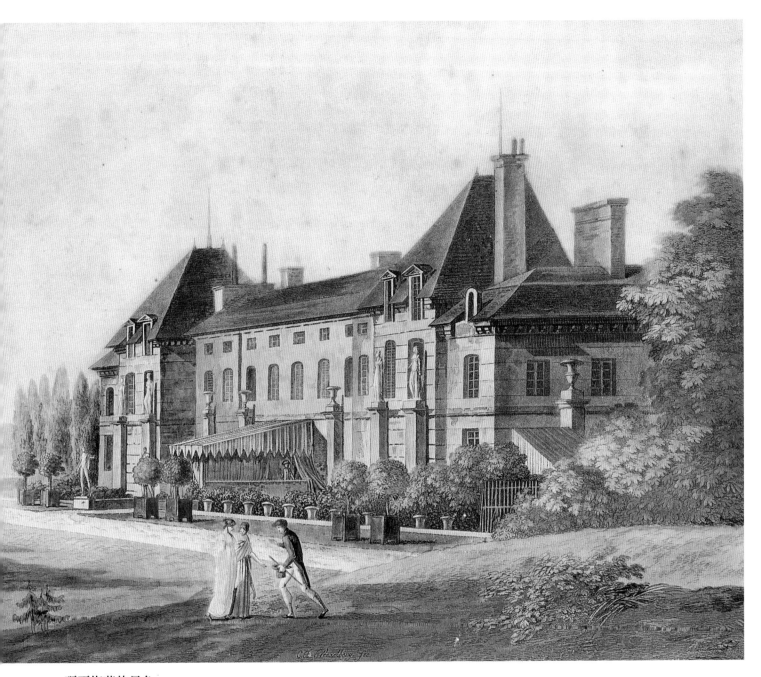

瑪爾梅莊的景色
Vue du château de Malmaison du côté du parc

庫瓦西（1756-1804），摹卡雷（1760-1818）
瑪爾梅莊&普雷歐林堡博物館
水彩
36.3×53.3公分
第一執政時期

　　用過很多位建築師後，約瑟芬終於找到一位能符合她想法的建築師兼園林設計師，卑爾寶。他在瑪爾梅莊的正前方，建造一片廣大的草坪，一條人工河從中央蜿蜒流過，劃出似小島般的景色，並流向大溫室。

硫黃色的玫瑰叢
《Rosa sulfurea》 ou
《Rosier jaune de souffre》

朗盧瓦（1754-約1810），
摹 荷杜泰（1759-1840）
瑪爾梅莊&普雷歐林堡博物館
加水彩版畫
35×26公分
1817-1824年

百葉玫瑰叢
《Rosa centifolia》 ou
《Rosier à cent feuilles》

古騰，摹 荷杜泰（1759-1840）
瑪爾梅莊&普雷歐林堡博物館
加水彩版畫
35×26公分
1817-1824年

絨球薔薇叢
《Rosa Pomponia》 ou
《Rosier Pompon》

朗盧瓦（1754-約1810），
摹 荷杜泰（1759-1840）
瑪爾梅莊&普雷歐林堡博物館
35×26公分
1817-1824年

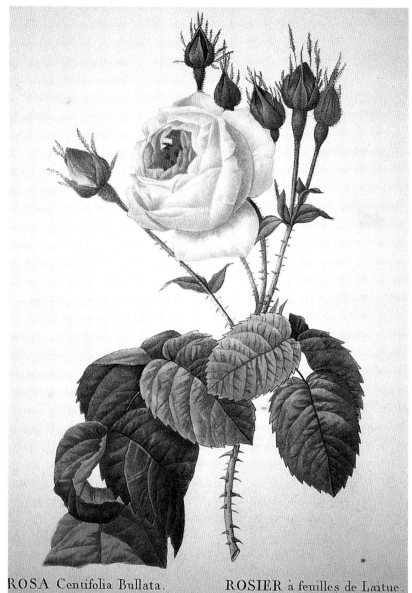

ROSA Centifolia Bullata. ROSIER à feuilles de Laitue.

尚白萃玫瑰叢
《Rosa centifolia Bullata》 ou 《Rosier à feuilles de Laitue》

朗盧瓦（1754-約1810），摹 荷杜泰（1759-1840）
瑪爾梅莊&普雷歐林堡博物館
加水彩版畫
57.5×39.5公分
1817-1824年

　　約瑟芬熱愛植物花朵，她把瑪爾梅莊變得像一座真正的實驗花園，可比擬自然歷史博物館的花園。她用私房錢出版數本書籍，要求著名畫家荷杜泰畫插圖，描繪瑪爾梅莊的植物。她蒐集的不同玫瑰花種多達兩百五十種。但，在第一帝國時期，光是同一種花，就可能有十個不同名稱。

拿破崙一世在瑪爾梅莊前
Napoléon I^{er} devant le
château de Malmaison

疑為泰奧多爾・傑阿赫
（1829-1895）
瑪爾梅莊&普雷歐林堡博物館
油畫
218×140公分
19世紀末

　　此幅畫作一直被認為是另一位畫
家傑阿赫的作品，畫上的簽名很可
疑，實際的畫作日期應是1890年以
後，當時才再度掀起拿破崙傳奇風
雲（之前因第二帝國1870年慘敗於
色當，二十年間如同煉獄，無人談
論拿破崙）。

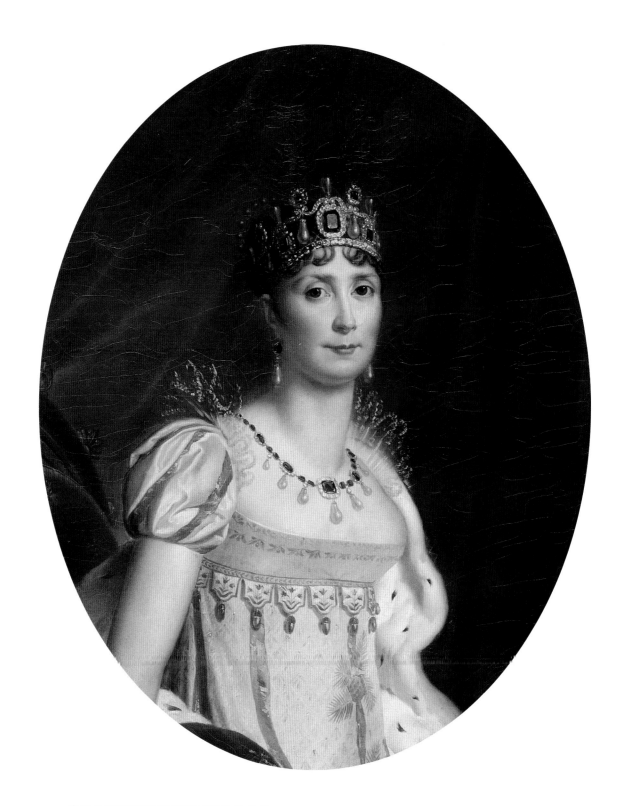

皇后約瑟芬佩戴翡翠寶石首飾半身像
Portrait en buste de l'Impératrice Joséphine

傑阿赫（1770-1837）工作室
瑪爾梅莊&普雷歐林堡博物館
油畫（橢圓形）
81×65.5公分
約1808-1809

　　此幅傑阿赫工作室的作品來自塞弗爾廠，它當時放在廠中讓藝術家們擬摹皇后的肖像，用以複製在花瓶或瓷碟上。此幅畫本身是仿1807年向傑阿赫訂購的皇后官方半身像。除了她的翡翠寶石首飾外，皇后穿著加冕盛裝的一部份衣飾，例如那件紅色鵝絨大衣。

重現皇后的翡翠寶石首飾
Reconstitution de la parure d'émeraudes de l'Impératrice

特優金銀店
瑪爾梅莊&普雷歐林堡博物館
水晶
2000年

　　此首飾意圖重現皇后私人的一組翡翠、鑽石及珍珠首飾，其出現在傑阿赫所畫的官方肖像上。很奇怪地，畫家沒有描繪約瑟芬在加冕日所佩戴的首飾，而選擇畫她的私人珠寶。

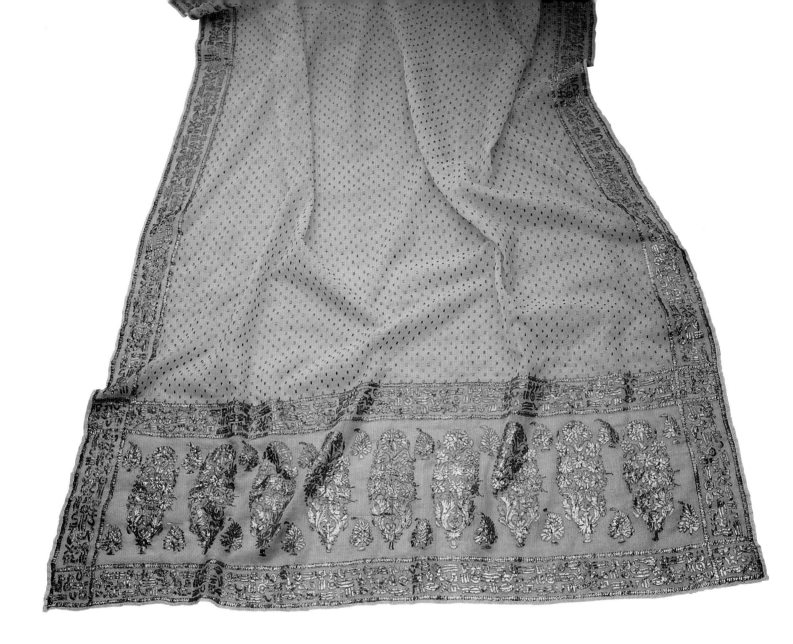

皇后的長披肩
Etole de l'Impératrice

瑪爾梅莊&普雷歐林堡博物館
平紋亞麻布・金片
92×235公分
第一帝國時期

　　約瑟芬非常熱愛繡金片或銀片的平紋細布。瑪爾梅莊博物館保存了一些。梳妝打扮是
皇后主要的生活。大陸封鎖政策停止了進口英國的平紋細布，約瑟芬不惜瞞騙海關，偷偷
進口布料。有些被查到的包裹倚仗皇后之名，但馬上被拿破崙下令摧毀，然而還是阻止不
了約瑟芬繼續瘋狂謀取禁果。

皇后約瑟芬的長襪
Bas de l'Impératrice Joséphine

瑪爾梅莊&普雷歐林堡博物館
白麻織布
長：74公分
第一帝國

　　以1809年衣物清單的例子來看，約瑟芬擁有四百九十八件襯衣、一千一百三十二雙手套、七百八十五雙鞋子、六百七十六件洋裝。絲質或棉質長襪總共有四百一十三雙，有白色，粉紅或參加喪禮穿的黑色長襪。1809這一年，約瑟芬又增購了七十一雙新襪！1814年她過世時，在瑪爾梅莊梳妝室的衣櫥內還剩二百六十九雙。

約瑟芬一雙有毛皮夾裡的靴子
Paire de botillons fourrés de Joséphine

瑪爾梅莊&普雷歐林堡博物館
皮革，皮，毛皮，絲，金
10×22公分
第一帝國時期

　　1809年皇后衣櫥清單顯示共有七百八十五雙鞋子，除此之外，約瑟芬於同年又增購了五百廿雙新鞋。這些鞋子很脆弱，容易損壞，因為是用做室內穿，大多為絲質，不能穿出去散步。於是約瑟芬外出主要穿像這種，美麗的毛皮夾裡靴；至1814年瑪爾梅莊衣櫃裡只剩五雙，有些襯藍色或白色狐皮或配襯貂皮。

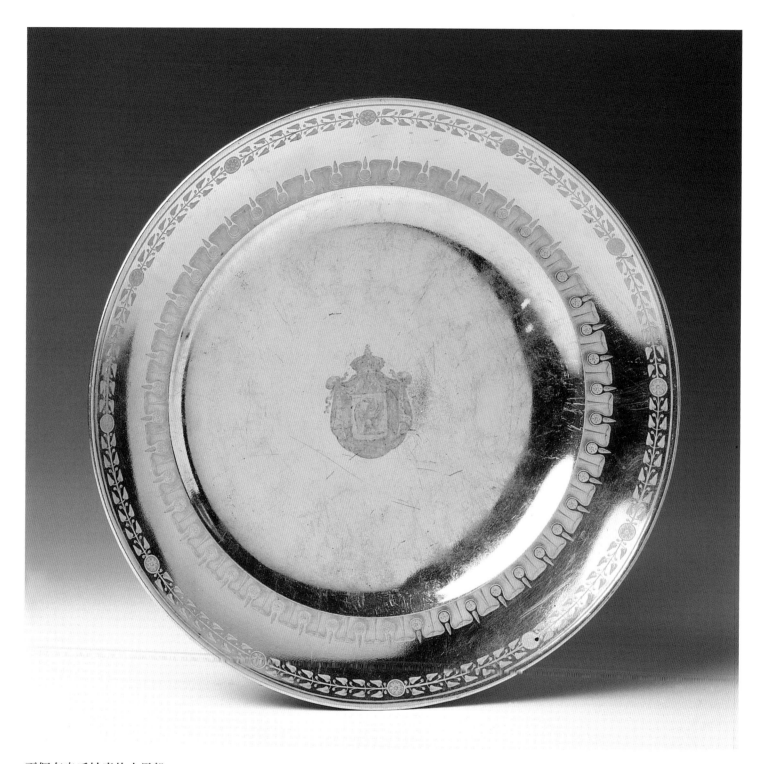

兩個有皇后紋章的水果盤
Deux assiettes pour poser le fruit

迪爾&蓋阿爾廠，巴黎
瑪爾梅莊&普雷歐林堡博物館
硬瓷
直徑：24公分
約1811年

離婚後，約瑟芬向巴黎的迪爾&蓋阿爾廠訂購了一批華麗的甜點餐具，包含八十套餐盤，盤上繪有法蘭德斯畫或荷蘭畫，還有一些風景畫。餐具中也包含不少完全鍍金的餐具，仿鍍金的銀餐具，並印有皇后紋章。這兩個盤子屬一系列二十四個盤子組，特地用來放水果。

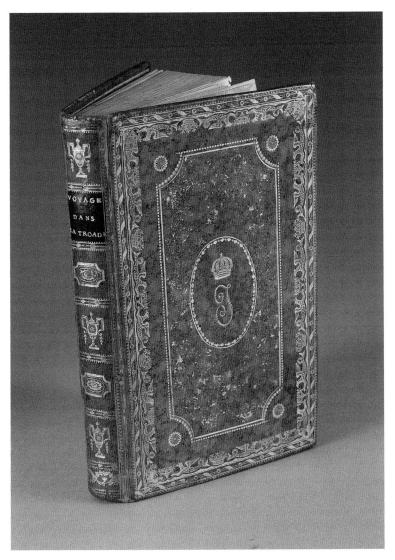

特洛依的旅程，或特洛依平原現況圖

Voyage dans la Troade, ou Tableau de la plaine de
Troie dans son état actuel, Paris an VII(1799-1800)

勒舍瓦利耶（1752-1836）
巴黎，共和七年（1799-1800）
皇后約瑟芬於瑪爾梅莊圖書館之藏書
瑪爾梅莊＆普雷歐林堡博物館
小牛皮、紙
22×12.7公分
1800年

　　1800年佩西耶與風丹在瑪爾梅莊一樓整理出一間圖書館，拿破崙在裡頭收藏了很多書籍，離婚後，約瑟芬又繼續補充藏書。1814年，總共藏書約有一萬兩千本。

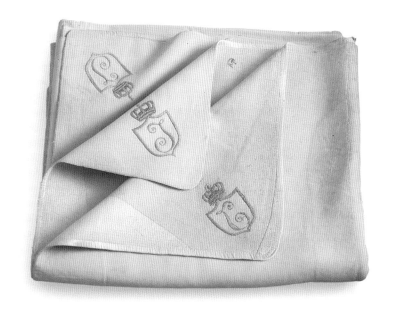

皇后姓名起首字母組成圖案的旅行毯

Drap au chiffre de l'Impératrice

瑪爾梅莊＆普雷歐林堡博物館
岩羚羊皮
210×180公分
約1805年

　　此毯子可做為約瑟芬的旅行毯，符合於1814年還在瑪爾梅莊梳妝室提及的"兩張淡黃色皮毯"。四個皇后姓名起首字母J於1805年由皇上的刺繡工皮寇繡上，每個字只收工錢八法郎。

大軍指揮官

自1803年與英國的和平協定破裂後，反法聯盟相繼成立。1805年12月2日，拿破崙在其加冕為皇的周年紀念日，於「歐斯特里茲戰役」中大勝奧俄聯軍，使他能依其政策的利益改變了歐洲的版圖，也使他能封其家族的成員為王。接著與普魯士的「耶拿戰役」（1806年），更使得拿破崙的霸權延伸至德國北部。而與俄國的戰役先後於艾洛與弗瑞蘭（1807年）獲得勝利。接著他為了要孤立英國實行「大陸封鎖」，此時正是拿破崙帝國的鼎盛時期，整個歐洲不是法國的盟國，就是法國的附庸國。隨著侵略西班牙（1808年）與征俄敗歸（1812年），歐洲才扭轉局勢。自此情況直轉急下：「萊比錫之役」戰敗（1813年），只有幾個月的時間反法聯盟就打敗拿破崙並強迫他簽下「楓丹白露條約」（1814年4月）並退位，將其流放至厄爾巴島。拿破崙在那裡待了十個月後就逃離，並返法重掌政權。直至「滑鐵盧之役」戰敗（1815年6月），他向英國投降後，英國將他永遠流放於聖赫勒那島。

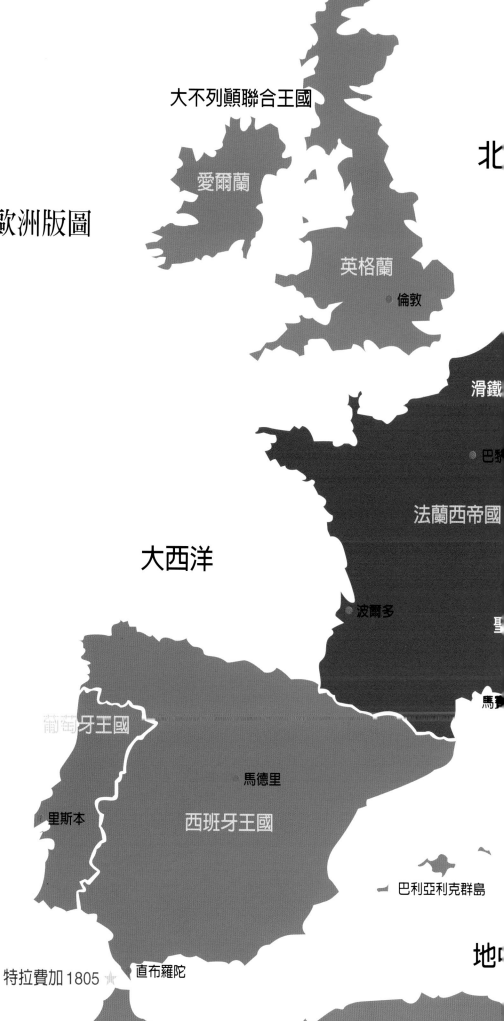

拿破崙帝國時期的歐洲版圖

■ 法蘭西帝國版圖

■ 法蘭西帝國轄區

★ 重要戰役

大不列顛聯合王國

北

愛爾蘭

英格蘭

倫敦

滑鐵

巴黎

法蘭西帝國

大西洋

波爾多

馬

葡萄牙王國

馬德里

里斯本

西班牙王國

巴利亞利克群島

地

特拉費加 1805 ★ 直布羅陀

瑞典

丹麥

波羅的海

里加

莫斯科

波萊丁諾1812 ★

斯摩稜斯克1812 ★

維爾拿

提爾西特

弗瑞蘭1807 ★

普魯士

俄羅斯帝國

漢堡

爾姆斯特丹

柏林

華沙

華沙大公國

萊比錫1813 ★

耶拿1806 ★

貝爾

★

萊茵邦聯

★ 烏爾姆1800

★ 歐斯特里茲1805

★ 瓦格蘭姆1809

慕尼黑

維也納

奧匈帝國

瑞士

布達

佩斯

米蘭

威尼斯

道1800

果1800 ★

義大利王國

伊利里亞省

黑海

倫

那不勒斯王國

鄂圖曼土耳其帝國

阿佳修

厄爾巴島

蒙特尼哥羅

伊斯坦堡

科西嘉島

羅馬

那不勒斯

薩丁尼亞王國

雅典

西西里王國

105

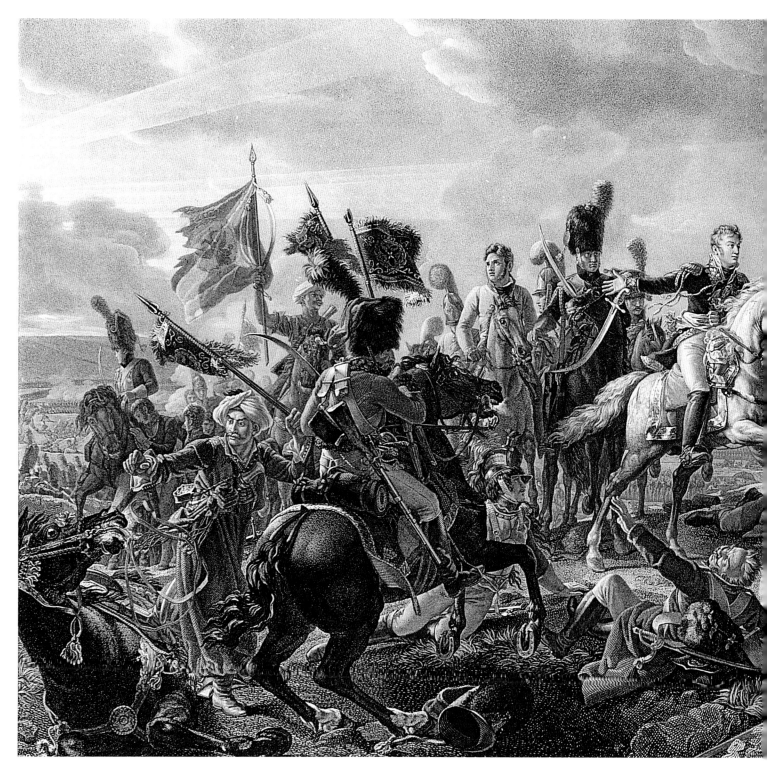

歐斯特里茲之戰

La bataille d'Austerlitz

戈德弗瓦（1771-1839），摹 傑阿赫（1770-1837）
瑪爾梅莊&普雷歐林堡博物館
紙版畫
55×97.7公分
1813年

　　歐斯特里茲（捷克共和國）之戰無疑是法軍有史以來所贏得最輝煌且最具決定性的一場勝利。開戰日是1805年12月2日，距離拿破崙加冕整整一年後，拿破崙的六萬五千士兵，以寡敵眾，打垮奧皇與俄皇的九萬大軍，所以此戰役也被稱為「三皇之戰」。奧俄聯軍傷亡一萬五千人，兩萬人被俘，損失四十五面軍旗和一百八十六座大砲。而拿破崙的軍隊只有八百人戰亡，七千人受傷。此戰迫使聯軍簽訂停戰協定。

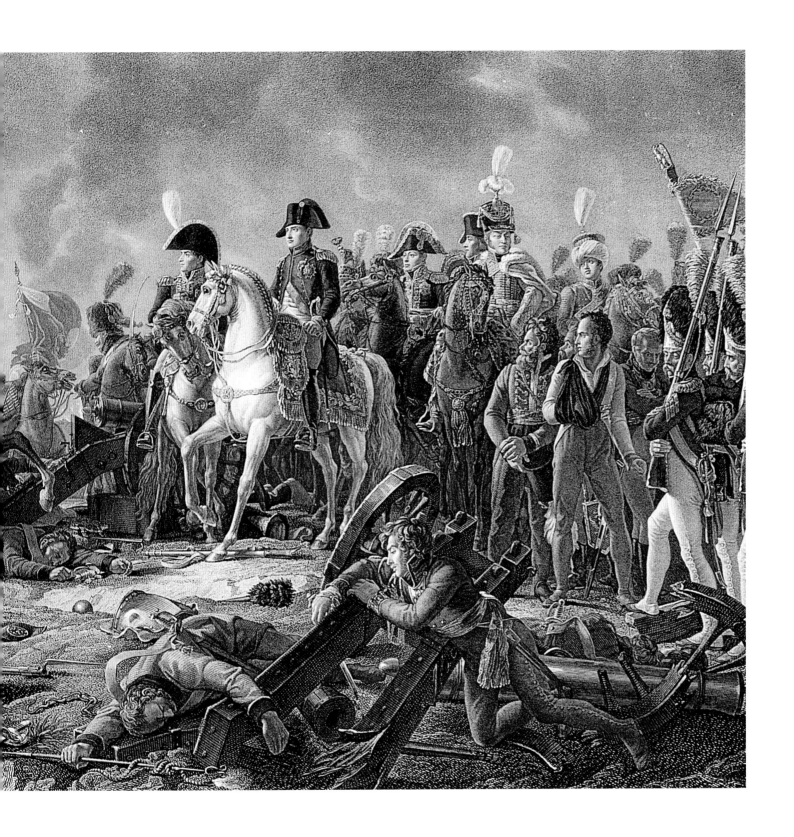

耶拿之戰
La bataille d'Iéna

雅澤（1788-1871），摹維爾內（1789-1863）
馬爾梅莊&普雷歐林堡博物館
黑色版畫
73×83公分
路易菲力普時代

　　1806年10月14日耶拿（位於普魯士）之戰為普軍所向無敵的傳說劃下句點。兩支普軍同時在耶拿及歐葉斯達被擊潰，普軍撤退，拿破崙於10月27日領軍進入柏林，同年他下令封鎖歐洲大陸，全面禁止與英國通商。

視察艾洛戰場的拿破崙

Napoléon visitant le champ de bataille d'Eylau

瓦洛（1796-1840），摹 格羅男爵（1771-1835）之作品

瑪爾梅莊&普雷歐林堡博物館

黑色版畫

71×89.5公分

1833年

　　艾洛（位於東普魯士）之戰發生在1807年2月7日及8日，法軍對抗普軍及俄軍，此戰打得毫無意義，只是一場可怕的殺戮，損失慘重（雙方陣營各損失兩萬士兵），既無法讓拿破崙摧毀俄軍，也無法讓敵方解除法軍在維斯杜拉河岸包圍封鎖的陣地。三個月後，又在同一個戰場開戰。拿破崙宣傳派把此戰硬說成勝戰，1807年舉辦競圖，宣揚此役的輝煌。格羅在畫中描繪的是，戰後，1807年2月9日，拿破崙巡視戰場，驚愕損失的慘重，於是他留在當地八天時間，指揮援救傷兵的工作。

索莫—西耶哈之戰
Bataille de Somo Sierra

德比庫（1755-1832），摹 維爾內（1789-1863）
瑪爾梅莊&普雷歐林堡博物館
黑色版畫
64.5×88公分
1817年

　　此次行動與其說是戰爭，不如稱之為搏鬥。在西班牙的索莫-西耶哈實為兩山之間的狹道，它是阻擋
拿破崙前往馬德里的唯一障礙。面臨法軍無法順利過狹道，拿破崙於1808年11月30日火速派遣所向無敵
的第三波蘭槍騎兵隊前往戰場，趕走守在隘口的西班牙軍，為法軍打通前往馬德里之路。

伊斯林之戰

Bataille d'Essling

雅澤（1788-1871），摹 貝朗熱（1800-1836）

瑪爾梅莊＆普雷歐林堡博物館

黑色版畫

73×102公分

約1830年

　　一面忙著鞏固大哥約瑟在西班牙的王位，一面還得面對又在日耳曼及奧國積極行動的盟軍。這是拿破崙艱難打勝仗的開端，也是情勢曖昧不定的開始，就像1809年5月21日及22日，發生在奧地利維也納附近的伊斯林戰爭。雙方的損傷都很嚴重，雖然伊斯林城留握在法軍手中，但拿破崙卻失去一位最忠誠的戰友藍勒元帥，元帥被炮彈打死。

瓦格朗姆大捷
Bataille de Wagram

雅澤（1788-1871），摹維爾內（1789-1863）

瑪爾梅莊＆普雷歐林堡博物館

黑色版畫

57×66公分

約1830年

　　爲了靠近維也納（奧地利），皇帝必須越過多瑙河。若先前在伊斯林的嘗試以失敗告終，那麼，接下來，1809年7月5日與6日在瓦格朗姆的戰爭總算成功。但勝利的代價很大，法軍困難地追擊奧軍，讓查理士大公逃掉。拿破崙再度住進修恩布允宮，於此訂下停戰條件：伊利里亞各省歸併於法國，敵國付大額賠款，並割讓領土給法國皇帝的盟國，總結來說，奧皇會失去四百萬臣民。還有間接的結果，奧國將"送出"公主瑪麗露意絲，拿破崙當時正好想要再婚。

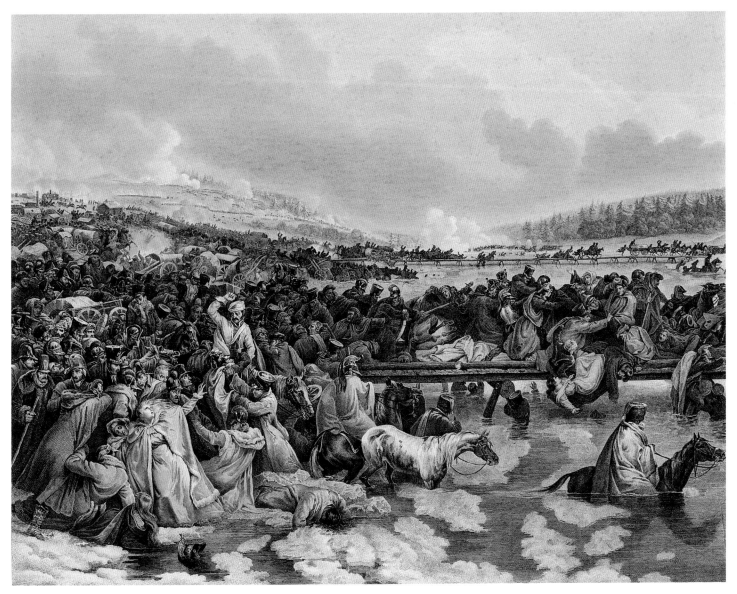

橫越別列西納河，1812年11月27~29日

Passage de la Bérésina, 27-28 novembre 1812

朗盧瓦（1789-1870）＆亞當（1801-1866）

瑪爾梅莊＆普雷歐林堡博物館

版畫

78×83.5公分

路易菲力普時代

　　1812年6月，沒有宣戰，拿破崙越過尼耶門河，侵入俄帝國。雖然在斯摩陵斯克與波萊丁諾的勝利，
為拿破崙打開邁向莫斯科之路，但他很快就會因為寒冷冬季來臨及莫斯科大火開始撤軍。

　　被哥薩克騎兵攻擊，法軍只剩數千人倖存（大軍唯一的殘軍），他們成功橫越河水冰冷的別列西納
河。有人估計此俄國戰役下來，法軍的傷亡、戰俘或逃兵的總人數約有三十八萬人。1812年12月13日，
法國殘軍再度渡過尼耶門河，12日5日皇帝已決定自己先行回巴黎。

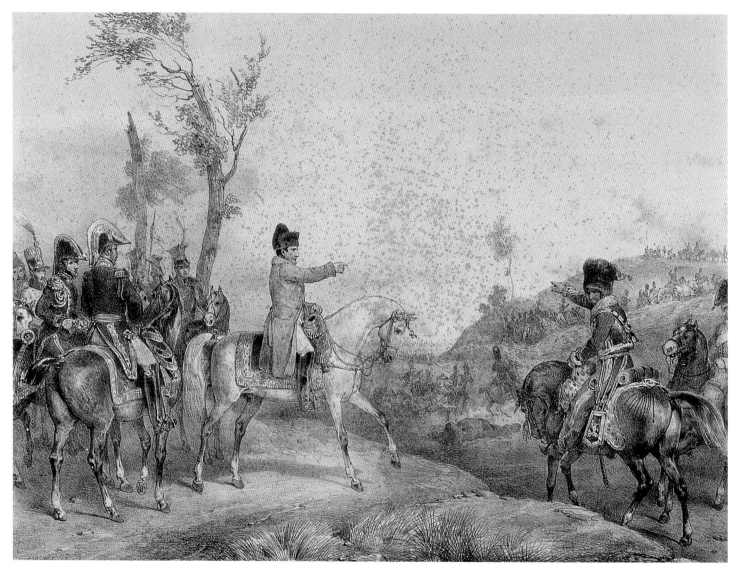

萊比錫之戰，1813年10月19日
Bataille de Leipzig, 19 octobre 1813

莫特，摹 德聖馬丹
瑪爾梅莊&普雷歐林堡博物館
雕刻石版畫
44.5×60公分
約1830年

　　拿破崙決定把軍力集聚在德國的萊比錫周圍，然後將敵軍個個擊破。但聯盟軍總共有三十萬大軍，拿破崙的軍隊人數只及一半。無法分散軍力分別打倒敵軍，面對勢眾敵軍，他決定開始撤兵，法軍總共有兩萬人戰亡，七千人受傷，兩萬三千人遭俘。戰爭持續三日（1813年10月16-19日），被德國人稱為諸國之戰。此役迫使拿破崙全速退往萊茵河。這是拿破崙悲劇結局的開始。

拿破崙在蒙特羅

Napoléon à Montereau

雅澤（1788-1871），摹拉米
瑪爾梅莊&普雷歐林堡博物館
版畫
64.5×73.6公分
1830年

　　1813年法軍在德國的挫敗造成了很多變節背叛，幾乎全歐洲都下定決心要與拿破崙做個了斷。自此，必須要捍衛的是法國領土，而非計劃再征服其他國家。拿破崙擁有出奇敏捷的運兵速度，企圖以此戰略瞞騙敵人，不讓敵方知道他只有數量很少，缺乏訓練，裝備不良的軍隊。於是打了驚人的法國戰役，在巴黎附近的香波貝爾及蒙米瑞相繼勝利後，1814年2月18日拿破崙打至蒙特羅，西里西亞的軍隊雖然亂無秩序地撤退，但沒被摧毀，就像拿破崙所預想的。就在蒙特羅，士兵們擔憂皇帝不顧危險，曝露在戰火下，拿破崙於是在士兵面前指著炮臺說：「要殺我的炮彈還未鑄成。」

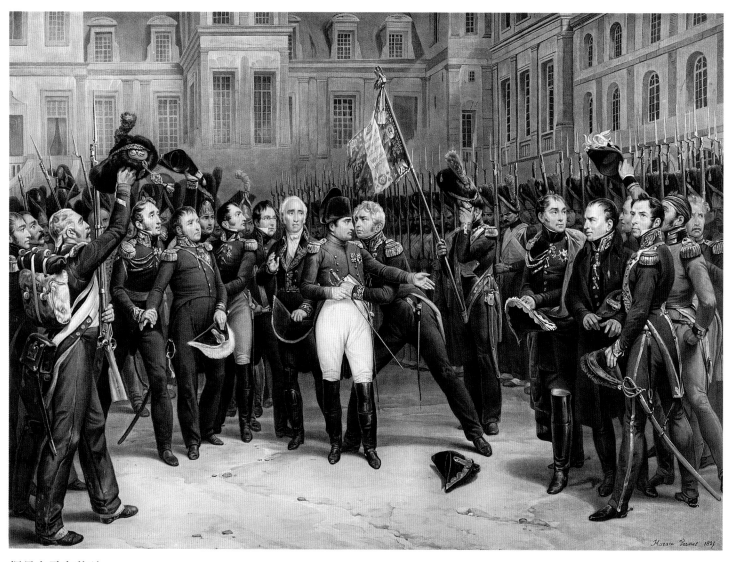

楓丹白露宮辭別

Les Adieux de Fontainebleau

雅澤（1788-1871），摹 維爾內（1789-1863）

瑪爾梅莊&普雷歐林堡博物館

版畫

85×118公分

1829年

　　拿破崙被打敗，無法進入已被聯軍佔領的巴黎，他逃至巴黎近郊的楓丹白露宮，於1814年3月31日晚上住進宮中。雖然軍隊士氣激昂，但疲憊的元帥們無心從事戰爭，給予拿破崙極大壓力。4月4日他決定投降，但要求保權位給兒子羅馬王。6日，他無條件投降。4月13-14日深夜拿破崙企圖服毒自殺，自殺不成後，他接受厄爾巴島（義大利沿岸外海）的統治權，4月20日離開楓丹白露宮。

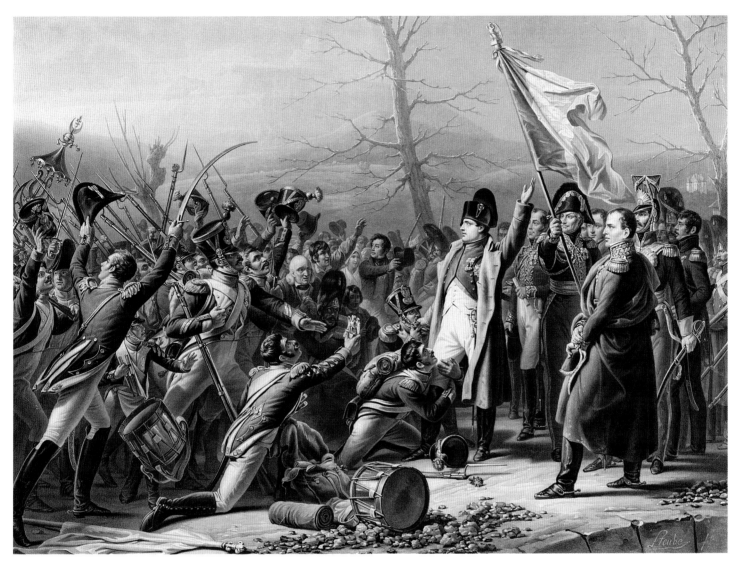

從厄爾巴島返法

Le retour de l'île d'Elbe

雅澤（1788-1871），摹 范司特班（1788-1856）
瑪爾梅莊&普雷歐林堡博物館
版畫
87×107公分
1827年

　　楓丹白露條約（1814年4月11日）規定拿破崙的新住處爲厄爾巴島，此島自1802年歸屬法國。拿破崙保留皇帝頭銜，年收入應該有兩百萬法郎，並擁有該島統治權。他於1814年5月3日登陸厄爾巴首府費拉礁港，十個月內島上事務全部重新組織，厄爾巴島從此留下拿破崙的足跡。但在法國，波旁王室的不得人心傳到皇帝耳中，時時被監視的拿破崙亦擔憂被劫持，因此藉口沒有照條款收到應得的年金，進而躲過敵人艦隊，逃離厄爾巴島。1815年3月1日他登陸胡昂海灣（地中海沿岸法國港口），並經過阿爾卑斯山，抵達格勒諾布爾。到拉佛瑞時，他看到第五軍團的步兵營隊在前方擋住他的道路，他獨自走上前去，對士兵喊道：「第五軍團的士兵們，看看我是誰！你們之中若有人想殺你們的將軍，你們的皇帝，來吧，我就在這裡。」一陣筆墨無法形容的激昂士氣於焉產生，軍隊爲皇帝歡呼；得到軍民瘋狂擁護，3月20日拿破崙抵達杜勒麗宮。

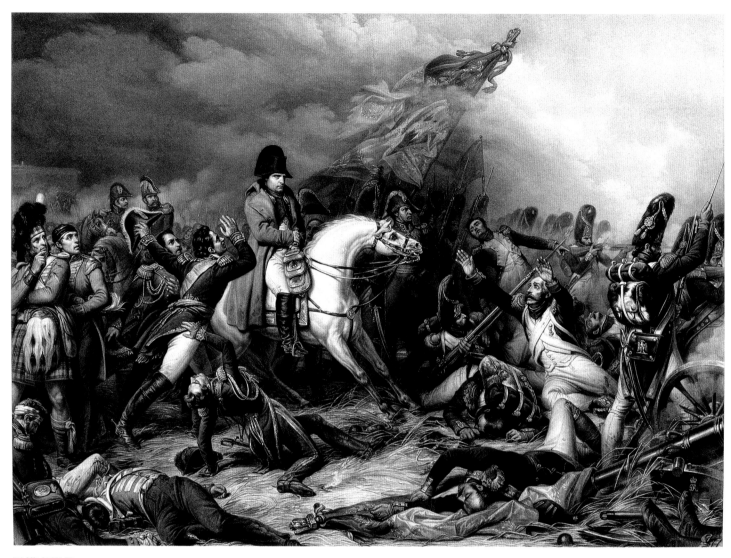

滑鐵盧戰役
Bataille de Waterloo

雅澤（1788-1871），摹 范司特班（1788-1856）
瑪爾梅莊&普雷歐林堡博物館
版畫
86.5×117公分
1836年

　　拿破崙重登皇位，不但再度製造戰端，更讓聯盟統治者下定決心趕走這個“科西嘉吃人魔”。拿破崙為了防止敵軍再度入侵法國領土，於是決定親自帶領軍隊，主動前往布魯塞爾（比利時）攻擊敵軍。這就是1815年的戰爭，拿破崙最後一戰。雖然6月16日在里尼，普軍被打敗，損失一萬五千人，但他們剩下的軍隊成功地撤退，因此兩天後能夠在滑鐵盧支援英軍。拿破崙以為擺脫了普軍，遂決定攻擊威靈頓的英國軍隊，兩軍於6月18日在滑鐵盧相遇。

　　聯軍結合成一支驚人的二十二萬大軍，打敗拿破崙的十二萬四千士兵。戰敗後，拿破崙再度退位，他先到瑪爾梅莊隱居幾天（6月25-29日），在那裡與家人告別。然後前往拉羅榭勒外海的艾克斯島居住數日。他原本打算在大西洋海岸的法國港口羅什福爾搭船前往美國。猶豫很久之後，1815年7月13日，他決定要求英國政府庇護，以為可以住在英國。但是最後，他仍登上貝勒羅芳號，這艘將他帶往聖赫勒那島的英國船隻。

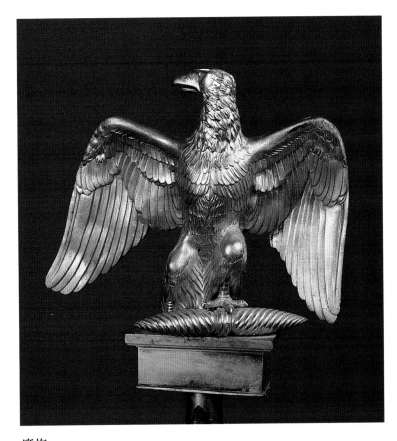

鷹旗
Aigle de drapeau

托米（1751-1843），摹孝德（1763-1810）
拿破崙博物館，艾克斯島，古戈基金會
鍍金銅
24.5×25公分
1810-1815

　　古羅馬執政官權杖頂端及軍旗皆嵌有鷹飾，拿破崙也決定在旗杆頂端放一隻老鷹，左鷹爪握著邱比特的紡錘，但沒有閃電。軍團號碼（此件上已消失）標印在支撐老鷹的小台座上。

寫給維克多元帥，貝倫公爵的拿破崙簽名信
Lettre de Napoléon au Maréchal Victor duc de Bellune;
Paris, 21 février 1809

瑪爾梅莊&普雷歐林堡博物館
23.8×18.5公分
1809年

　　信內容是一道軍令，拿破崙要求維克多元帥降服安達露西亞地區（西班牙）。大軍陷入一場殘酷的游擊戰爭，對抗西班牙人民，此戰爭徒然佔用皇帝最優秀的三十萬士兵。

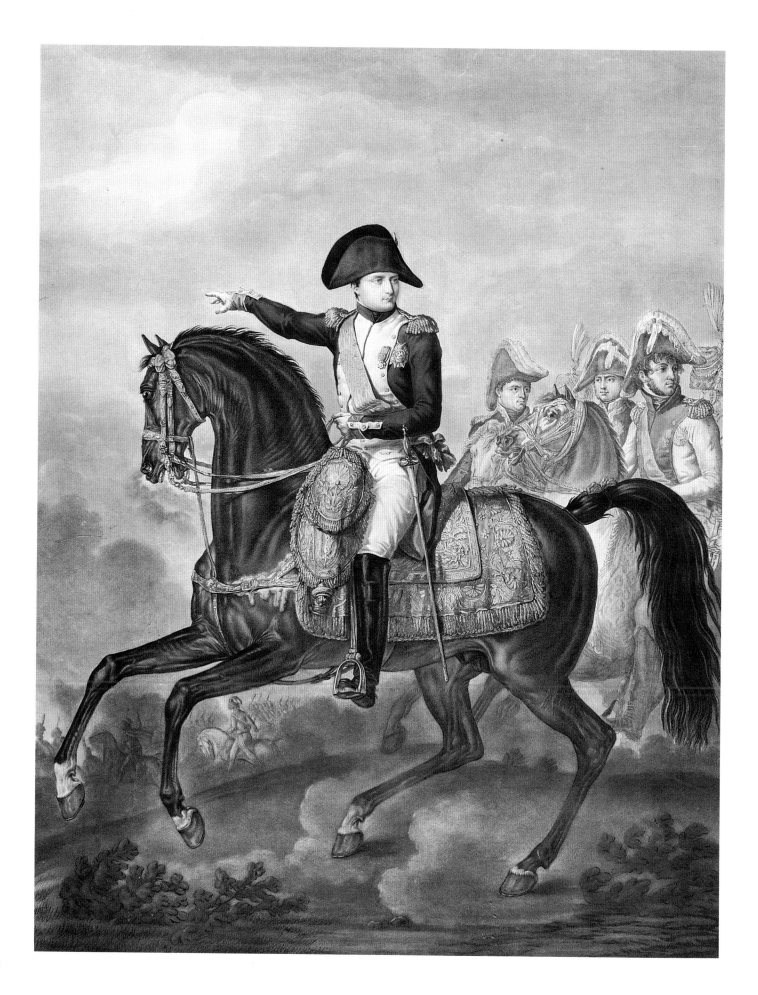

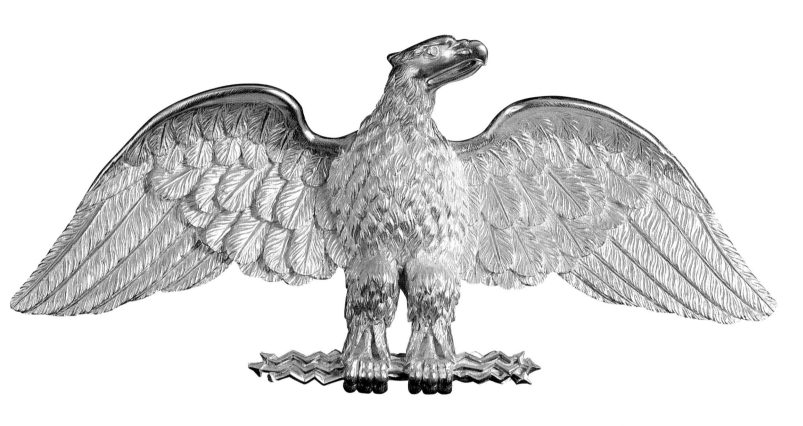

鷹飾

Aigle

瑪爾梅莊&普雷歐林堡博物館

鍍金木

52×118×20公分

第一或第二帝國時期

在第一或第二帝國時期，為了因應國家官方的慶典，製做了許多鍍金木的鷹飾。

騎馬的拿破崙一世

Napoléon Ier à cheval

勒瓦榭（據知1760 1820），

摹卡爾‧維爾內（1758-1836）

瑪爾梅莊&普雷歐林堡博物館

水墨畫蝕刻

78 x 62公分

第一帝國時期

皇帝穿著衛隊精兵上校軍服騎在馬上，參謀幕僚跟隨在後。拿破崙統治期間，大軍的士兵數量大幅增加，從參戰歐斯特里茲的七萬三千人，到瓦格朗姆之役，已有十八萬七千士兵。瓦格朗姆之後，士兵數漸減，在莫斯科（俄國）約有十二萬五千人，在德勒斯登（德國）多於十萬士兵。

聖赫勒那島時期

(1815-1821)

在偏遠的南大西洋中，聖赫勒那島是英國威靈頓將軍（Wellington）選來作爲放逐拿破崙的地方。他被安置於全島最潮濕的部份，長林高原上一幢難以取暖的木造房子。英國人堅持以「波那巴特將軍」來稱呼他，但爲了向英國人顯示他永遠是皇帝，拿破崙在那裡恢復杜勒麗宮中的禮節，每位跟他一起流放的隨從都有職位。他就在口述回憶錄及在被限定的空間裡散步中，度過他的日子。不久，他的健康開始令周圍的人擔心，也迅速惡化。拿破崙於1821年5月5日去世，當時才五十二歲。他埋葬於島上十九年，直到1840年12月15日，其遺體才在盛大的典禮中重返法國，葬於巴黎傷兵院中。

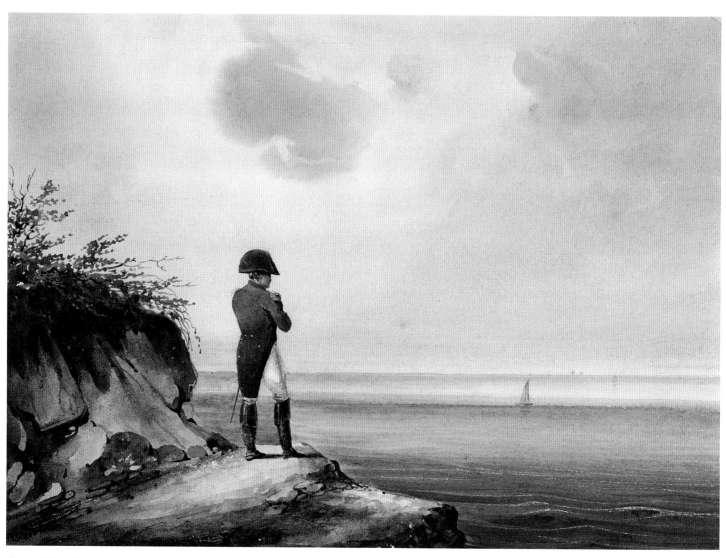

在聖赫勒那島上的拿破崙
Napoléon à Sainte-Hélène

桑德曼（1805-1850）
瑪爾梅莊＆普雷歐林堡博物館
水彩
14×19公分
約1820-1825年

　　還未與總督哈德森羅產生衝突之前，拿破崙可以自由自在地在島上散步，凝望大海。此水彩多次被擬摹成版畫，並印製眾多數量，發送到波那巴特家族親友圈中。哈德森羅是個眼見狹小，猜忌多疑的人，他一到島上，拿破崙立即採取防衛他的態度，一直到過世。

拿破崙所居住的長林別墅之二景
Deux vues de la maison de Longwood où habite l'Empereur

作者不詳
瑪爾梅莊&普雷歐林堡博物館
彩色石版畫
10.5×15.2公分（單張）
約1820-1830年

　　1815年8月9日離開，拿破崙與同行親信於10月17日登陸聖赫勒那島，南大西洋海上的小荒島，距離非洲海岸兩千五百公里。拿破崙先暫住伯瑞亞，巴爾康伯家兩個月，12月10日才住進長林別墅。他在這裡渡過五年半餘生，這棟屋子只不過是一個愛好清靜的副總督的避暑別墅。房子不大，住不下皇帝一行人，所以英國人將它擴建。

在聖赫勒那島上的拿破崙
Napoléon à Sainte-Hélène

瑪爾梅莊&普雷歐林堡博物館
41.5×33公分
約1825年

在聖赫勒那島上的拿破崙
Napoléon à Sainte-Hélène

熱拉施&羅施，摹 維爾內（1789-1863）　　　這幅拿破崙畫像看來不太像大家印象裡的拿破崙，然而卻符合事
瑪爾梅莊&普雷歐林堡博物館　　　實，瑪爾梅莊博物館收藏了此畫中出現的主要衣物。大家都知道拿破
彩色石版畫，維也納出版　　　崙在1819年放逐生涯尾聲，試著鍛鍊自己的身體，甚至嘗試親手在花
48×38公分　　　園栽種，但很快就放棄。
約1825年

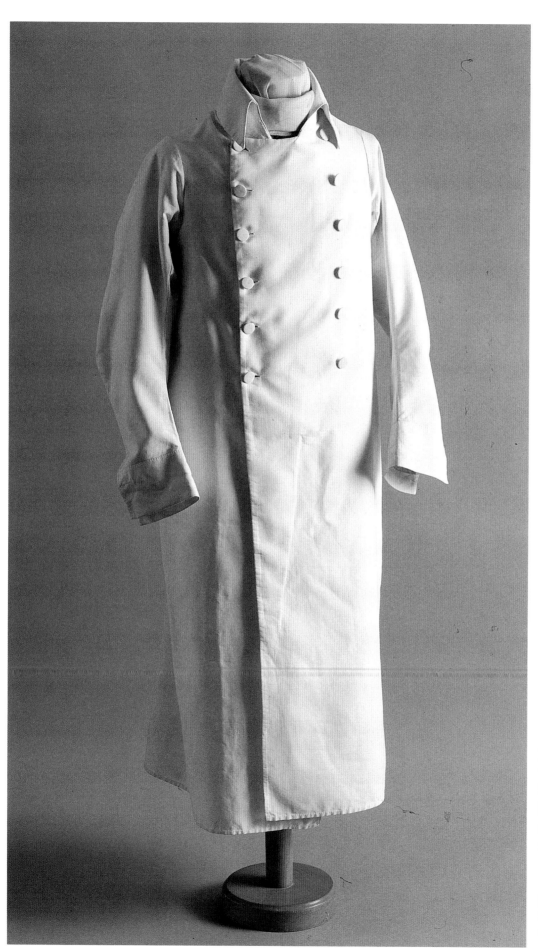

皇帝的室內便袍
Robe de chambre de l'Empereur

瑪爾梅莊&普雷歐林堡博物館
羅紋棉布
長：130公分
19世紀初

　　這件白棉布所製的室內便袍偶爾被拿破崙拿來當作禮服穿。皇帝常常穿它。在聖赫勒那島時，他早上就穿上它，通常一直穿到下午洗澡時才換掉。

拿破崙在聖赫勒那島所用的31只西洋棋子
Trente et une pièces d'un jeu d'échecs utilisé par Napoléon à Sainte-Hélène

瑪爾梅莊&普雷歐林堡博物館
象牙
高：4~5公分
19世紀初

　　皇帝在聖赫勒那島擁有幾副棋戲。他常常跟身邊的人下棋，消磨長林漫長的夜晚。這些棋子是艾芬斯東先生從中國寄來送給拿破崙的，為了感謝皇帝照顧他兄弟的恩情，因為他兄弟在1815年比利時戰役期間受了重傷。

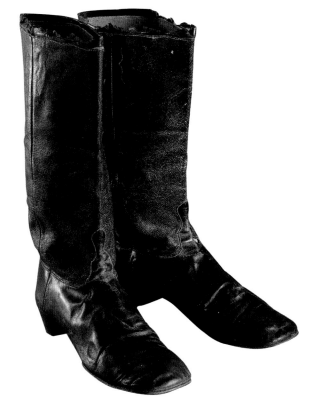

便靴
Bottes civiles

瑪爾梅莊&普雷歐林堡博物館
皮
35×27×8公分
19世紀初

　　當皇帝騎馬或出去打獵時，他穿襯摩洛哥皮或絲絨的馬靴，一雙八十法郎。他從厄爾巴島回法後，他的製靴匠傑克送交一雙襯裡靴（八十法郎）及七雙有大後跟襯皮的靴子（五百六十法郎）給他，其中幾雙跟著拿破崙到聖赫勒那島。他過世時剩下四雙。

皇帝的望遠鏡
Lunette de campagne de l'Empereur

寶龍（1731-1820），倫敦光學儀器製造商
瑪爾梅莊&普雷歐林堡博物館
桃花心木，鍍金銅，玻璃
53×6.5公分
約1815-1820年

　　拿破崙在聖赫勒那島使用這支望遠鏡觀察前來長林的訪客。拿破崙過世後，他的貼身隨侍馬爾商清點出三支望遠鏡。

　　寶龍是英國最著名的光學儀器製造商，始終在光學儀器製造方面保有其父親奠定下來的極高聲譽。

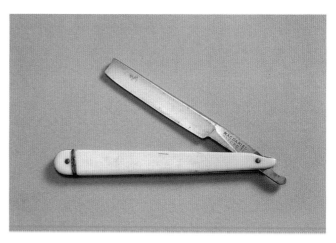

皇帝的刮鬍刀
Rasoir de l'Empereur

丹尼爾，牛津
瑪爾梅莊&普雷歐林堡博物館
象牙、鋼
刀片：14.2公分，刀把：14.5公分
約1815-1820年

　　拿破崙大多使用英製刮鬍刀，令人在英國伯明罕以一對兩畿尼（英國舊金幣，值二十一先令）價錢買回來。

　　帝國時期，拿破崙學會自己刮鬍子，在那個時代很鮮見，因此別人覺得他很古怪。他刮鬍子需要兩侍僕在旁，貼身男僕為他捧著盆子和肥皂，馬穆魯克僕人拿著大鏡子讓他照。

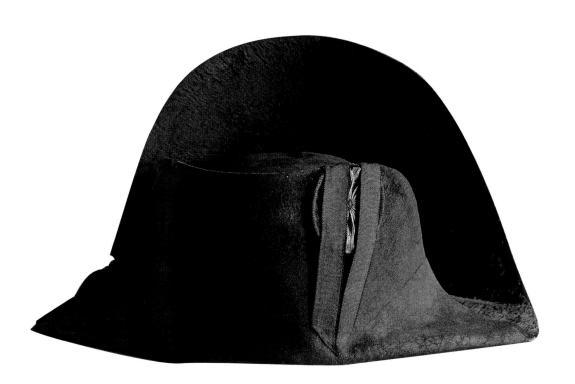

皇帝的帽子
Chapeau de l'Empereur

普帕爾與德洛內，巴黎製帽商
瑪爾梅莊&普雷歐林堡博物館（拿破崙基金會）
毛氈、絲
0.25 x 42 公分
約1814-1815

　　皇帝常戴著他那頂著名的小帽子，形影不離，後來甚而變成他的象徵。他在執政府時期就已經常戴帽子，整個統治生涯習慣不變。帽子是黑氈絨，既無鑲邊，亦無軍階飾帶，只飾著簡單的三色徽章，由黑絲帶繫著。拿破崙戴帽子的方式很奇特，只有他"歪戴帽子"，也就是說帽翼與肩膀平行，但其他軍官通常"縱向"戴。每頂帽子價值六十法郎。根據存留下來的發貨單，可推測拿破崙在位期間，前後總共約有一百七十頂帽子。在聖赫勒那島時，皇帝只剩四頂。

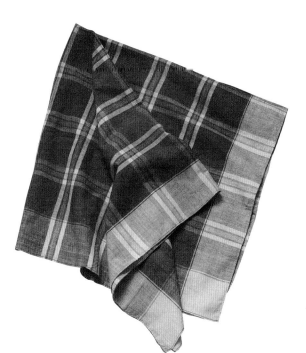

拿破崙在聖赫勒那島所帶的頭巾
Madras porté par l'Empereur à Sainte-Hélène

瑪爾梅莊&普雷歐林堡博物館
棉
75×75公分
19世紀初

　　當拿破崙深夜起來看書或工作，他總會在頭上紮一條紅白格紋的棉質頭巾。他過世時留下十九條頭巾，瑪爾梅莊&普雷歐林堡博物館收藏三條。

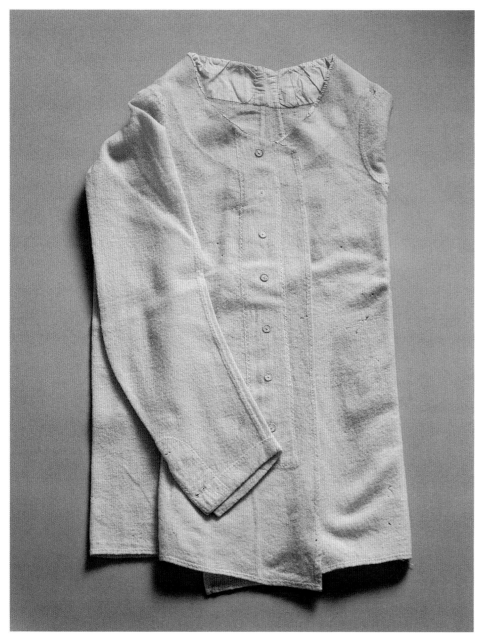

長袖襯衫
Chemise à manches longues

瑪爾梅莊&普雷歐林堡博物館（拿破崙基金會）

麻布

70 x 35公分

19世紀初

在聖赫勒那島，皇帝有八十七件荷蘭布襯衫。每件襯衫使用2.88公尺的布料裁製，一件四十八法郎。拿破崙擁有非常漂亮的衣物，大多繡有他戴冠的姓名起首字母N。盟方允許他帶一大部份衣物到聖赫勒那島。

皇帝的襯褲
Caleçon de l'Empereur

瑪爾梅莊&普雷歐林堡博物館（拿破崙基金會）

棉

長：110公分

19世紀初

襯褲是用質料很細緻的布或棉布製成，拿破崙將襯褲穿在裡面，外頭套上一件白色喀什米爾馬褲，膝蓋下用金環繫住。

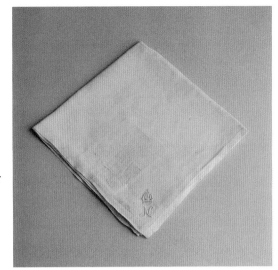

拿破崙的手帕
Mouchoir de l'Empereur

瑪爾梅莊＆普雷歐林堡博物館
細亞麻
72×72公分
19世紀初

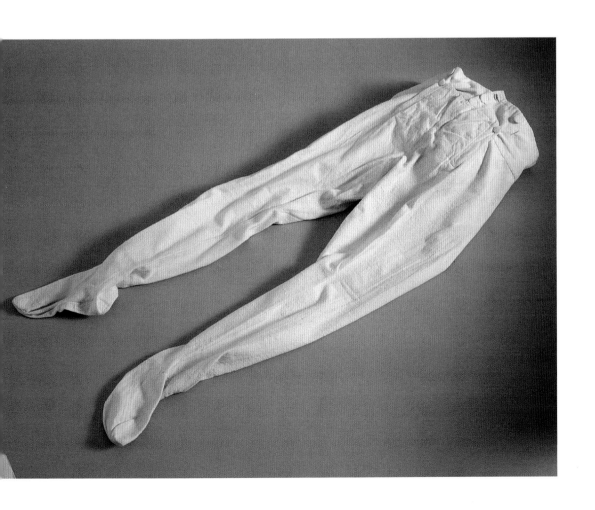

拿破崙跟古戈口述回憶錄

Napoléon dictant ses mémoires à Gourgaud à Sainte-Hélène

摹 古戈男爵（1783-1852）

瑪爾梅莊&普雷歐林堡博物館 （拿破崙基金會）

版畫

50×34公分

約1818年

　　原作由皇帝同伴古戈將軍於1818年1月在聖赫勒那島完成。拿破崙曾派遣古戈（1783-1852）帶信給英國攝政王，拿破崙在那封著名書信中要求 "他最寬容慷慨的敵人" 庇護！

　　古戈個性妒忌猜疑，過於刻板剛強，對皇帝忠心耿耿的態度有時過於極端，他於1818年離開小島。

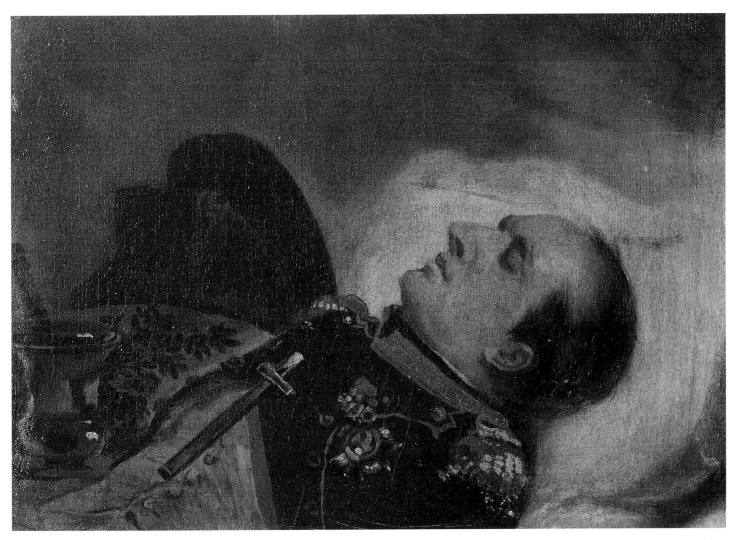

拿破崙躺在臨終床
Napoléon sur son lit de mort

疑為 莫澤茲（1784-1844）
瑪爾梅莊&普雷歐林堡博物館
油畫
16.3×23公分
約1840年

　　拿破崙過世時的遺容似乎找回年輕時代的相貌。進行遺體剖檢時，安多馬其醫生瞞著英國人，取兩小片遺體做切片檢查。縫合完畢，再為遺體穿上皇家衛隊騎兵軍服，將拿破崙遺體放置在他臥房內，讓島上軍隊能夠前來瞻仰波那巴特將軍。（英國人始終堅持稱拿破崙為波那巴特將軍，不承認他為皇帝。）掛著黑幔的臥房成了燭光閃閃的小教堂祭臺。

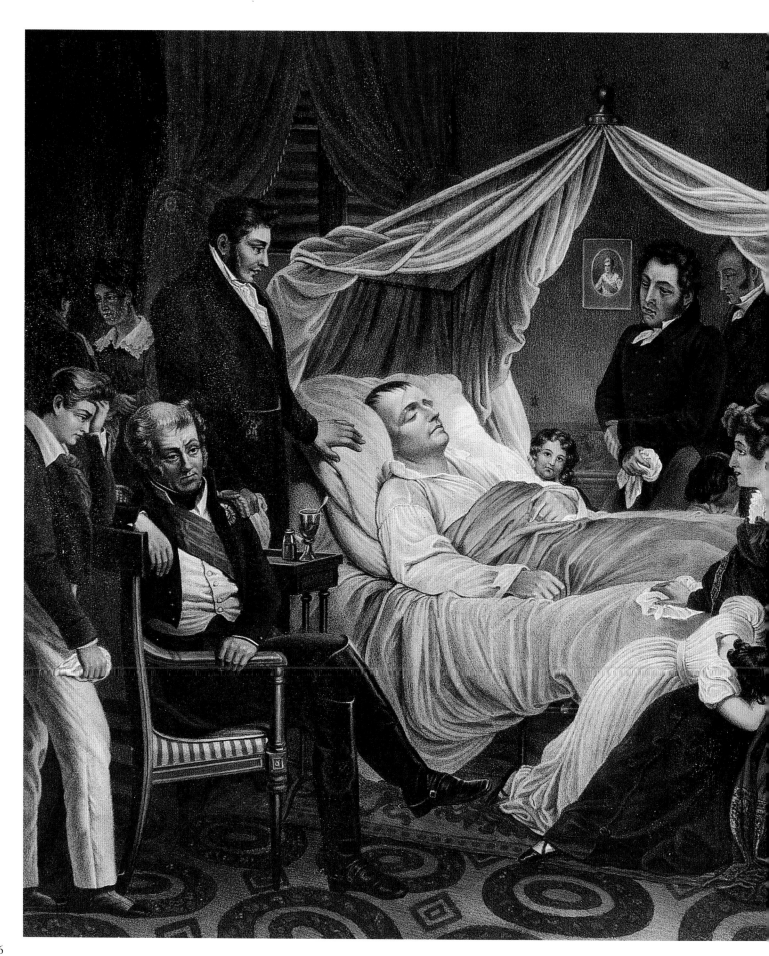

拿破崙之死
La mort de Napoléon

霍費利&邦米萊（1793-1852），摹范司特班（1788-1856）
瑪爾梅莊&普雷歐林堡博物館（拿破崙基金會）
彩色石版畫
47.6×61.4公分
約1840年

　　困禁在小島，缺乏運動，拿破崙看著自己的身體日趨衰弱。1820年7月左右，開始常常嘔吐，胃部疼痛。病情急劇惡化，安多馬其醫生束手無策，自認無能醫治他。皇帝於1821年5月5日下午五點四十九分嚥下最後一口氣，身邊圍著所有同行放逐的友伴。

　　1828年左右，畫家范司特班著手畫一幅描繪拿破崙臨終的圖。他收集當時在場人的回憶（他們一行人已回歐洲），忠實地描摹皇帝臨終臥房內的擺飾，包括所有家具。畫作完成後，范司特班拿給伴隨拿破崙臨終的人證明畫中一切屬實。

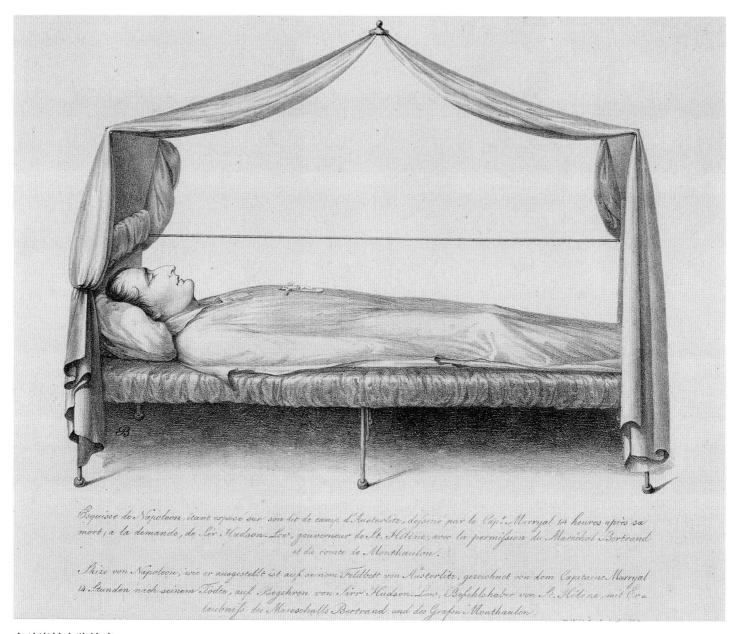

Esquisse de Napoléon étant exposé sur son lit de camp d'Austerlitz, dessiné par le Cap.ne Marryal 14 heures après sa mort; a la demande de Sir Hudson-Low, gouverneur de St. Hélène, avec la permission du Maréchal Bertrand et du comte de Monthaulon.

Skize von Napoleon, wie er ausgestellt ist auf seinem Feldbett von Austerlitz, gezeichnet von dem Capitaine Marryal 14 Stunden nach seinem Todte, auf Begehren von Sirr Hudson-Low, Befehlshaber von St. Hélène, mit Erlaubniss des Mareschalls Bertrand und des Grafen Monthaulon.

拿破崙躺在臨終床

Napoléon exposé sur son lit de camp d'Austerlitz

摹 馬悅（1792-1848）

瑪爾梅莊&普雷歐林堡博物館（拿破崙基金會）

石版畫

35×50公分

1821年

　　有三位英國軍官獲權去畫皇帝躺在臨終床上的遺容。馬悅於5月6日描繪的畫像是拿破崙過世十四小時後所畫，此畫被仿製成眾多數量版畫，發送到波那巴特親朋好友圈中。根據當時目擊者，皇帝找回第一執政的年輕相貌，看起來不超過三十歲；據男僕說，拿破崙靜謐的臉龐，讓人以為他是在睡夢中。

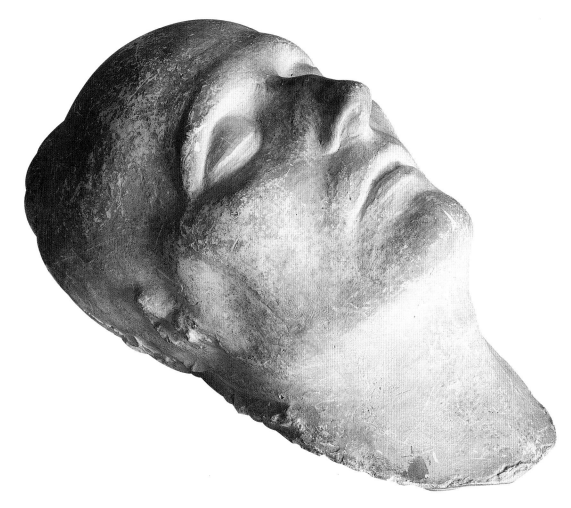

拿破崙死後的面容，安多馬其個人的樣本
Masque mortuaire de Napoléon, exemplaire personnel d'Antommarchi

安多馬其（1789-1838），皇帝在聖赫勒那島的醫生
瑪爾梅莊&普雷歐林堡博物館
石膏
35×15公分
約1821年

　　拿破崙過世後，為了模塑他的面容，愛爾蘭醫生伯頓（1787-1828）想到利用他從島嶼海岸撿來的石膏，也許再混合一些用小石膏像磨碎的石膏粉來製模。據說模像完成後，科西嘉醫生安多馬其（1789-1838）偷走了這個面模主要臉部部份，自己嘗試加塑缺損的部份，以這個原模為基礎做了多次塑像試驗，此展品為其個人樣版。後來，於1833年，安多馬其舉辦一次認購活動，讓別人也能夠獲得皇帝的面模。此面容模像有石膏或青銅材質，旁邊有安多馬其的簽名，前面有一個小小的青銅紀念章，印著皇帝戴桂冠的側像。1830-1848年的法王路易菲力普認購了五面青銅像及二十五面石膏版本。

拿破崙傳奇

　　拉卡斯公爵於1823年出版《聖赫勒那島上的回憶》，他是與拿破崙一起流放聖赫勒那島的隨從之一。書中顯露：拿破崙從1796年起，即有計劃地為自己作宣傳，並極力塑造他想被民眾看到的形像，1815年他被流放之後，這些都逐漸於民間形成傳奇。「拿破崙傳奇」在1840年拿破崙遺體返法時掀起大風潮，1852年拿破崙三世登基時又將一切推上高峰。當時民眾將拿破崙的肖像置於許多物品上，來延續對皇帝的崇拜。「第二帝國」衰敗後約有廿多年這樣一段還不算短的時期中無人敢提起，直到1890年左右才又再度興起，並且於第一次世界大戰前夕到達頂峰－拿破崙戰勝普魯士的形象，帶給法國報復德國佔領阿爾薩斯與洛林兩省的希望。直至今日，拿破崙的肖像仍在所有跟拿破崙相關的地點販售，像是瓷器、紙製品甚至於塑膠製品上。

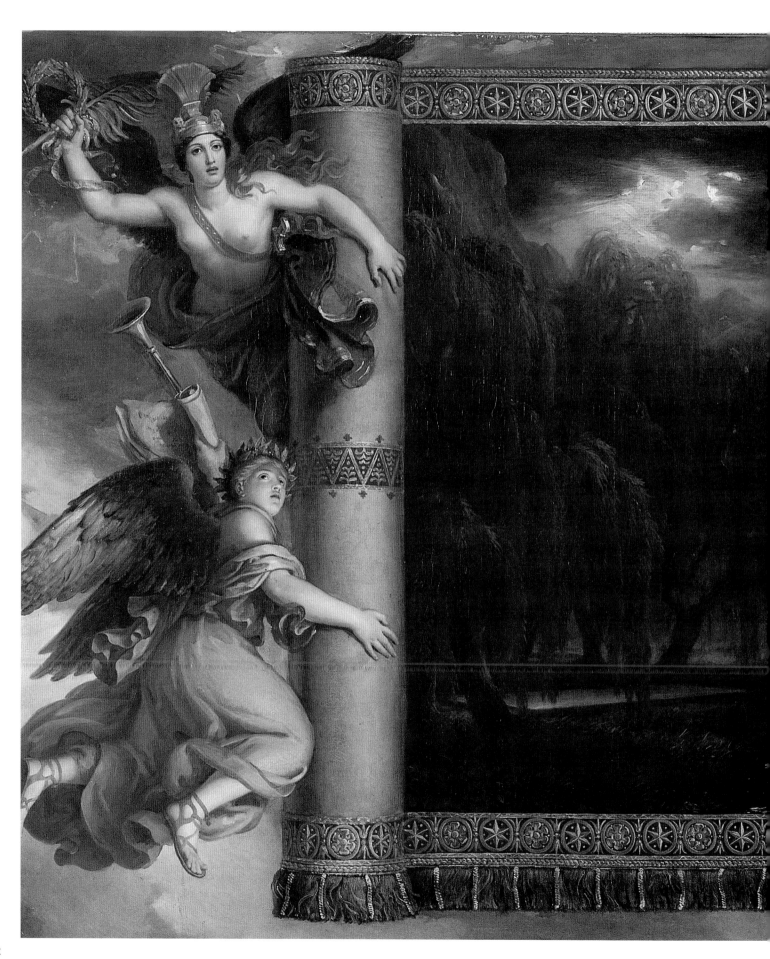

拿破崙在聖赫勒那島的陵墓
Le tombeau de Napoléon I^{er} à Sainte-Hélène

傑阿赫（1770-1837）
瑪爾梅莊&普雷歐林堡博物館（拿破崙基金會）
油畫
94×132.5公分
1826年

　　拿破崙生前自己選擇了死後要埋葬的地點，他向大元帥貝爾通吐露說：「若我死後，我的屍體還落在敵人手中，您就把我埋在這裡吧。」英國人拒絕在陵墓上銘刻拿破崙的姓名，因此墓碑上沒有名字。直至1840年，拿破崙的遺體（而非他的骨灰，因爲他沒被火葬）才被運回巴黎，葬在傷兵院。

從陵墓走出來的拿破崙

Napoléon sortant du tombeau

雅澤（1788-1871）摹 維爾內（1789-1863）
瑪爾梅莊&普雷歐林堡博物館
彩色版畫
61.5×48.2公分
1840年

　　像耶穌基督一樣，皇帝走出陵墓，從死亡裡復活。崇信世俗宗教，他似乎代表彌賽亞的化身。拿破崙的形象成爲眾多新趨勢的精神代表，用以對抗正統派與七月王朝的資産階級。此畫作極其成功，被大量複製在各種不同物件上，如絲巾，鼻煙盒或糖果盒。

傳奇人物，民間廣告物件

　　這些產品是崇拜皇室的證明（大多是來自民間），甚至在拿破崙生前就已開始流行，至今從未停止。除去拿破崙官方政治宣傳的影子，這些現代廣告把拿破崙塑造成勝利英雄，利用拿破崙的形象促銷產品。從煙盒到煙斗或裁紙刀，這些物品將偉大人物的人像傳到全國各地。

盒子，阿爾柯橋

Boîte, le pont d'Arcole

瑪爾梅莊&普雷歐林堡博物館
澆鑄材質、銅
3.3×9.1×7.4 公分
19世紀

　　盒蓋上的精細畫取用維爾內畫作中央部份，描繪拿破崙於第一次義大利戰爭時，在敵人的炮火下，闖越阿爾柯橋（1796年）。

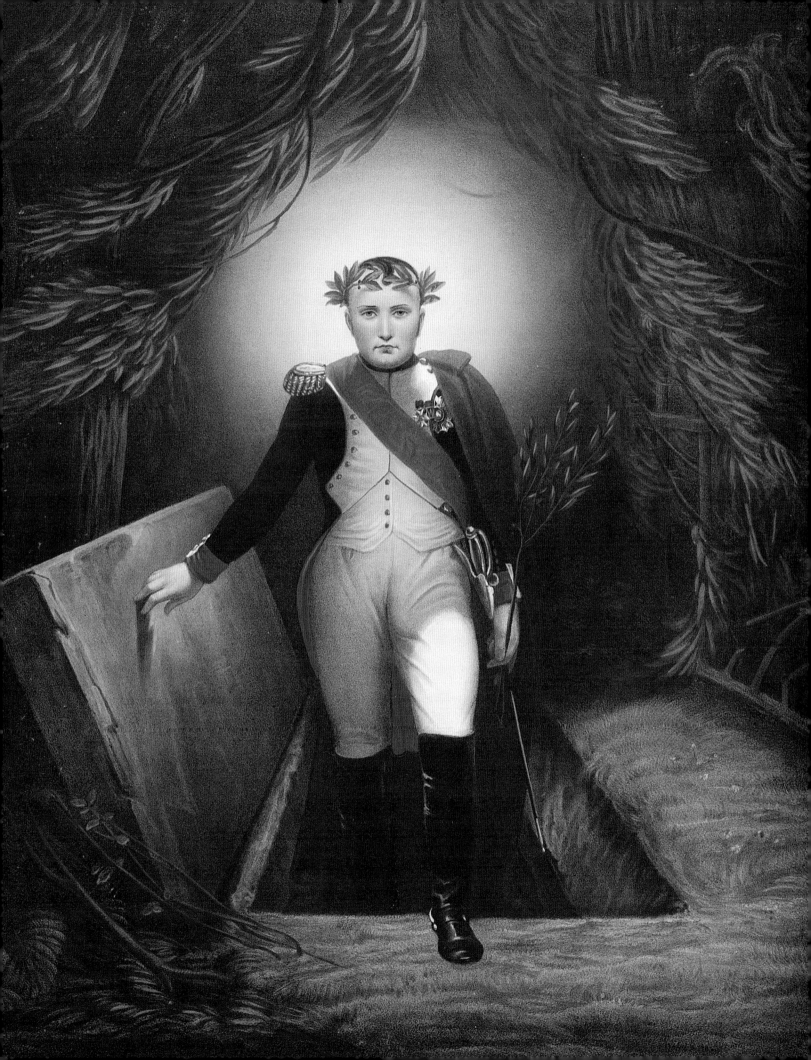

煙盒，拿破崙
Tabatière, Napoléon

瑪爾梅莊&普雷歐林堡博物館
希臘喬治王子捐獻，1958年
木、銅
6×4 公分
19世紀

此盒形狀相當大，讓人猜測它可能被用作煙草罐。

煙盒，皇帝的帽子
Boîte, chapeau de l'Empereur

瑪爾梅莊&普雷歐林堡博物館
木
4.4 x 8.6 x 3.7 公分
19世紀

煙盒，「美婦號」船艦形狀，
從聖赫勒那島運回皇帝遺體的船艦
Tabatière, vaisseau figurant la Belle-
Poule, navire qui ramena le corps de
l'Empereur de Sainte-Hélène

瑪爾梅莊&普雷歐林堡博物館
木
4.5 x 14 x 3.1 公分
19世紀

盒子，拿破崙半身像
Boîte, buste de Napoléon

瑪爾梅莊&普雷歐林堡博物館
木
12.3×12.8×4.9 公分
19世紀

盒子，拿破崙，摹 德拉若許
Boîte, Napoléon d'après Paul Delaroche

瑪爾梅莊&普雷歐林堡博物館
木、玳瑁、象牙、銅、玻璃
3.5×10.4 公分
19世紀

盒子，拿破崙檢閱軍隊
Boîte, Napoléon passant la revue

瑪爾梅莊&普雷歐林堡博物館
鍍金鏤刻銅，鑲玻璃
3×4.1×8.5 公分
19世紀

拿破崙錶
Montre Napoléon

瑪爾梅莊&普雷歐林堡博物館
Swatch
塑膠
23×3.4 公分
1993 年

約瑟芬錶
Montre Joséphine

瑪爾梅莊&普雷歐林堡博物館
Swatch
塑膠
23×3.4 公分
1993 年

托在砲架上的白蘭第酒瓶
Bouteille de cognac sur un affût de canon

瑪爾梅莊&普雷歐林堡博物館
庫瓦西
玻璃、塑膠、紙、鐵
3×13.5 公分
約 1990-1995 年

一對拿破崙&約瑟芬紙板面具
Paire de masques de carton représentant
Napoléon et Joséphine

瑪爾梅莊&普雷歐林堡博物館
義大利餐廳（美國）
紙板、木
3×13.5 公分
約 1990-1995 年

拿破崙鑰匙圈
Porte-clés Napoléon

瑪爾梅莊&普雷歐林堡博物館
中國
塑膠、白鐵
11×1.4 公分
20 世紀末

拿破崙帽子形狀的墨水瓶
Encrier en forme de chapeau de
Napoléon

瑪爾梅莊&普雷歐林堡博物館
黎莫吉（？）
硬瓷
6.3×13.6×6.2 公分
20 世紀末

一對襯衫袖口的鏈口
Paire de boutons de manchettes

瑪爾梅莊&普雷歐林堡博物館
庫瓦西
鍍銀金屬
1.8×1.8 公分
20 世紀末

聖赫勒那島的電話卡
Cartes téléphoniques de Sainte-Hélène

瑪爾梅莊&普雷歐林堡博物館
硬塑膠
5.3×8.5 公分
約 1995 年

拿破崙跨越聖伯納隘道
Bonaparte au Grand Saint-Bernard

瑪爾梅莊&普雷歐林堡博物館
中國
彩色樹脂、木
23×1.6×11 公分
20 世紀末

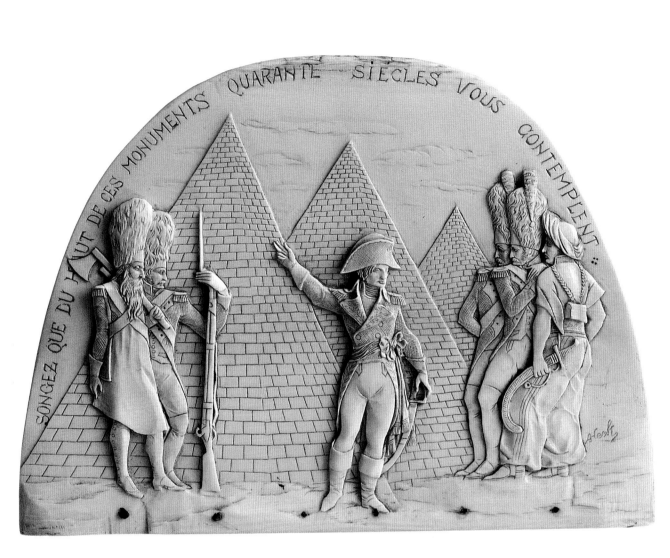

盒子‧拿破崙將軍在金字塔前

Boîte, le général Bonaparte devant les Pyramides

瑪爾梅莊&普雷歐林堡博物館

希臘喬治王子捐獻，1958年

象牙、金屬

10.4×14.3 ×6 公分

19世紀

　　此盒，拿破崙帽子形狀，繪飾著名的金字塔戰役一幕，盒蓋邊
緣題著：「士兵們！四千年歷史的金字塔正看著你們」。

盒子，法國戰役，1814年
Boîte, la campagne de France, 1814

瑪爾梅莊&普雷歐林堡博物館
木、銅、精細繪瓷
2.9×8.6公分
19世紀

　　法軍在色當戰敗（1870年）後，將近二十年內拿破崙傳奇消聲匿跡，於1880年代後期才又再度出現流行，拿破崙象徵報復日耳曼的精神。

煙盒，皇帝的帽子
Tabatière, chapeau de l'Empereur

瑪爾梅莊&普雷歐林堡博物館
燻黑木
5×7.8×2.9公分
19世紀

　　很多收藏系列的盒子是取用拿破崙的傳奇帽子形狀，裝飾各式各樣的雕刻，此件是圓柱。

盒子，拿破崙在蒙特羅
Boîte, Napoléon à Montereau

瑪爾梅莊&普雷歐林堡博物館
彩繪紙板漿
5.2×12.6公分
19世紀

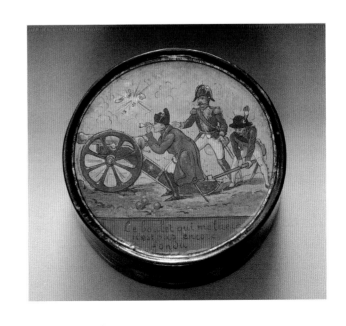

　　為了宣揚拿破崙堅強不屈，勇往直前的性格，此幕描繪他在蒙特羅，指著槍林彈雨中的一座砲臺，並題句「要殺我的炮彈還未鑄成。」

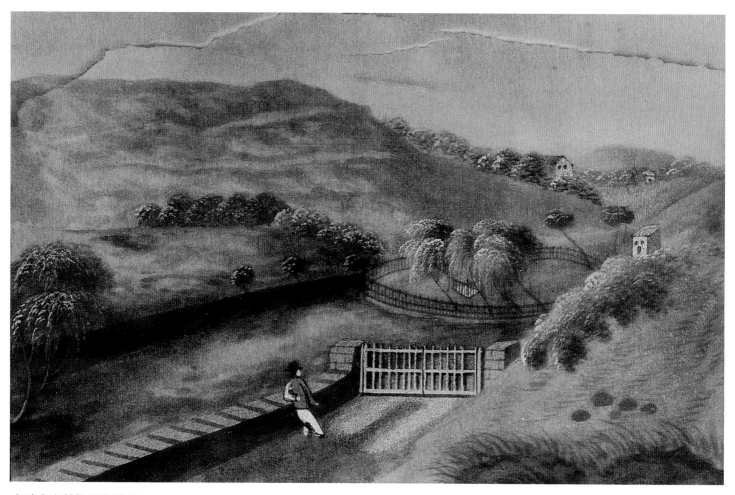

拿破崙聖赫勒那島陵墓

Vue de tombeau de Napoléon à Sainte-Hélène

作者不詳

瑪爾梅莊&普雷歐林堡博物館

宣紙水彩，裱框

9.5×14.4公分（加框25.5×30.5公分）

　　畫中描繪皇帝在天竺葵谷，三棵楊柳樹下的陵墓景色。拿破崙希望被埋葬在這裡，靠近清新純淨的水源，在他病重生前，唯有此地讓他感到舒服些。此畫可能是住在島上的中國人所畫，這些樸素自然的畫被當成紀念品賣，由觀光客帶回歐洲。

「拿破崙陵墓」鐘擺

Pendule tombeau de Napoléon
(mouvement de Michel Cailly)

瑪爾梅莊&普雷歐林堡博物館

黑色大理石、鍍金銅

68×44.5×39公分

約1836年

　　此鐘擺不只是忠實呈現皇帝陵墓，它本身也是一件獻給「拿破崙大帝」，寓意深刻的紀念文物，呈金字塔形的徽章上印著主要大捷的戰役名稱。傳奇的帽子與歐斯特里茲戰役的佩劍都裝置在棺墓上。

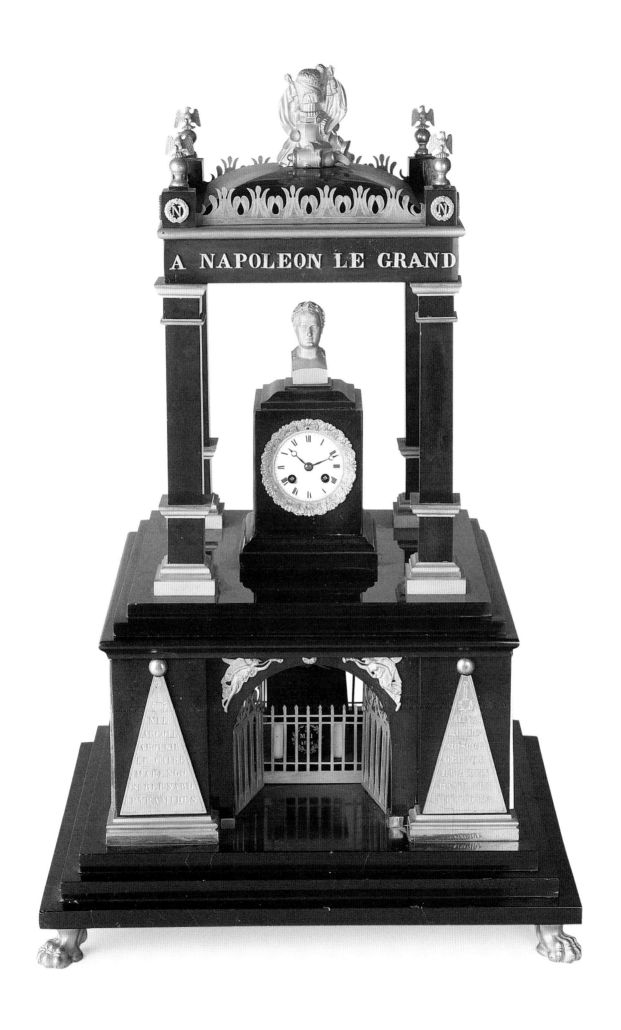

皇家宮廷生活

「我急盼看到法國藝術家超越輝煌的古希臘及義大利藝術。」皇帝這句話表明了官方藝術應致力的目標與他對法國藝術家的要求。拿破崙要一個排場闊綽的宮廷，宮廷平日生活豪華，花費鉅大，支持奢華產品工業，鼓勵藝術創作。建築大師佩西耶與風丹是帝國藝術風格的主創作者，他們的創作結晶廣傳整個歐洲，直至1830年代。此帝國風格主要靈感仍是來自古羅馬藝術，採用的裝飾語彙如：棕葉飾、獅頭、吐火怪物腳形或武器組合柱飾。除此之外，還有在遠征埃及之後，法老文化的影響（當時全歐對埃及文化感到驚嘆不已）；裝飾藝術大量採用帶有神秘色彩的的古埃及象形文字、埃及人頭像或蹲踞獅身人面像。

珠寶

由於許多珠寶店都在法國大革命時破產，重要的首飾不是被徵收，就是消失不見，拿破崙便以個人或官方名義訂購，來重建知名珠寶商店的聲譽。他們此時便發展出由浮雕玉石、雕刻寶石或微鑲嵌藝術所製作的花俏珠寶。

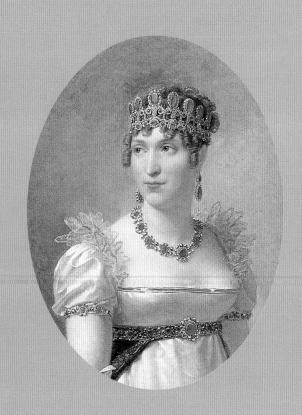

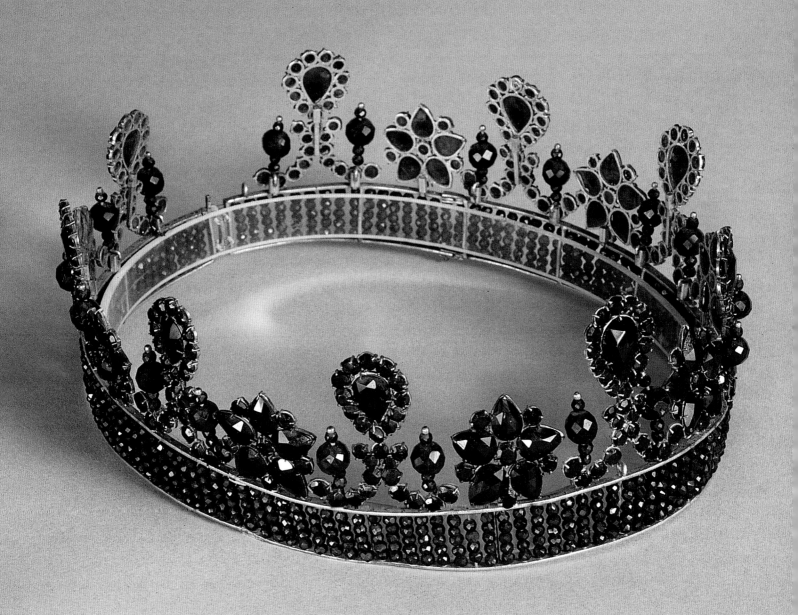

王后郝唐斯服喪的王冠
Diadème de deuil de la reine Hortense

瑪爾梅莊&普雷歐林堡博物館
鍍金銅、黑玉
7×16.5×19.5公分
第一帝國或復辟時期

黑玉是褐煤玉的一種，烏黑發亮，十九世紀初被用來製作珠寶，尤其是參加喪禮的首飾。後來，人們改用彩色玻璃製造，不再利用黑玉。此王冠是整套首飾中僅存的部份。曾由王后郝唐斯佩戴。

王后郝唐斯的手鐲與胸針

Parure provenant de la reine Hortense

瑪爾梅莊&普雷歐林堡博物館

珊瑚、珍珠、金、銀

2.5×17公分

第一帝國

　　這套首飾包括手鐲，四只胸針，四支飾針，郝唐斯王后把它贈送給馬爾商夫人（皇帝在聖赫勒那島的隨從之妻）。

王后郝唐斯綠松石手飾的珠寶盒

Ecrin de la parure de turquoises de la reine Hortense

作者不詳

瑪爾梅莊&普雷歐林堡博物館

摩洛哥紅色山羊皮、絨、緞

50x24公分

第一帝國

　　跟母親皇后約瑟芬一樣，郝唐斯王后擁有很多首飾，滿滿地放在類似的珠寶盒中。雖然今日盒內空無珠寶，但從盒內形狀可推測它原本應該有一條頭帶、一對耳環、一組項鍊、一把梳子和一條腰帶。

十字架與一對耳環，疑爲
卡洛琳・穆拉王后所有
Croix et paire de boucles
d'oreilles qui auraient
appartenu à la reine
Caroline Murat

瑪爾梅莊&普雷歐林堡博物館
月長石、玉髓、金
十字架：9×4.5公分
耳環：2.5×1.5公分
第一帝國

　玉髓是瑪瑙的一種，其特色
是帶有蠻強烈的乳霧色澤。

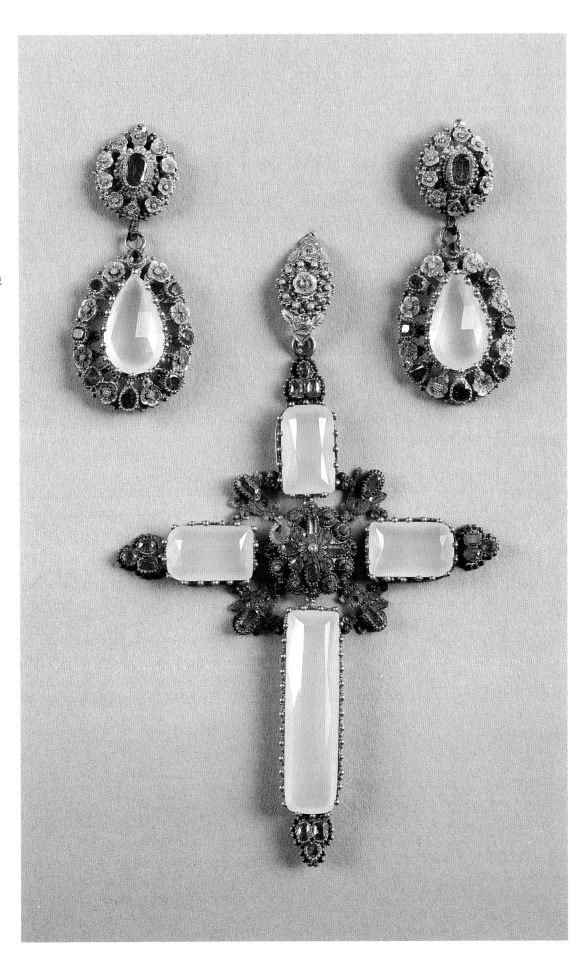

小客廳

小客廳是位於房子底端的小房間，那裡是貴婦作針線活的隱密處。小客廳內通常有很多家具，而且除了女主人外，很少人能進入。

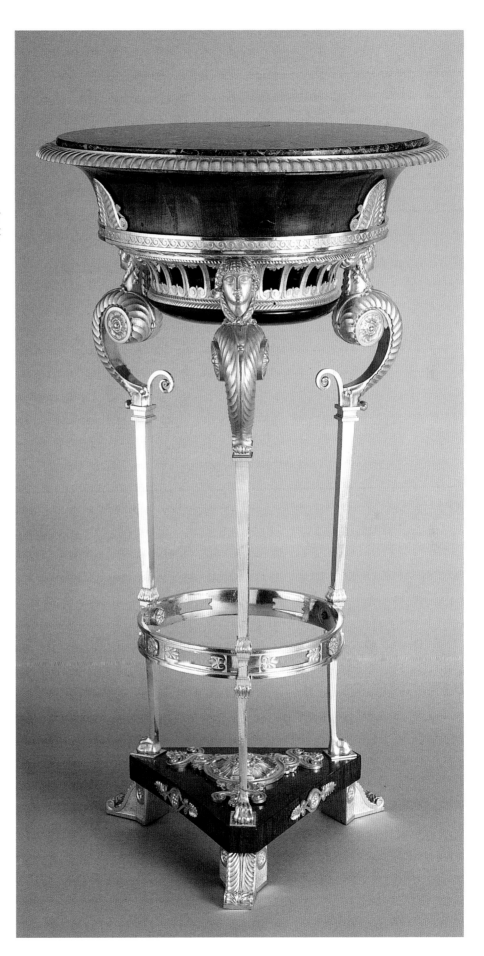

小圓桌・花几——
可拆卸的大理石桌面
Table-jardinière avec dessus de
marbre amovible

瑪爾梅莊&普雷歐林堡博物館
紅木、鍍金銅、綠色大理石
高：84公分、直徑：35公分
第一帝國時期

　　其歷史背景不詳。這張小桌子可當
作客廳小圓桌，也可用作花几，只要
拆掉大理石桌面就可以。

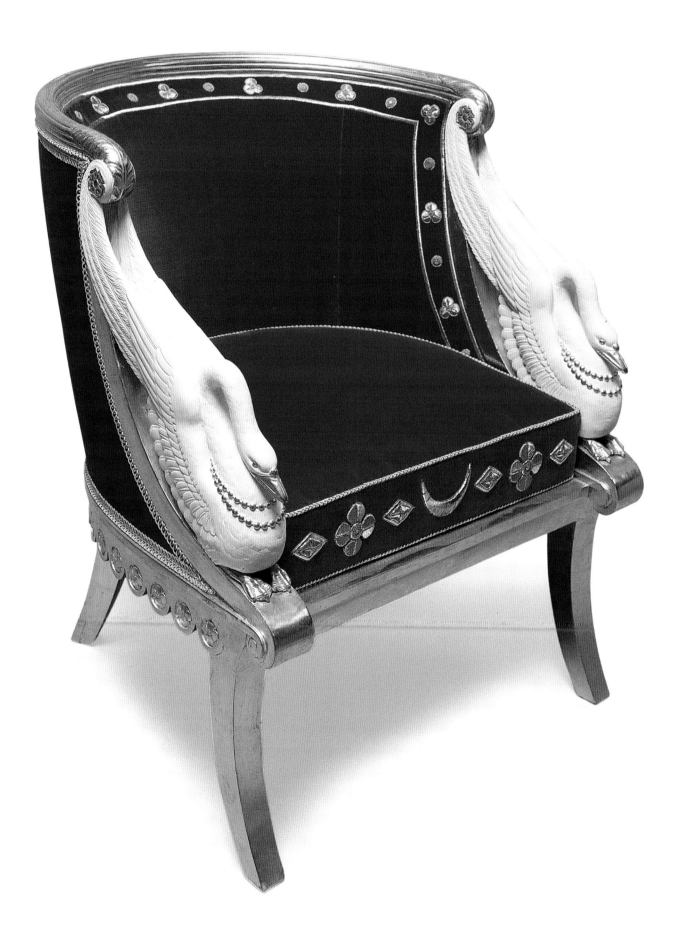

有燈罩的燭台

Flambeau couvert

瑪爾梅莊&普雷歐林堡博物館
鍍金銅、鐵皮
高：42公分、直徑：14.2公分
19世紀初

　　此型燭台用途很廣。可以放在書桌上照
明，可以端著到處移動，或玩紙牌遊戲時使
用。其燈罩可上下調整，配合蠟燭高度。

皇后在聖克盧宮小客廳的扶手椅

Fauteuil du boudoir de l'Impératrice au Palais
de Saint-Cloud (d'une série de quatre)

雅各伯-德馬泰（1770-1841），摹佩西耶之繪圖
〔一組四張〕
瑪爾梅莊&普雷歐林堡博物館
上漆木、鍍金木、紅絲絨、金
77×66×51公分
約1804年

　　雅各伯為約瑟芬在聖克盧宮的小客廳送交一整組
家具，此扶手椅為其中之一。聖克盧宮位在巴黎西
門附近，為瑪麗安東奈特王后的舊宮，後來被派給
第一執政使用，他於1802年秋天遷入。佩西耶利用
天鵝形狀設計扶手，此優雅形狀從此與約瑟芬給人
的印象結合。

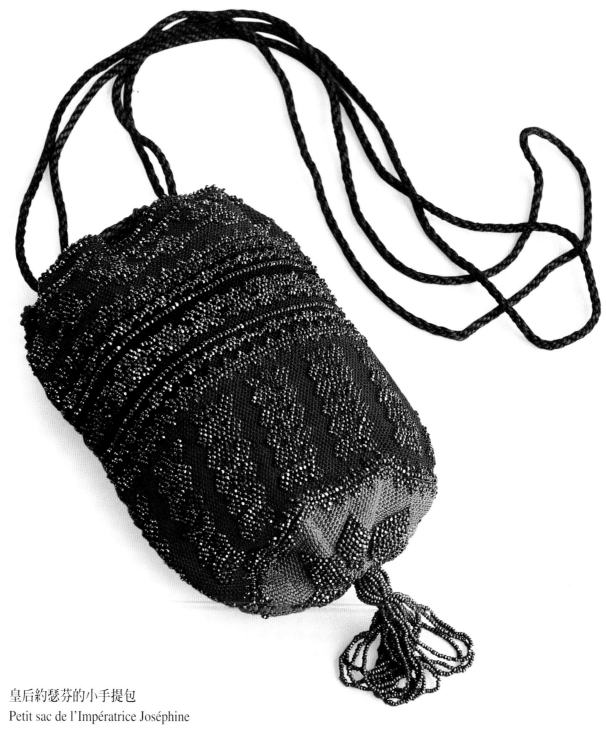

皇后約瑟芬的小手提包
Petit sac de l'Impératrice Joséphine

作者不詳
瑪爾梅莊&普雷歐林堡博物館
絲、鋼
14X11公分
第一帝國時期

沙龍一隅

沙龍是接待客人的地方，擺設較爲正式。四周擺置爲數不少的椅子、長沙發、扶手椅或獨腳小圓桌在，讓人們能在那裡工作或閱讀。

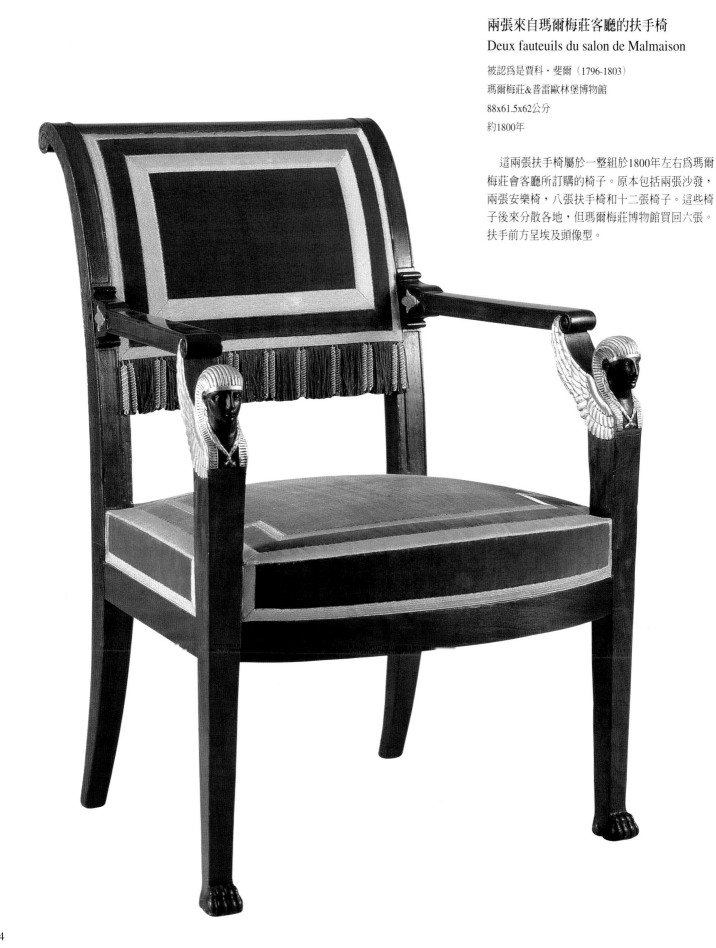

兩張來自瑪爾梅莊客廳的扶手椅
Deux fauteuils du salon de Malmaison

被認爲是賈科·斐爾（1796-1803）
瑪爾梅莊&普雷歐林堡博物館
88x61.5x62公分
約1800年

　　這兩張扶手椅屬於一整組於1800年左右爲瑪爾
梅莊會客廳所訂購的椅子。原本包括兩張沙發，
兩張安樂椅，八張扶手椅和十二張椅子。這些椅
子後來分散各地，但瑪爾梅莊博物館買回六張。
扶手前方呈埃及頭像型。

蝸形腳桌

Console à colonnes

布拉（1766-1846）

瑪爾梅莊&普雷歐林堡博物館

桃花心木、鍍金銅、花崗大理石

92×130×49.5公分

約1806年

　　楓丹白露宮在大革命時期改爲學校，躲過被拆建破壞的命運。1804年11月快速整理過並放置
家具，讓遠道來巴黎主持加冕禮的庇護七世住，之後，拿破崙決定把它做爲皇室宅邸，下令把宮
內重新完整佈置。此蝸形腳桌來自宮裡其中一廳，有些廳房專爲皇室家族的王公們準備。

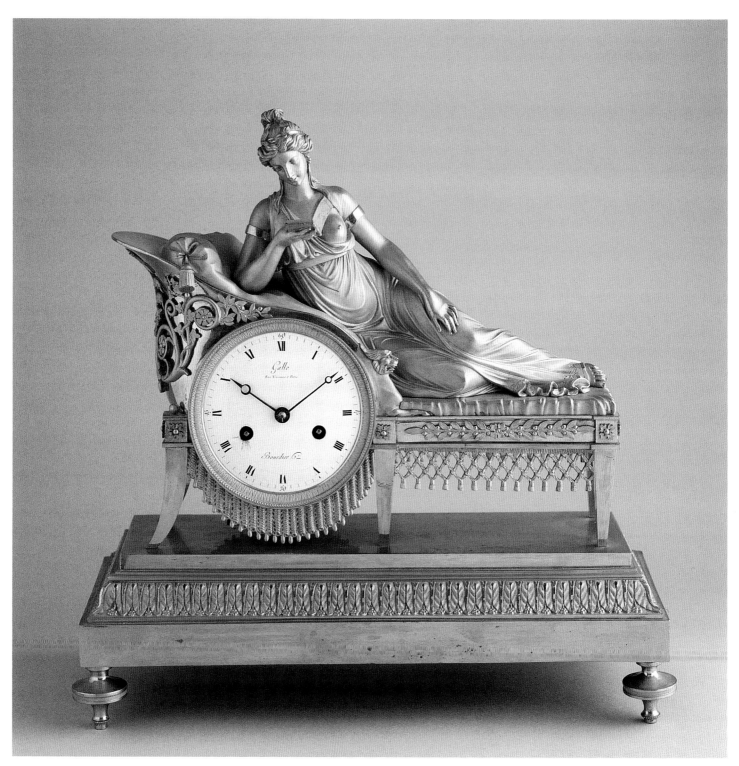

鐘擺「躺在沙發上的閱讀者」

Pendule "la liseuse couchée sur un canapé"

加爾（1759-1815）銅匠，布迪（1757-1839）鐘錶匠

瑪爾梅莊&普雷歐林堡博物館

鍍金銅

35.5×35.5×13公分

1812年

此精美鐘擺是依照1812年的一幅繪圖製作，帝國最著名銅匠加爾的作品。

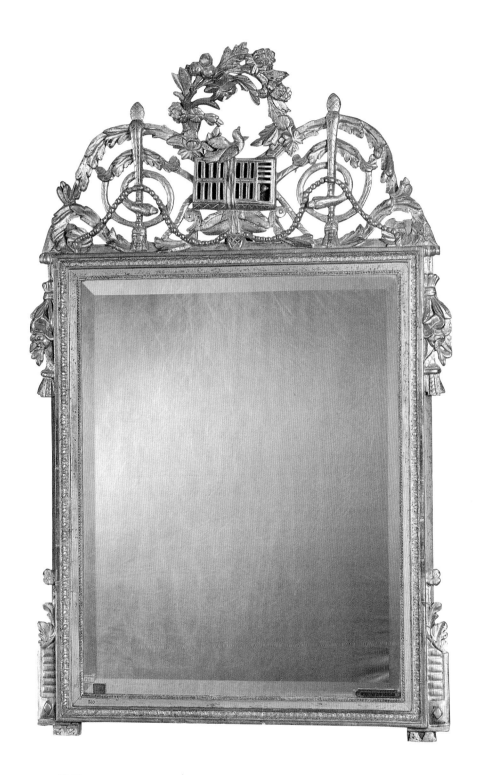

鏡子
Miroir

艾克斯島・拿破崙博物館・古戈基金會
鍍金木、鏡子
130×83公分（鏡子82×65）
19世紀初

一對燭台
Paire de flambeaux

加爾（1759-1815）或托米（1751-1843）
瑪爾梅莊&普雷歐林堡博物館
鍍金銅
25×11.5公分
約1809-1810

　　這對燭台來自帝國時期的楓丹白露宮，符合佈置在部長專用廳房內的燭台型式。

一對可置五支燭的燭台
Paire de bras à foudres à cinq lumières

拉里歐（1759-1814）
瑪爾梅莊&普雷歐林堡博物館
鍍金銅
75×50公分
約1805-1807年

　　銅匠拉里歐從舊體制時期就開始為皇家傢俱貯藏所工作，他也屬於帝國時期皇室傢俱的主要供應商，他製作了眾多鐘擺及各式各樣的燭台。很多枝形大燭台出自他的工作室。他送此型五支燭燭台給大部份皇宮，如康匹彥，默東或杜勒麗宮。一對鍍金燭台依大小其價值約六百六十法郎至七百法郎不等，若只是塗清漆，只要三百廿五法郎。此對燭台上塑有杜勒麗宮於復辟時期的標誌。

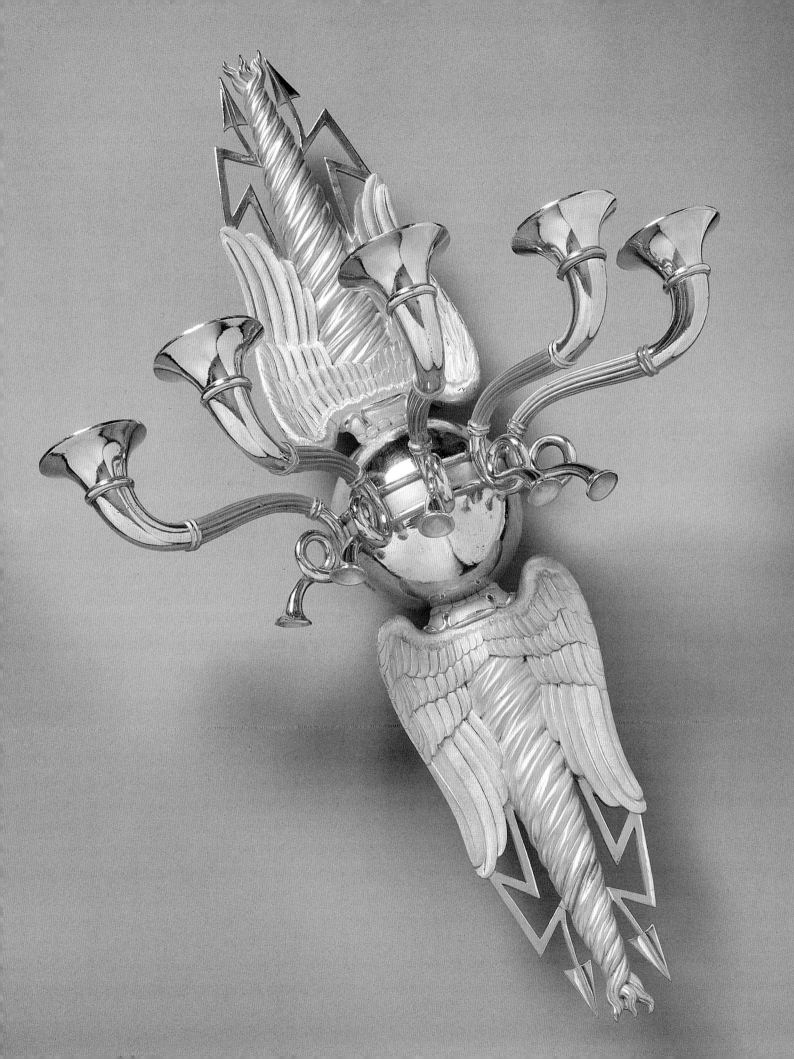

書房一角

書寫是當時唯一能與遠方親人聯絡的方式。貴婦們常常利用書桌或是一種小型輕便的拖書架（稱之文具箱）做為書寫的工具。那時，雖然金屬筆開始出現，但是鵝毛筆仍舊被使用著。

寫字台
Table à écrire

疑為 畢安內（1764-1843）的作品
瑪爾梅莊&普雷歐林堡博物館
桃花心木、鍍金銅、綠色摩洛哥皮
73×67×41公分
約1810年

來自巴黎近郊的康匹彥宮，這個桌子屬於新皇后瑪麗露意絲私人廳房的眾多傢俱之一。大部份傢俱於1810年由著名的工藝商畢安內送置。桌面抬高後可看到一個墨水瓶，一個筆盒和一個覆綠皮革的小托書架。寫書信是一天中的重要活動。

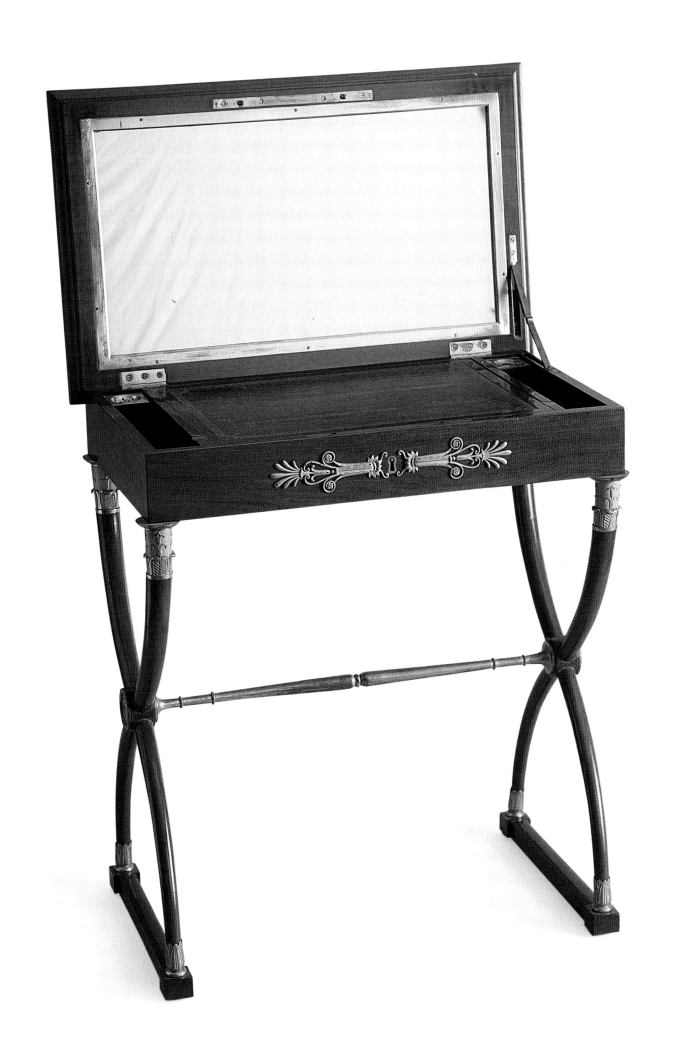

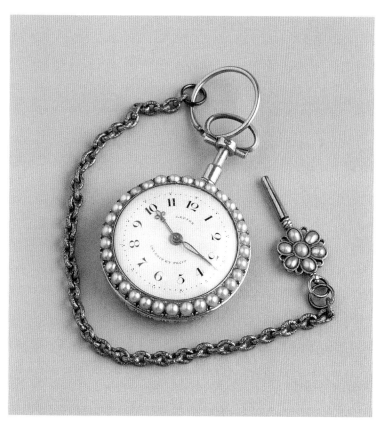

貝多耶伯爵夫人的懷錶與其鑰匙
Montre de la comtesse de la Bédoyère

萊皮納（1720-1814）
瑪爾梅莊＆普雷歐林堡博物館
金、景泰藍與珍珠
3.9×6.2×1.4公分
路易十六時期

　　拿破崙將此錶送給喬琪‧德‧夏德綠，可能是1813年她與貝多耶將軍結婚時的禮物。貝多耶原是友仁王子的副官，1815年升爲將軍，百日復辟投效拿破崙。但同年波旁掌權時被捕，雖然愛妻想盡辦法救他，還是遭槍斃命運。

描述戴奧眞尼斯與拿破崙的銅鐘
Diogène et Napoléon, Pendule

加爾（1759-1815）
瑪爾梅莊＆普雷歐林堡博物館
鍍金銅、海綠色的大理石
87×67×35公分
1806年

　　此鐘出現在1806年工業產品大展（展示最新工業藝術創造）中。作品十分成功，受到熱烈歡迎，因其隱喻戴奧眞尼斯提著燈籠，尋找正直之士，發現戴勝利之冠的拿破崙。綠色的大理石基座呈現帝國紋章，外圍框著歷史與信息女神圖像，銘刻拿破崙的英雄事蹟，而，台座側面卻明示塞納河與台伯河，象徵法帝國與義大利王國在拿破崙威權下結合。

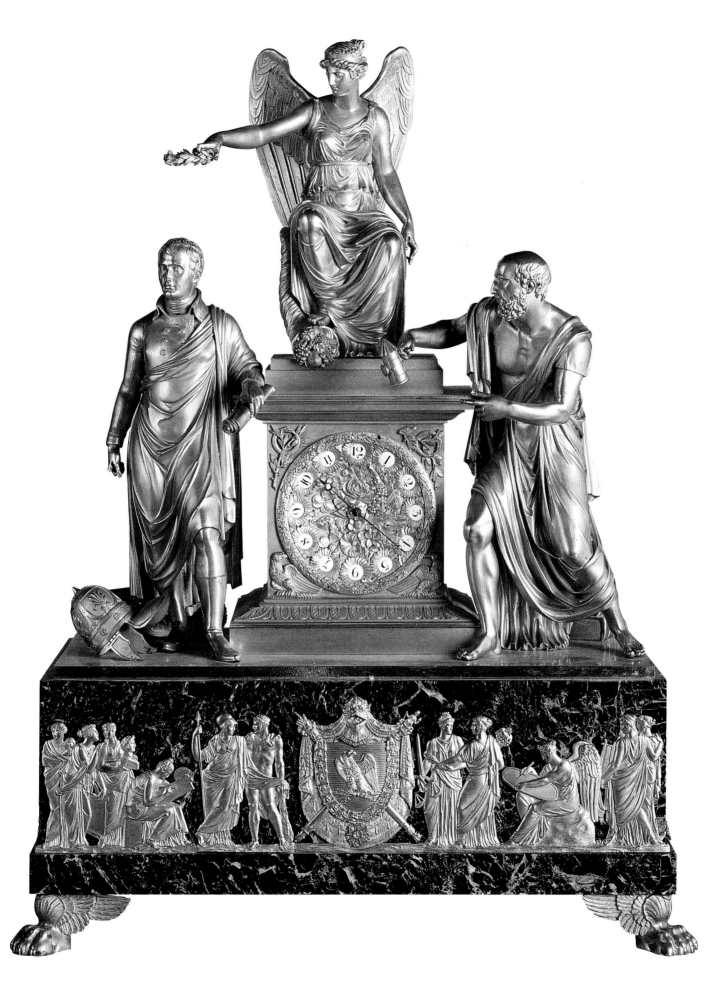

173

《金色的鳥或泛金屬光澤的鳥》

《Oiseaux dorés ou à reflets métalliques》

維也游（1748-1831）標本匠，歐德伯1759-1800）插圖畫家

波哉瑞昂（1762-1840）裝訂

瑪爾梅莊＆普雷歐林堡博物館

紙、紅皮封面

51.5×34公分

1802年

　　這是瑪爾梅莊圖書館中的一本大傑作，用豪華的金色印刷，配合書名及其內容主題。彩色版畫在此也呈現高難度技巧，因為要忠實描繪鳥羽的光澤非常艱難，這裡是利用金粉來表現。此書最主要目的就是集合以羽毛之美著稱的鳥類。這本極其罕見的書以兩對開本發行，只有二十本黑白版本及十二本金色版本。

《耶穌會布達魯神父的講道（十六卷中的第一卷）》
《Sermons du Père Bourdaloue de la Compagnie de Jésus, volume 1 sur 16》

布達魯（1632-1704）
可能是西米耶裝訂（+1826），拿破崙一世與瑪麗露意絲皇后紋章並列
瑪爾梅莊&普雷歐林堡博物館
紙、綠色摩洛哥皮封面
20×13公分
1707-1721年，裝訂於第一帝國時期

　　此書屬於出版於1707至1721年的十六卷系列書。用罕見的綠色摩洛哥皮裝訂，皇后瑪麗露意絲大部份書籍是用紅色摩洛哥皮做封面。

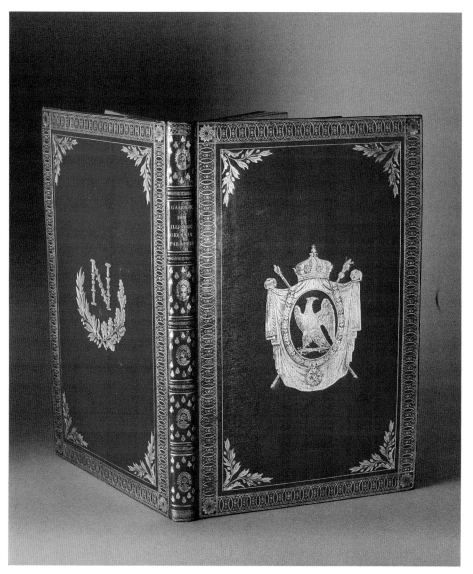

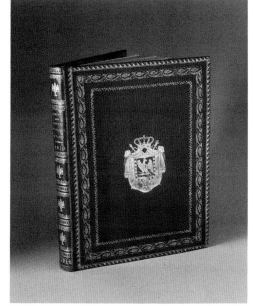

《傑出日爾曼人的歷史長廊》
《Galerie historique des illustres Germains》

克萊茵（1748-1810）
疑為 西米耶裝訂（+1826）
瑪爾梅莊&普雷歐林堡博物館
紙、紅色摩洛哥皮
46×31公分
1806年

　　此作最值得欣賞的是，印有皇帝紋章的精美裝訂，背面點綴蜜蜂圖紋。

《濟貧院數目與巴黎援助》
《Comptes des Hospices et Secours de Paris》

裝訂人不詳，有拿破崙一世紋章
瑪爾梅莊&普雷歐林堡博物館
紙、紅皮封面
36×23.5公分
1810年

　　用紅色摩洛哥皮精美裝訂，印有皇帝紋章，此書詳細列出塞納省的醫院及孤兒院數目，這方面曾屬皇后瑪麗露意絲管理。

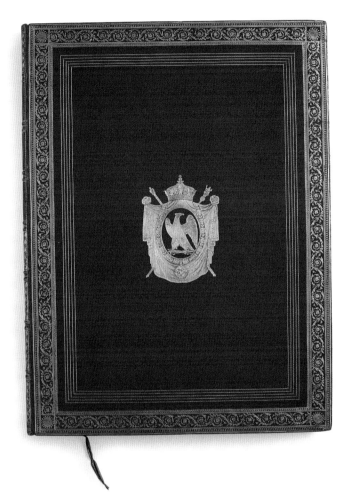

《法國古代文物，第一卷》
《Antiquités de France, tome I》

克雷瑞索（1722-1820）
裝訂人不詳，有拿破崙一世紋章
瑪爾梅莊&普雷歐林堡博物館
紙、紅皮封面
46×31公分
1804年

　　此書共兩卷，印有皇帝紋章，複製保存在法國的重要古代建築圖錄。

《印度斯坦遊記，第四卷》
《Voyage dans l'Hindoustan, volume 4》

瓦倫西亞（1774-1816）
西米耶裝訂（+1826），拿破崙一世與瑪麗露意絲皇后紋章並列
瑪爾梅莊&普雷歐林堡博物館
紙、紅皮封面
21×28公分
1813年

　　此書共有四卷，附帶一本地圖集，印有皇后瑪麗露意絲的紋章。

餐桌一角

在「第一帝國」時期，餐桌藝術的發展聞名於世。除了巴黎或塞弗爾的瓷器廠供應爲數龐大的全套餐具外，值得一提的是那些金銀匠能在碟子、盤子或餐具上鍍金或鍍銀。

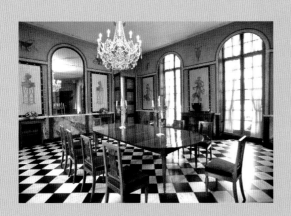

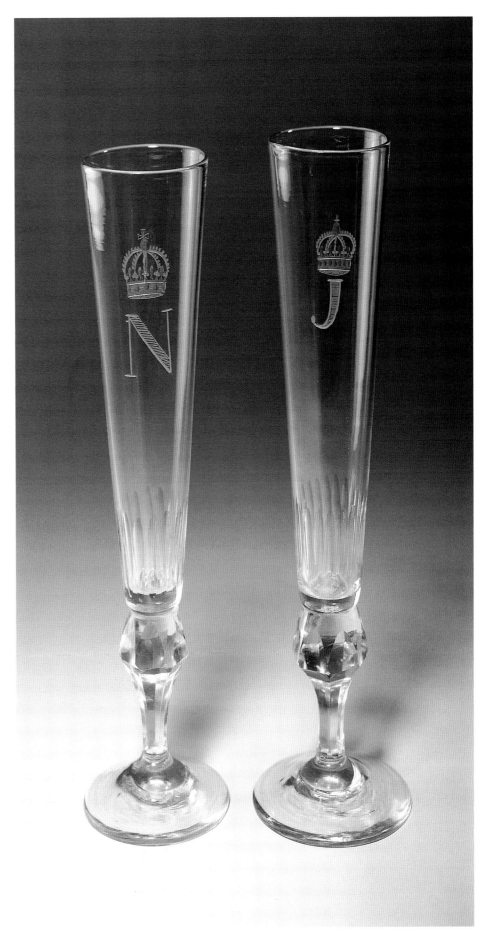

刻有皇帝拿破崙姓名起首字母的香檳杯
Flûte à champagne au chiffre de Napoléon

蒙瑟尼廠
瑪爾梅莊&普雷歐林堡博物館
水晶
高：20公分，直徑：7公分
第一帝國時期

　　無論在各王宮或在瑪爾梅莊，所有水晶製品都來自克索的蒙瑟尼皇家水晶製造廠。工廠創建於路易十六時期，意圖與英國水晶競爭。在1806年工業產品大展中，它標示「皇后陛下水晶廠」的頭銜。除了餐用杯子外，它還提供花瓶和水晶吊燈。

刻有皇后約瑟芬姓名起首字母的香檳杯
Flûte à champagne au chiffre de Joséphine

蒙瑟尼廠
瑪爾梅莊&普雷歐林堡博物館
水晶
高：20公分，直徑：7公分
第一帝國時期

　　約瑟芬過世後，1814年的遺物清單上記錄有四十四個香檳杯，目前瑪爾梅莊博物館還收藏著十二個刻有皇后約瑟芬姓名起首字母的香檳杯，及兩個刻有拿破崙姓名起首字母的香檳杯。

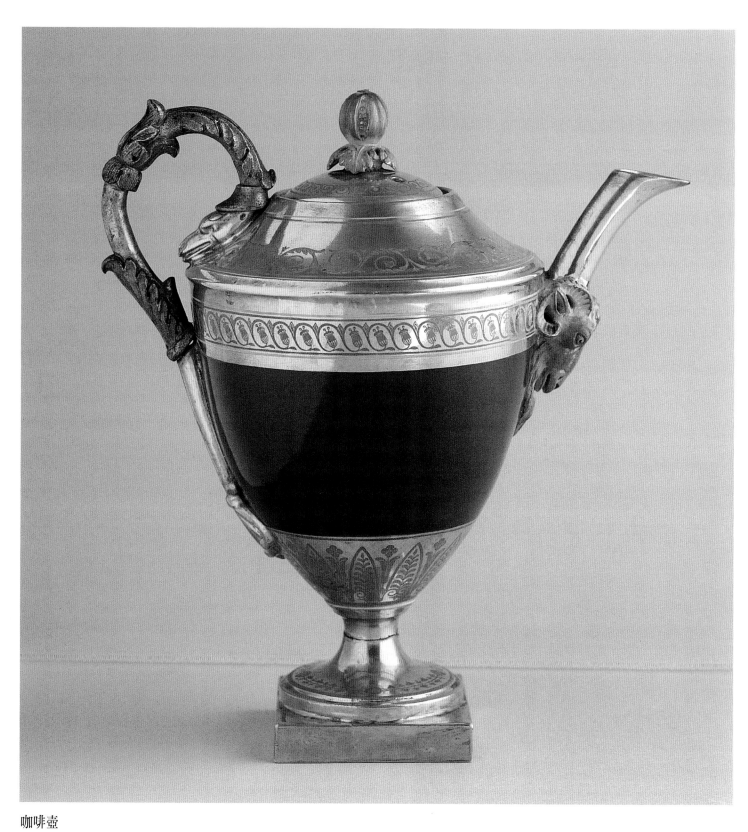

咖啡壺
Cafetière

迪爾&蓋阿爾廠
瑪爾梅莊&普雷歐林堡博物館
金色與綠色的硬瓷
高：22公分，直徑：11公分

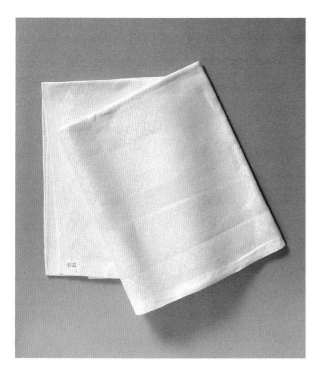

郝唐斯王后姓名起首字母的餐巾
Serviette de table au chiffre de la reine Hortense

瑪爾梅莊&普雷歐林堡博物館
亞麻
106×93公分
約1810年

　　飾有非常簡化的錦緞紋圖案，此餐巾用紅線繡著郝唐斯的H字母。

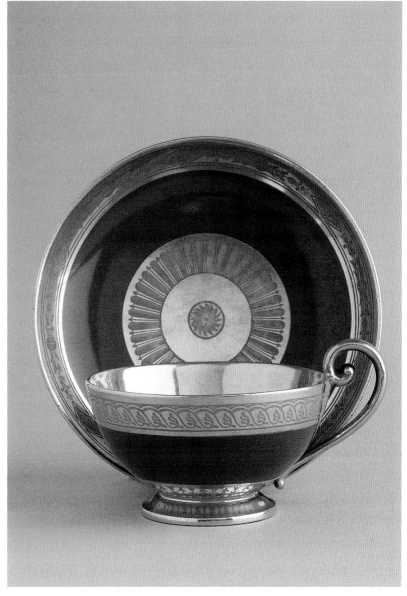

茶杯與茶托
Tasse et sa soucoupe

瑪爾梅莊&普雷歐林堡博物館
硬瓷
茶杯：高5公分，直徑9公分
茶托：直徑13.5公分

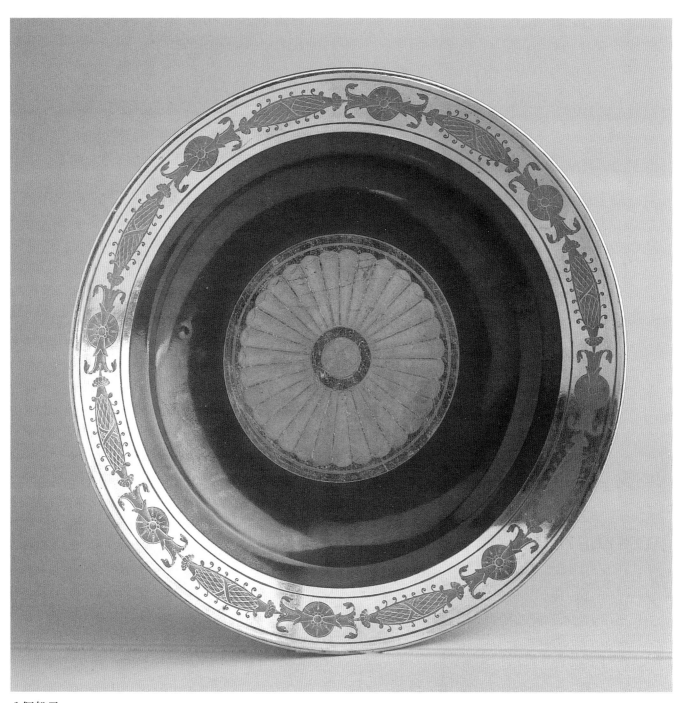

八個盤子

Huit assiettes

瑪爾梅莊&普雷歐林堡博物館

硬瓷

21.5公分

迪爾&蓋阿爾廠承繼了安古萊姆公爵在大革命前的雄霸地位，帝國時期成爲歐洲第一名號。尤其它的金製品品質享有盛譽。光看這些單純綠底盤子的優秀品質就可證實。

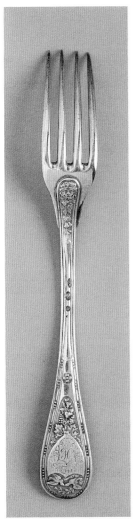
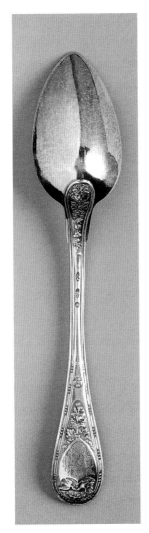
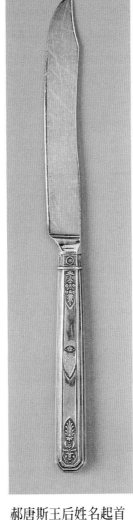
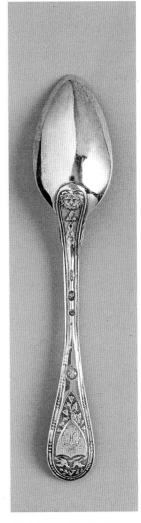
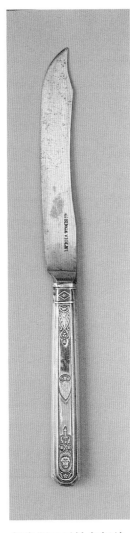

郝唐斯王后姓名起首字母的叉子與湯匙

Fourchette et cuiller au chiffre de la reine Hortense

洛里隆1788年榮獲金銀大師頭銜，1836年仍從業

瑪爾梅莊&普雷歐林堡博物館

鍍金的銀

長：19公分

第一帝國，1809年以前

郝唐斯王后姓名起首字母的刀子

Couteau au chiffre de la reine Hortense

畢安內（1764-1843）

瑪爾梅莊&普雷歐林堡博物館

鍍金的銀

長：20公分

第一帝國，1809年以前

郝唐斯王后姓名起首字母的水果刀

Couteau à fruits au chiffre de la reine Hortense

畢安內（1764-1843）

瑪爾梅莊&普雷歐林堡博物館

鍍金的銀，鋼刃

長：10.2公分

第一帝國，1809年以前

郝唐斯王后姓名起首字母的茶匙

Petite cuiller au chiffre de la reine Hortense

洛里隆

瑪爾梅莊&普雷歐林堡博物館

鍍金的銀

長：14.5公分

第一帝國，1809年以前

這一組刀叉餐具是郝唐斯王后旅行必需品。

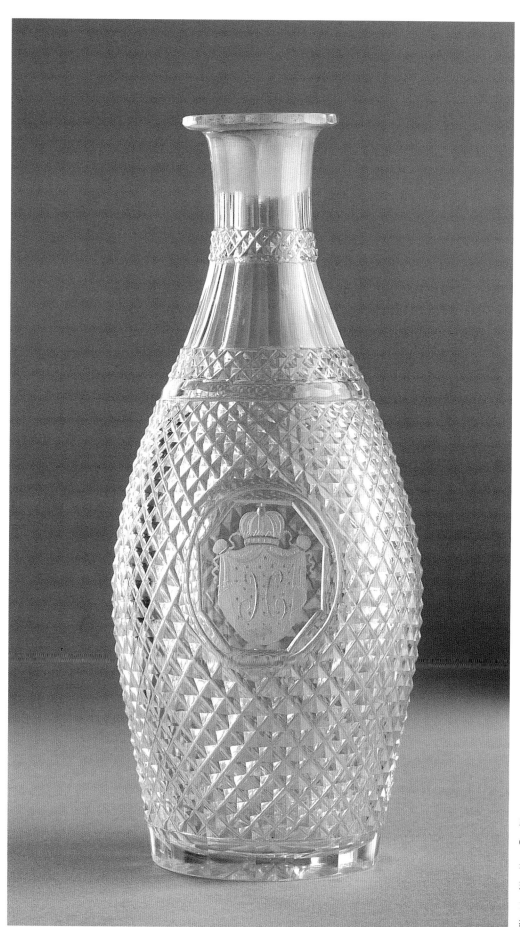

郝唐斯王后紋章的長頸大肚玻璃瓶
Carafon aux armes de la reine Hortense

被認爲是克索的蒙瑟尼廠所製
瑪爾梅莊&普雷歐林堡博物館
16.5×7公分
約1810年

郝唐斯王后姓名起首字母的甜酒杯
Verre à liqueur au chiffre de la reine Hortense

被認爲是克索的蒙瑟尼廠所製
瑪爾梅莊&普雷歐林堡博物館
高：8.5公分、直徑：5公分
約1810年

郝唐斯王后姓名起首字母的葡萄酒杯
Verre à madère au chiffre de la reine Hortense

被認爲是克索的蒙瑟尼廠所製（刻有：STL，代表：聖樂，王后在巴黎近郊宅邸名）
瑪爾梅莊&普雷歐林堡博物館
高：11公分、直徑：5.5公分
約1810年

郝唐斯王后姓名起首字母的高腳香檳杯
Flûte à champagne au chiffre de la reine Hortense

被認爲是克索的蒙瑟尼廠所製
瑪爾梅莊&普雷歐林堡博物館
高：11公分、直徑：5.5公分
約1810年

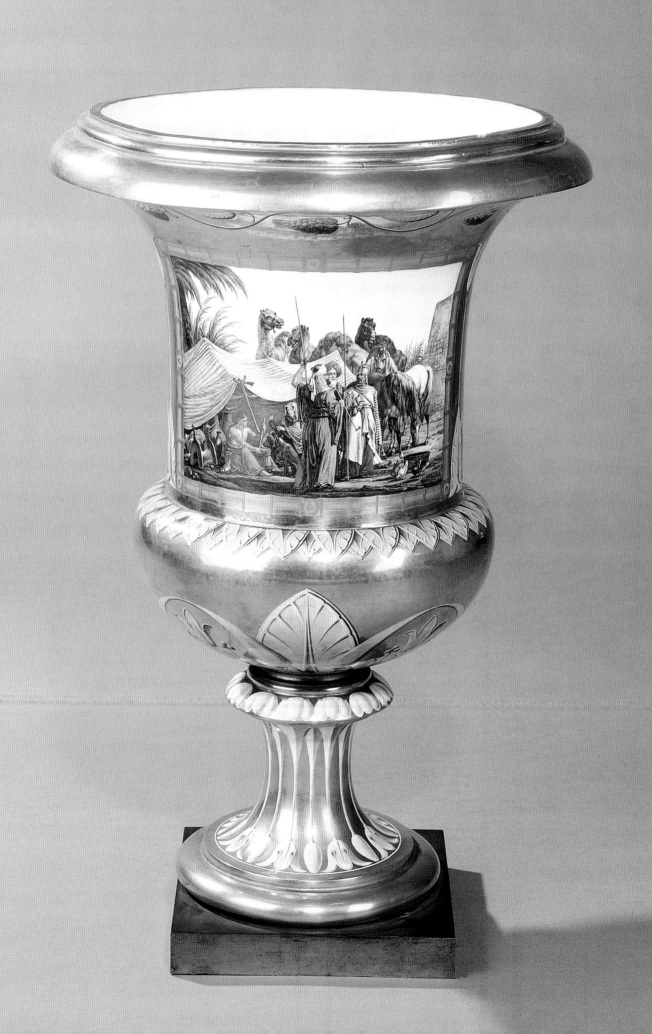

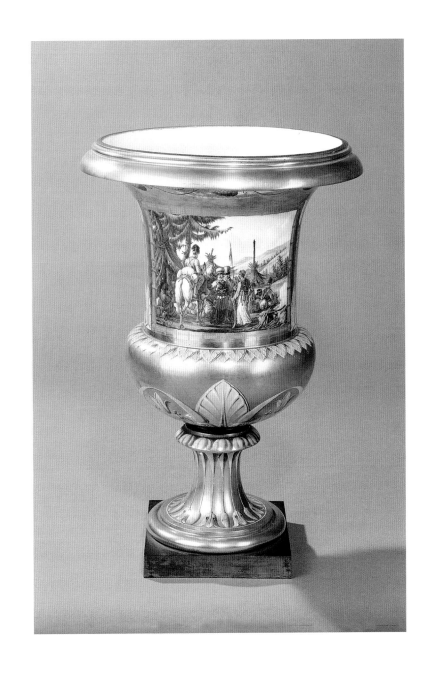

一對麥第奇花瓶：哥薩克騎兵的露營&阿拉伯的營地

Paire de vases Médicis :"Bivouac de Cosaques" et "Campements
d'arabes"

史崴巴克（1769-1823）

瑪爾梅莊&普雷歐林堡博物館

塞弗爾瓷，硬瓷

高：68公分、直徑：48公分

1812-1813年

　　塞弗爾瓷廠的產品主要作爲外交禮物及皇邸傢俱飾品。有些飾圖描繪
國家戰役，如展品所示，由史威巴哈彩繪。他是廠裡最傑出的畫家。

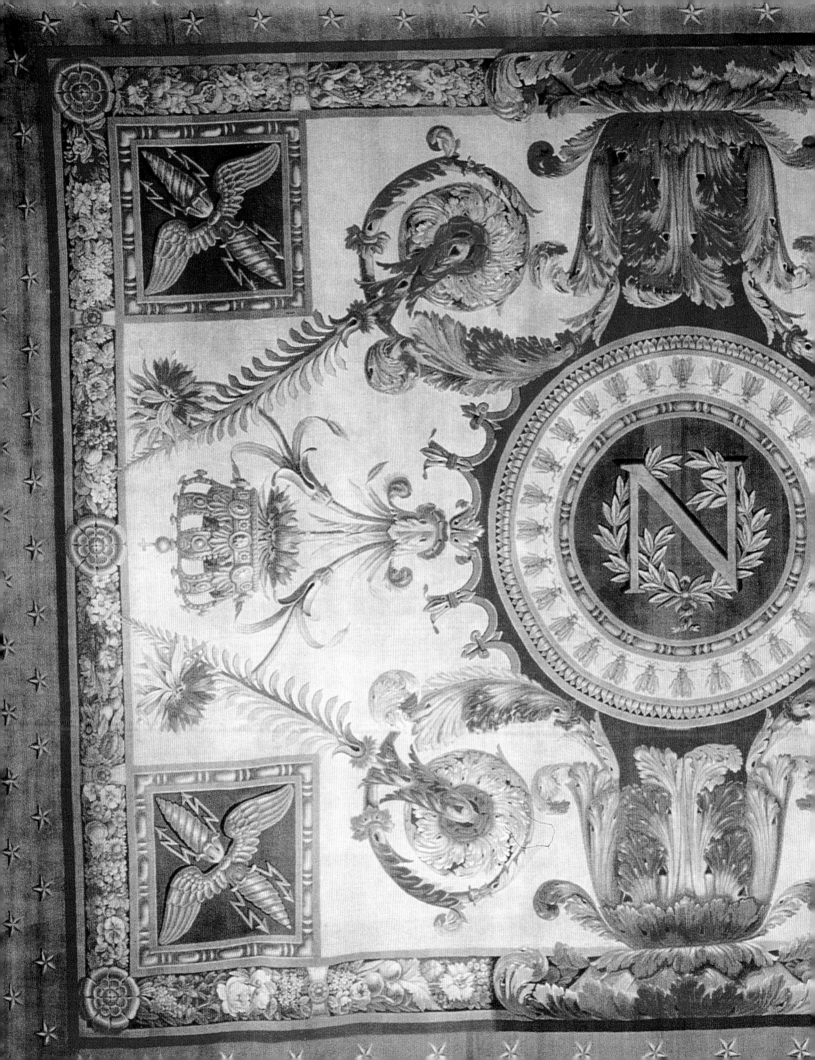

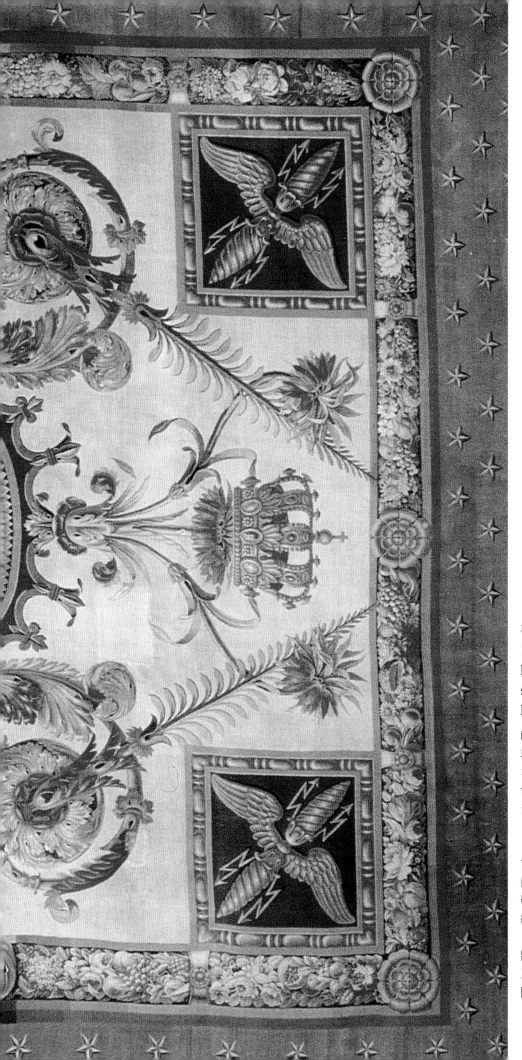

杜勒麗宮御座廳的織錦畫局部複製品，
1809年拿破崙將原作送給薩克斯王
Réplique de la partie centrale du tapis de la
salle du trône des Tuileries, offerte par
Napoléon au roi de Saxe en 1809

薩伏納里廠
瑪爾梅莊&普雷歐林堡博物館
羊毛
780×640公分
1807-1809年

　　為了準備拿破崙與瑪麗露意絲的婚禮，杜勒麗
宮御座廳的舊掛毯被換成一張來自薩伏納里廠，
由三部份組成的巨大織錦畫，這原是1806年為杜
勒麗宮的行政法院廳所訂購。1807～1809年薩伏
納里廠織了其中一部份的複製品，1809年12月5
日法國附庸國的薩克斯王前來巴黎拜訪，拿破崙
將這張織錦畫送給他。這是唯一還保有帝國徽章
及拿破崙N字母的掛毯，因為其他織錦畫凡有帝
國時期織的皇室徽章皆在復辟時期被拆掉。

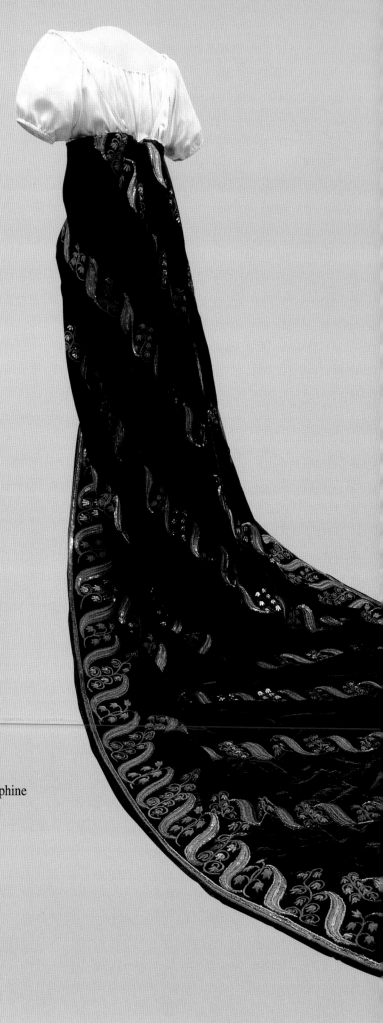

約瑟芬皇后的宮廷大衣
Manteau de cour de l'Impératrice Joséphine

作者不詳
瑪爾梅莊&普雷歐林堡博物館
黑色絲絨、金、銀
300X135公分
第一帝國

服裝與織品

約瑟芬皇后常向她最喜愛的「勒華服裝店」訂購大量的新式樣服裝，引領時尚流行。隨著拿破崙政權的建立，奢侈品的買賣復甦，高級服裝店在宮廷裡隨處可見。除了官員的服裝常用絲絨邊飾金、銀或白金製作外，貴婦們也訂購可觀的平紋細布或羅紗的禮服。拿破崙同時也大量向國營的戈伯蘭廠訂購掛毯，或薩伏納里廠訂購地毯來裝飾皇宮。

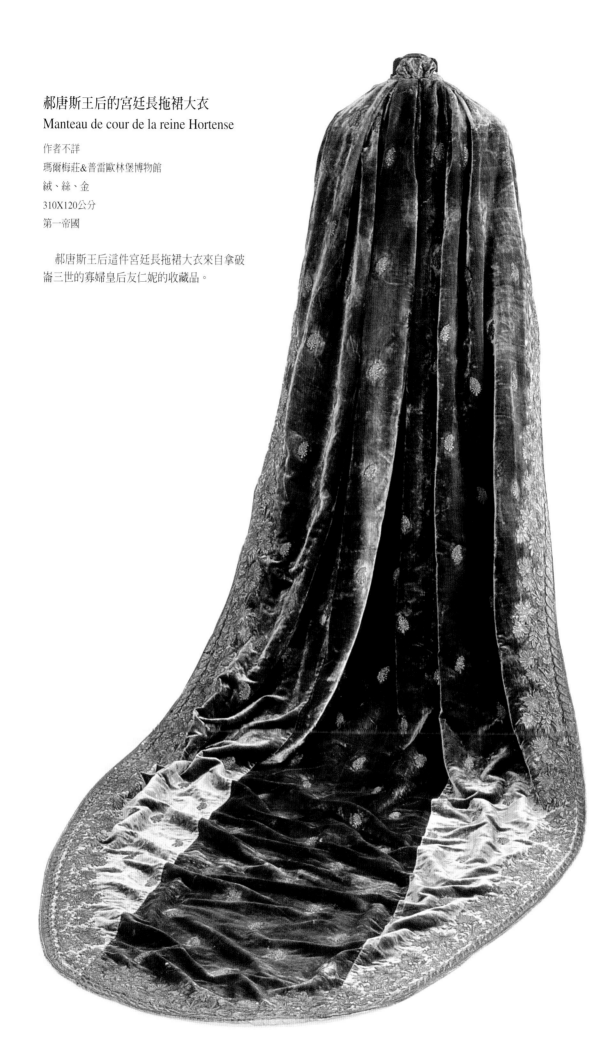

郝唐斯王后的宮廷長拖裙大衣
Manteau de cour de la reine Hortense

作者不詳

瑪爾梅莊&普雷歐林堡博物館

絨、絲、金

310X120公分

第一帝國

　　郝唐斯王后這件宮廷長拖裙大衣來自拿破崙三世的寡婦皇后友仁妮的收藏品。

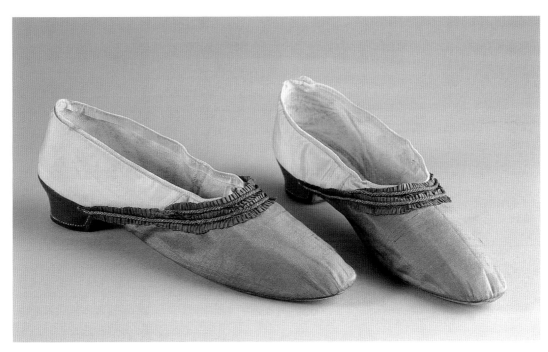

皇后約瑟芬的鞋子
Paire de souliers de l'Impératrice Joséphine

作者不詳
瑪爾梅莊&普雷歐林堡博物館
雲紋織物、皮
26X7公分
第一帝國時期

布哈奈侯爵的背心（布哈奈侯爵：約瑟芬的大伯）
Gilet du marquis de Beauharnais (Beau-frère de l'Impératrice Joséphine)

作者不詳
瑪爾梅莊&普雷歐林堡博物館
刺繡絲
58X25（肩膀處尺寸）公分
第一帝國

　　布哈奈侯爵（1756-1846）是亞歷山大布哈奈的哥哥，約瑟芬的第一個丈夫。他秉持保皇主義，投效帝國。拜賜於他與約瑟芬的親屬關係，被拿破崙任命為駐伊特魯立亞的大使，之後又駐西班牙。後來因奪取西班牙亞斯多里亞斯王子的利益而失寵，逃亡到法國中部索洛涅的自家土地。最後又回到巴黎，默默無聞渡完餘生，九十一歲過世。

藍錦緞，為凡爾賽宮臥房而製
Damas bleu exécuté pour des
chambres à coucher au Palais de
Versailles

小聖歐立芙，里昂絲織品製造商
瑪爾梅莊&普雷歐林堡博物館
絲
129×68公分
1811年

　　為了支持里昂絲織製造業，拿破崙
於1811-1813年間訂購了八十多公里
長的絲料，以裝飾各皇宮，尤其是他
打算居住的凡爾賽宮。

　　這些錦緞有多種顏色：梅紅、藍和
綠，本來要用來裝綴凡爾賽宮數間主
臥房，但一直沒有實現，十九世紀前
半被拿來佈置王宮。

羅緞，為皇帝在凡爾賽宮的休息室而製
Gros de Tours blanc broché or et soie nuée, à rosaces, fleurs de cloches, camées et cygnes exécuté pour le cabinet de repos de l'Empereur au Palais de Versailles

大哥公司，里昂絲織品製造工廠
瑪爾梅莊&普雷歐林堡博物館
絲
128.5×67.5公分
1811-1812年

　　此羅緞在帝國時期從未使用過，後來在聖克盧宮被用過數次，被拿來飾雅各伯於執政府時期為約瑟芬製作的天鵝扶手椅，直至1993年才被換掉，換成珠光色絨底金刺繡布，跟原先的扶手椅布較相似。

銀藍織錦，愛神木葉片與常春藤冠，
為約瑟芬在聖克盧宮的大廳而製
Brocart argent et bleu, à couronnes de myrthe et de
lierre exécuté pour le grand salon de Joséphine
Bonaparte au Palais de Saint-Cloud

佩爾農（1753-1808），里昂絲織品製造商
瑪爾梅莊&普雷歐林堡博物館
129×95公分
1802年

第一執政想要鼓勵里昂絲織製造業，於1802年決定向佩爾農訂購幾套室內裝飾，擺飾在聖克盧宮。此銀藍錦緞於1804年才交貨，用來裝飾約瑟芬在聖克盧宮的大廳，1809年被改置在杜勒麗宮一樓皇后的廳房中。但約瑟芬也只欣賞了短短幾個月，因為自1810年廳房主人改為皇后瑪麗露意絲。

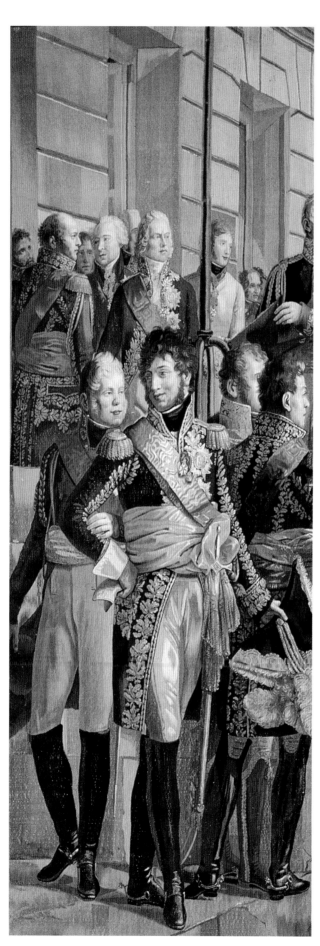

皇帝拿破崙與沙皇亞歷山大一世會晤於提爾西特
Entrevue des empereurs Napoléon et Alexandre à Tilsit

摹 貝爾同（1778-1859）
瑪爾梅莊&普雷歐林堡博物館
羊毛與絲（戈伯蘭廠）
328×128公分
1811-1815年

　　由戈伯蘭於十五世紀中葉創立，此廠於1667年被路易十四買
下，成為皇家工廠。大革命期間關廠，皇帝拿破崙想利用它為
宣傳工具，以太陽王為榜樣，令人用布編織描繪他一生的重要
時刻。帝國崩潰，此計劃無法完成，只有少數幾張零碎織布趕
在滑鐵盧之役前完成。

此作織繪兩皇帝，拿破崙與亞歷山大一世，1807年6月25日，會
晤於提爾西特尼耶門河中央的一艘木筏上。

拿破崙交軍刀給亞歷山卓的軍隊首領，1798年7月
Napoléon remet un sabre au chef militaire
d'Alexandrie, juillet 1798

摹 慕拉（1769-1850）
瑪爾梅莊＆普雷歐林堡博物館
羊毛與絲（戈伯蘭廠）
230×113公分
1812-1815年

　　1798年7月2日，登陸埃及後，拿破崙立刻發動五千士兵攻
打亞歷山卓，數小時後，攻下堡壘，法軍只損失三百人。

拿破崙接收維也納城的鑰匙，
1805年11月13日
Napoléon recevant les clefs de la
ville de Vienne, 12 novembre 1805

蓋日羅德（1778-1824）
瑪爾梅莊&普雷歐林堡博物館
羊毛與絲（戈伯蘭廠）
335×172公分
1810-1815年

　　此作織繪拿破崙接收維也納城的鑰匙。
歐斯特里茲輝煌勝利後，維也納城門自動
為拿破崙而開，皇帝住進修恩布允宮，
1809年又回來暫住。

MULARD 1810.

拿破崙接見波斯使節於芬肯斯坦，
1807年4月27日
Napoléon reçoit à Finkenstein
l'ambassadeur de Perse, 27 avril 1807

摹 慕拉（1769-1850）
瑪爾梅莊&普雷歐林堡博物館
羊毛與絲（戈伯蘭廠）
310×110公分
1812-1815年

　　波斯與法國的同盟企圖經由在芬肯斯坦（波
蘭）簽定的同盟和約（1807年5月4日）而實現。
一個法國軍事代表團於是被派至波斯，以重組國
王軍隊。

波那巴特家族簡譜
Généalogie de la famille Bonaparte

查理‧馬里‧波那巴特
Charles-Marie Bonaparte
(1746-1785)
1764年結婚

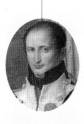

約瑟
Joseph (1768-1844)
那不勒斯王 (1806-8)
、西班牙王 (1808-13)

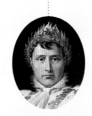

拿破崙
Napoléon (1768-1821)
法蘭西皇帝 (1804-14)

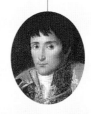

路西安
Lucien (1775-1840)
卡尼諾王子

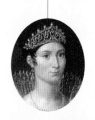

愛莉莎
Elisa (1777-1846)
托斯坎女大公爵 (1809-14)

妻
茱麗‧克拉里
Julie Clary (1771-1845)
1794 年結婚

妻
約瑟芬‧塔謝德拉帕傑瑞
Josephine Tascher de la
Pagerie (1763-1814)
1796 年結婚，1809年離婚

妻
瑪麗露意絲
Marie-Louise (1791-1847)
奧國公主
1810 年結婚

妻
克莉絲丁‧布瓦耶
Christine Boyer (1773-1800)
1794 年結婚

妻
阿莉松婷娜‧德賈科德貝雷尚
Alexandrine Jacob de
Bleschamp (1778-1855)
1803 年結婚

夫
菲利普‧巴希奧琪
Félix Bacciochi (1762-1841)
馬薩卡拉王子
1797 年結婚

拿破崙二世
Napoléon II(1811-34)
羅馬王(1811-32)
從未結婚

瑪麗・蕾緹西亞・拉摩利諾
Maria Letizia Ramolino
(1750-1836)

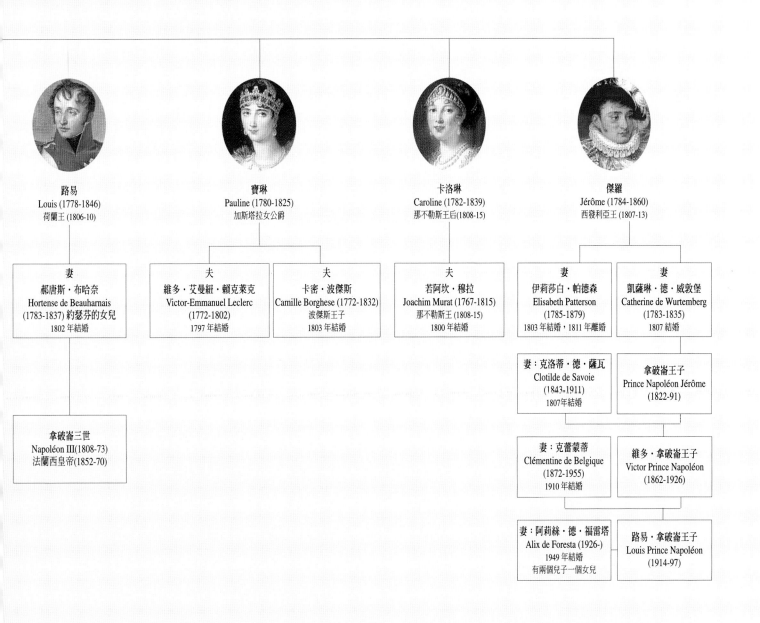

路易
Louis (1778-1846)
荷蘭王 (1806-10)

寶琳
Pauline (1780-1825)
加斯塔拉女公爵

卡洛琳
Caroline (1782-1839)
那不勒斯王后(1808-15)

傑羅
Jérôme (1784-1860)
西發利亞王 (1807-13)

妻
郝唐斯・布哈奈
Hortense de Beauharnais
(1783-1837) 約瑟芬的女兒
1802 年結婚

夫
維多・艾曼紐・賴克萊克
Victor-Emmanuel Leclerc
(1772-1802)
1797 年結婚

夫
卡密・波傑斯
Camille Borghese (1772-1832)
波傑斯王子
1803 年結婚

夫
若阿坎・穆拉
Joachim Murat (1767-1815)
那不勒斯王 (1808-15)
1800 年結婚

妻
伊莉莎白・帕德森
Elisabeth Patterson
(1785-1879)
1803 年結婚，1811 年離婚

妻
凱薩琳・德・威敦堡
Catherine de Wurtemberg
(1783-1835)
1807 結婚

拿破崙三世
Napoléon III(1808-73)
法蘭西皇帝(1852-70)

妻：克洛蒂・德・薩瓦
Clotilde de Savoie
(1843-1911)
1807年結婚

拿破崙王子
Prince Napoléon Jérôme
(1822-91)

妻：克蕾蒙蒂
Clémentine de Belgique
(1872-1955)
1910 年結婚

維多・拿破崙王子
Victor Prince Napoléon
(1862-1926)

妻：阿莉絲・德・福雷塔
Alix de Foresta (1926-)
1949 年結婚
有兩個兒子一個女兒

路易・拿破崙王子
Louis Prince Napoléon
(1914-97)

拿破崙與他的時代 Napoléon et son temps

年代	生平	法國歷史大事紀	中國大事紀	世界政治大事紀	世界文化大事紀
1736			1736-95清高宗（乾隆） 清宮畫院的五位畫家陳枚、孫祜、金昆、戴洪、程志道合作畫成《清明上河圖》		
1751			法傳教士蔣友仁(M.Benoist)招收兩名華裔學生高類思、楊德望赴法研習，歷時十年。在法期間結交朝臣回國後與法國傳教士寫成《中國兵法論》、《米谷保存法》、《中國古代論》		
1754					盧梭（瑞士）著《論不平等》
1755		1755-63英法殖民戰爭	伏爾泰根據元曲《趙氏孤兒》英譯本改編為舞台劇在巴黎上演，轟動異常	葡萄牙大地震摧毀里斯本（超過32萬人喪生）	
1756				七年戰爭開始：英、普對抗法、奧、俄與瑞典	體溫計問世
1760				俄佔領柏林 英攻克加拿大	
1761					紐倫堡（德）設瓷器廠
1763		法、英、西簽訂巴黎和約			
1768		法跟熱那亞（義）買下科西嘉島		土俄戰爭開始	
1769	拿破崙·波那巴特出生於阿嘉修（科西嘉島）		福建平和縣商人、阿里山通事吳鳳遭原住民殺害		阿克萊特（英）發明紡織機
1770				英工業革命開始	中國庭園聞名歐洲
1772		宗教裁判所結束			
1775					德摩爾佛（法）發明氯消毒
1776			法國在廣州設立領事館	美國獨立宣言與第一部憲法	畢加爾（法）作《伏爾泰》（坐姿雕像）

年代	生平	法國歷史大事紀	中國大事紀	世界政治大事紀	世界文化大事紀
1779	拿破崙進入勃艮第（法國）的布里安軍事學校				
1782			開四庫全書館		瓦特（英）改良蒸汽機
1783				凡爾賽合約：英承認美獨立，歸還佛羅里達州給西班牙 波坦金（俄）併吞克里米亞	
1784	拿破崙進巴黎皇家軍校		鹿港開港與福建蚶江直航		
1785	拿破崙以二級中尉軍階畢業於巴黎皇家軍校，被派至位於隆河谷地的瓦朗斯營地				英《泰晤士河報》誕生
1786	拿破崙駐營奧克松（勃艮第）	財政危機達最高點	台灣天地會林爽文反清 鹿港龍山寺落成		
1788			艋舺清水祖師廟落成		康德（德）著《純粹理性批判》
1789		法國大革命揭幕 1789-1815執政府與第一帝國		華盛頓當選美國第一任總統	
1791		法成為君主立憲政體	彰化再爆泉漳械鬥		莫札特（奧）作《魔笛》
1792		襲擊杜勒麗宮 國民議會宣佈共和政府成立 1792-97第一次對法同盟成立	八里坌（淡水港）直航福建五虎門		世界第一家化學公司在費城（美）成立
1793	拿破崙被任命為土倫攻防戰的砲兵司令，後晉升為准將。	羅伯斯比耶的恐怖時代	英派大使馬戛爾尼(G.Macartney)一行至北京拒向乾隆皇帝跪拜		大衛（法）繪《馬拉之死》
1795	應督政官巴拉要求，參與鎮壓王黨，拿破崙成為國內軍團總司令	保皇黨粉碎 1795-99督政府時期 普法巴爾和約		英奪荷屬錫蘭	

年代	生平	法國歷史大事紀	中國大事紀	世界政治大事紀	世界文化大事紀
1796	拿破崙與約瑟芬・布哈奈結婚 拿破崙出任義大利軍團總司令	1796/7義大利戰役：與奧軍戰於樓笛、阿爾柯與瑞弗利 簽訂剛波佛米歐和約	乾隆退位、嘉慶即位 1796-1821清仁宗（嘉慶） 吳沙進入蛤仔雞（今宜蘭）開墾		金納（英）發明天花疫苗
1798		1798/99遠征埃及		英鎮壓愛爾蘭暴動	海頓（奧）作《創世紀》
1799	霧月十八政變，拿破崙取得政權，出任共和國第一執政，宣佈大革命結束	1799-1802第二次對法同盟成立 督政府垮台	乾隆歿，嘉慶殺權臣和坤	英立法反工會	
1800		法與第二次對法同盟軍事衝突 第二次義大利戰役，法軍在馬蘭果大敗奧軍			伏特（義）發明電池
1801		簽署宗教協約，恢復天主教		傑佛遜當選美國總統	
1802	拿破崙成為終身第一執政		英軍為防葡萄牙據地落入法軍，派鑑侵澳門		
1804	拿破崙成為法國皇帝，為拿破崙一世 庇護七世在巴黎聖母院為拿破崙舉行加冕	民法典制頒（《拿破崙法典》）	福建海盜蔡牽侵台 白蓮教亂平定(1774-1804)		貝多芬（德）作《英雄交響曲》
1805	拿破崙於米蘭教堂加冕為義大利王	第三次對法大同盟成立：英、奧、俄與那不勒斯對法戰爭 法艦隊毀於特拉費加海戰	清廷禁西洋人刻書傳教 大龍峒保安宮落成		康德去世
		第三次對法同盟終止於歐斯特里茲大捷（「三皇會戰」）並簽訂普雷斯堡和協			
1806		1806/07第四次對法同盟：英、普與俄對抗法國，於「耶拿會戰法大捷」，拿破崙佔領柏林	淡水爆發漳泉械鬥	英佔領開普敦四周 神聖羅馬帝國滅亡	
1807		俄軍在弗瑞蘭戰敗沙皇亞歷山大與拿破崙簽訂「提爾西特和約」	英傳教士馬禮遜（R.Marrison）至廣州傳教		
1808		1808/09開始佔領西班牙，西班牙從未完全歸順	沈復著《浮生六記》		哥雅（西）繪《戰禍》

年代	生平	法國歷史大事紀	中 國 大 事 紀	世界政治大事紀	世界文化大事紀
1809	拿破崙與約瑟芬離婚	第五次對法同盟：英與奧對抗法國，奧軍敗北，拿破崙進入維也納	漳、泉於北、中部大舉械鬥		英作家愛倫波出生
1810	拿破崙與奧國公主瑪麗露意絲結婚	經濟危機開始	蛤仔雞歸入版圖，改稱噶瑪蘭		法人設定十進位度量衡公制 哥德（德）著《色彩理論》
1812		征俄戰爭		土俄戰爭結束 西班牙自由政體 英美戰爭開始	
1813		第六次對法同盟：英、普、俄與奧對抗法國 萊比錫戰役：法屬德軍傾覆，荷蘭失守			
1814	拿破崙退位，被放逐厄爾巴島	第一次巴黎和約：法回復1792年的國界 1814/15-1870第二帝國公佈憲章	英軍入侵虎門、清廷下令捕捉英、美走私船	英美戰爭結束 1814/15維也納會議：重整歐洲	《泰晤士河報》第一次印製發行快報 安格爾（法）繪《大宮女》
1815	拿破崙重返巴黎（《百日復辟》） 滑鐵盧戰敗 被英國人放逐至聖赫勒那島	第二次巴黎和約：法回復1790年的國界	馬禮遜辦《察世俗每月統計傳》為西方人最早在華發行之中文刊物	戰後英國經濟危機	
1820			鴉片大量流入中國		
1821	拿破崙去世		嘉慶歿、道光繼位 1821-51清宣宗（道光）	秘魯、墨西哥宣佈獨立	法拉弟（英）發明電機原理
1831					雨果（法）著《鐘樓怪人》
1839			1839-42鴉片戰爭		畫家塞尚（法）出生
1840	拿破崙的遺骨被運回巴黎，葬於傷兵院				畫家莫內（法）出生
1847			英法聯軍攻廣州、英船抵（雞籠）基隆勘察煤礦		
1850			1850-64洪秀全建「太平天國」與清廷對抗		華格納（德）作《羅恩格林》

中國大事紀部份感謝吳錫德教授提供

重要名詞解釋

阿布基（Aboukir）
位於地中海沿岸埃及境內的地名及海灣名。1798年，由納爾遜率領的英國海軍大勝法國艦隊。1799年，拿破崙在此戰勝由帕契亞領導的土耳其軍。

阿嘉修（Ajaccio）
科西嘉島首都，位於西岸。拿破崙的出生地。

亞歷山卓（Alexandrie）
位於尼羅河三角洲極西的埃及城市。

寓言畫（Allégorie）
以繪畫表現一個抽象事件或一個概念。通常以擬人法的形式呈現。譬如：一個持劍與持天平的女人即象徵正義。

舊體制（Ancien régime）
（法文原意：舊有的政府形式）這個詞用來形容法國在1789年大革命之前的政治──社會結構或涉指大革命前的歐洲。

併吞（Annexion）
以暴力的手段取得所屬權，特別意指以武力入侵屬於他國的領土。

透明水彩畫（Aquarelle）
以水性顏料完成，並讓色彩透明而透出白色底部繪畫。

阿爾柯（Arcole）
位於義大利靠近維若納。1796年，在阿爾柯橋上的戰役寫下了拿破崙戰勝奧地利人的輝煌歷史。

阿瑞儂堡（Arononborq）
位於瑞士宮斯東斯湖畔沙龍斯坦的城堡。建構於1546至1848年間，爲約瑟芬的女兒──荷蘭王后郝唐斯買下。今日爲一拿破崙博物館所在地。

指券（Assignats）
法國大革命時期通行的紙幣。

歐葉斯達（Auerstedt）
位於德國中部杜雷寧區。1806年，在拿破崙率領之下，於耶拿及歐葉斯達兩個戰役中，擊潰普魯士人及撒克遜人。

歐斯特里茲（Austerlitz）
位於捷克的模拉彌，1805年的歐斯特里茲戰役也稱作「三皇之戰」。此戰役由拿破崙率領的法軍擊潰法蘭西斯一世指揮的奧軍及俄皇亞歷山大一世率領的俄軍。這個輝煌勝利日距離拿破崙加冕日整整一年。亦鞏固了他在歐洲大陸的優勢。

毛料織物（Futaine）
原產於阿拉伯國家的粗製毛料。一種與純綿或綿麻混紡的法蘭絨交錯織成的布料。反面梳理。

解放戰爭（Guerres de Libération）
自1813年至1814年，反對拿破崙的戰爭：於寇科利茲法國人民取勝；於寇伯恆，坎森巴哈聯軍取勝；於特斯勒拿破崙取勝；於科蒙，紐倫度夫，丹維茲，同盟國取勝；1814年的萊比錫戰役，布魯許率軍進入萊茵河畔克波附近，1814年3月31日的法國戰役，於勞翁附近爲盟軍獲得最後勝利決定性的戰役。在俄皇亞歷山大指揮之下盟軍進入巴黎；1815年拿破崙自厄爾巴島返回，盟軍重組，於里尼法國人戰勝普魯士人，於滑鐵盧盟國獲勝，拿破崙二度讓位。

別列西納（Bérésina）
發源自白俄羅斯的大河。1812年，拿破崙自莫斯科遠征歸返途中，在通過別列西納河的時候造成了大軍人員的慘重損失。拿破崙丟下他的軍團自行在十一天後返回巴黎。

素胚（Biscuit）
未上彩的無漆瓷器，在古典時期因爲它們的表面質感很接近大理石而極受青睞。

波萊丁諾（Borodino）
位於俄國境內莫斯科西郊一百公里處，1812年拿破崙遠征俄國期間曾於此一戰，法軍險勝俄軍，這場勝利爲拿破崙開啓了進攻莫斯科之路。

小客廳（Boudoir）
（法文原意：賭氣時的小角落）特別爲女人設計的空間；在法國自十八世紀開始使用這類空間，德國只在十九世紀時使用。

波旁王朝（Bourbons）
源於法國西南部由亨利四世（1589-1610）所創立的歐洲王朝。

波旁王朝的國王路易十六在法國大革命期間被處死。波旁王朝於路易十八（1814-1824）時重登王位，那時正是拿破崙第一次被驅逐時。波旁王朝在法國兩段掌權直到1883年。

中產階級（Bourgeoisie）
形容城市居民中生活優沃寬裕的階層。在法國這個社會層次出現始於十六世紀末。

模型（Bozzeto）
以黏土或蠟或雕塑的組成元素製造成的雕塑雛形。

布里安（Brienne）
位於科西嘉島上；拿破崙童年時期上學的軍事學校。

霧月（Brumaire）
（法文原意：多霧之月）依革命時期的曆法是爲一年中的第二個月。相當於羅馬教皇格理曆的10月22日到11月20日這段時間。在1799年霧月18日（也就是11月9日）拿破崙發起政變，他推翻督政府並創立執政府。

剛波佛米歐（Campo-Formio）
位於義大利東北部，1797年奧地利與法國在此簽定和平條約。

卡拉雷（Carrare）
以大理石工業著名的義大利城市。遠在古代，卡拉雷採石場就已被開發。就是在卡拉雷這裡，拿破崙訂作他自己以及他家族成員的雕像。他將雕刻家巴托利尼派到卡拉雷，將他任命爲製造雕像工程的總監。

民法（Code civil）
於1804年3月21日制頒。實施的地方遠至萊茵河左岸的省份。民法屬於法國拿破崙一世時頒佈的法律總體之一。在巴德及巴勒廷納地區，這部民法一直持續延用到1899年12月31日。

考特（Corte）
科西嘉島上備有堡壘的城市，波那巴特家族在其子拿破崙出生之前曾定居於此。

迪爾＆蓋阿爾廠（Manufacture Dihl et Guérhard）
巴黎瓷器製造廠於1781年11月由原籍萊茵伯爵領地的迪爾所創。迪爾於1786年與蓋阿爾合作。瓷廠發行造型簡單品質一流的瓷器。它於1829年遭遇在拍賣場被拍賣的命運。

督政府（Directoire）
法國大革命之後法國政府最高職權機構。依據1795年9月23日頒佈的憲法，督政府由元老院根據五百人會議列出的名單中選出五位成員組成。1795年11月9日的政變結束了督政府，讓權給執政府。

三皇之戰（Bataille des trois empereurs）
請參閱歐斯特里茲。

朝代（Dynastie）
帝王譜系。

艾德福（Edfou）
位於北埃及，建築於托勒密王朝時代至今仍保存完整的候盧神殿即在此城內。

厄爾巴島（Elbe）
位於地中海介於科西嘉島及歐陸之間的島嶼(主要城市：菲拉右港)。1802年，此島歸屬於法國。拿破崙讓位之後，依楓丹白露條約授予他擁有厄爾巴島。因此拿破崙於1814年5月4日至1815年2月26日曾統治此島。他重新組織島上之行政並修築道路。

艾麗絲宮（Palais de l'Elysée）
於1718年由穆雷設計興建，一段相當長的時期，它屬於拿破崙一世，繼而屬於拿破崙三世。自1873年開始，艾麗絲宮成爲法蘭西民主共和國總統官邸。

琺瑯（Email）
由石英砂，碳酸鉀，碳酸氫鈉及石灰中提煉出的有色液態玻璃。最常用來裝飾金屬表面的材料。

艾爾福（Erfurt）
位於杜雷寧境內之城，於1806年在此舉行太子日，拿破崙與俄皇亞歷山大一世相會於此。1813~14年間，艾爾福爲盟軍包圍。

第一次巴黎和約（Première paix de Paris）
1814年5月31日所締結的和平條約，結束了解放戰爭。法國恢復1792年時的疆域，並承認拿破崙的妹婿穆拉，在拿破崙帝國時所統治的那不勒斯王國。

藝術性工業產品大展（Exposition des produits de l'industrie artistique）
藝術性工業產品大展

菲拉惠斯（Fleurus）
位於比利時南部，1815年滑鐵盧戰役之時，拿破崙以此城為觀測站。

楓丹白露（Fontainebleau）
位於法國塞納瑪恩河省中，距巴黎西南方六十公里的城市。

突擊隊（Corps francs）
解放戰爭時期由自願者組成的軍團。譬如：盧卓突擊隊。

弗德蘭（Friedland）
位於東普魯士──目前屬於俄羅斯的一部分。1807年弗德蘭之役是第四次對法聯盟的最後一場戰役，拿破崙於此擊潰普魯士及俄羅斯軍團。

戈伯蘭廠（Manufacture des Gobelins）
巴黎織造掛毯的工作室，十七世紀成為皇家專屬織造廠。部分掛毯簽有戈伯蘭之名，即是以這個著名的織毯家族之名來命名。

水粉彩（Gouache）
水性具覆蓋性顏料。自中世紀被廣泛運用於彩飾字母或精緻繪畫。這個技術於十八世紀在義大利、法國及瑞士極為大眾化。水粉彩常與透明水彩混合使用。

大軍（Grande Armée）
拿破崙於1812年征俄戰役時的軍團。大軍由法國六十一萬士兵所組成，後援軍團由萊茵河自治區，義大利，普魯士，奧地利及波蘭人組織而成。

精兵（Grenadier）
（法文原意：丟擲手榴彈的人）此名詞自十七世紀下半段即開始用來形容一個配備有手榴彈的高階軍官。

哈伯斯堡（Habsbourg）
極可能可以遠推到歌坦富翁（約在950年左右）的歐洲頂層皇家王朝。一直到1135年我們仍可在阿爾薩斯省發現哈布斯堡的記載。當時他們掛名為龍卡。哈伯斯堡家族的羅麓福一世，於1273年至1291年間為德國國王，當時征服了奧地利及史坦馬克的大公爵領地。

百日復辟（Les Cents-Jours）
拿破崙離開厄爾巴島於1815年3月1日重回法國。他於3月20日路易十八逃亡至日內瓦後進入巴黎。拿破崙獲得大部分人的支持。在一種讓步的心態下，他頒佈了自由主義憲法。自3月13日起，盟軍在全歐洲對拿破崙宣戰並聚集百萬士兵。滑鐵盧一役劃下拿破崙決定性的敗退，他於6月22日第二度讓位，向英國投降後被英國人驅逐到聖赫勒那島上。

匈牙利騎兵（Hussard）
此詞原為匈牙利文中稱呼匈牙利騎兵所穿戴的服飾名稱。古代沉重武器配備，匈牙利騎兵之後即引入輕騎兵的裝備。十七及十八世紀，輕裝的騎兵同時也存在於歐洲其他國家。

傷兵院圓頂（Dôme des Invalides）
位於巴黎的拿破崙一世紀念墓碑。

義大利（Italie）
義大利王國──拿破崙的附庸國。拿破崙自封為王，透過其義子友仁・布哈奈為傀儡，以副王之名義統治這個地方。

雅各賓黨（Jacobins）
法國大革命期間政治組織中最重要的成員。名稱來自於其在巴黎聚集地，屬雅各多明尼教派的修道院。在擁護受憲法保護的溫和主義下台之後，這個團體成為共和政體的代言人，在羅貝斯比耶的領導之下，開始恐怖時代。他的敗落導致1794年此團體的臨時停擺。一直到1799年11月9日拿破崙政變，促成其決定性的瓦解。"雅各賓"的名稱同時也為歐洲其他國家用來表示法國大革命的擁護者。

耶拿（Iéna）
位於杜雷寧區的城市，1806年曾有耶拿之役：在耶拿及歐葉斯達雙戰役中，拿破崙軍團大捷普魯士及薩克斯軍團。

開司米（Cachemire）
以克什米亞山羊絨毛織成的白色或灰色的布料。以它的產地地理名稱爲名，開斯米，位於喜馬拉亞山區西北邊的地區。

政教協議（Concordat）
（拉丁文：Concorde）介於一國與羅馬教庭之間所簽署的協約，其中決定以下幾點：教士負責的職務，神職人員職業權力地位，財政的關係。這個由法國與教皇（1801年）之間簽署的合約顯示天主教教派在法國的復辟，重新與政府聯接，並且廢除自1790年以來生效的國民憲法。

執政府（Consulat）
1799年11月9日之後的過渡時期政府，一開始執政府由三位執政官組成：波那巴特，希耶及杜高斯。拿破崙受命十年任期的執政首長。1804年，拿破崙宣告執政府結束並接受加冕爲法蘭西皇帝。

大陸封鎖（Blocus continental）
拿破崙於1806直1813年間爲了抵制英國而發佈商業禁止流通的政令。一開始禁止英國產品外銷到義大利及法國；在耶拿及歐葉斯達戰役中雙捷之後，又再頒佈英國的鐵、糖及布料禁止進口的政令。

萊比錫（Leipzig）
位於薩克斯地區的城市。1813年萊比錫戰役發生於此城附近，在當時算是最激烈的一場戰役。將近五十三萬的大軍參與萊比錫戰役，盟軍大勝拿破崙軍隊，它的過程高潮迭起，最後拿破崙被三個軍團所擊退。法軍撤退之後，萊比錫城受到猛烈攻擊，萊比錫市民的抗戰寫下解放戰爭的開端。

雷托伊亞（Les Trois-Ilets）
位於馬丁尼克境內，約瑟芬皇后出生地。

里尼（Ligny）
位於比利時境內，1815年曾發生過里尼戰役。拿破崙軍團在此戰役中大勝由布魯許及傑斯諾率 領的普魯士軍團。

長林（Longwood）
位於聖赫勒那島上的高原，其上坐落著拿破崙曾經住過的房子。

呂克（Lucca）
位於義大利托斯坎的城市，1799至1813年間屬法國轄區。呂克公國

於1806年贈封給拿破崙的妹妹愛莉莎‧波那巴特。

倫內維爾城（Lunéville）
位於洛林省的城市，1801年法國與奧地利在此簽定和平公約，結束第二次反法聯盟戰爭。

馬蘭果（Marengo）
位於義大利北部，1800年曾發生馬蘭果戰役，拿破崙的法國軍團大勝奧地 利軍團。

馬丁尼克（Martinique）
西印度之島嶼，爲法國海外省份。

聖母院（Notre-Dame）
巴黎主要教堂，具有三殿的長形大教堂。1163年開始興建。它的大門以豐富的雕刻圖案裝飾，一部分於法國大革命時被破壞。拿破崙即是在聖母院接受教皇加冕。

混凝紙漿（Papier mâché）
由紙張泡水溶解後加入膠使其成爲具可塑性的團塊。它一但瀝水之後，便可以塑型然後上彩及上亮光漆。自十五世紀開始，混凝紙漿便用來製作盒子，平盤或其他類似的物品。

硬瓷（Pâte dure）
即是硬度較高的瓷器。

青銅綠（Bronze patiné）
覆蓋在青銅器表面的色彩。它的形成可以由於暴露在空氣中的結果，或經由人工的手法借助化學原料如：氨酸鹽，乙酸或植物性液體。

費萊（Philae）
古代埃及尼羅河上的島嶼，今日已沉如入由那舍建構的阿蘇安大壩水中。費萊神殿可上溯至第三十一王朝，約西元前380年。

皮昂比諾（Piombino）
義大利港口，1805年成立公國並贈封予愛莉莎‧波那巴特。

位於普魯士的艾洛（Eylau en Prusse）
位於古東普魯士地區，目前屬於俄國。1807年，艾洛戰役中，俄國及普魯士盟軍對抗法國軍團，造成雙方嚴重傷亡。

復辟政治（Restauration）
代表第一帝國瓦解（1814 /15年）到1830年的七月革命或1848年2月的革命期間。此時歐洲各國皆意圖恢復革命前時代的政治狀態。法國在波旁王路易十八（1814-1824年）統治之下重回君主政體。

革命（Révolution）
徹底地顛覆現行的體制，政府及社會。

保皇黨（Royalistes）
君主政體的擁護分子。這個詞在法國專指波旁王朝的擁護者。

摩洛哥皮（Maroquin）
一種以植物染料染成棕褐色的山羊皮。

聖克盧宮（Saint-Cloud）
位於巴黎西邊。1799年在聖克盧宮演出拿破崙政變並於1804年宣告帝國創立。拿破崙三世也在此地宣告稱帝。這個城堡於1871年被摧毀。

聖德尼（Saint-Denis）
位於巴黎北邊的城市。聖德尼修道院興建於第七世紀，中世紀時它成為法國王室葬禮及下葬之地，因此而保留了皇家徽章。聖德尼修道院於法國大革命時被破壞，十九世紀初重新修復。

沙龍展（Salon）
"皇家繪畫及雕塑學院"的展覽定期於羅浮宮中的方廳舉行。巴黎學院沙龍，一開始只有宮廷中的藝術家能參加，十八世紀期間成為貴族互相交流的場合，漸漸地高等中產階級也可以進入。

聖伯納山隘（Le col du Saint-Bernard）
位於高度二千四百七十二公尺的阿爾卑斯山頂。早在西元前十五世紀至西元後四十七年間古羅馬時期便已規劃開發。1800年5月14日拿破崙也曾率軍通過此高山隘口。

聖赫勒那島（Sainte Hélène）
位於大西洋南方上的英屬島嶼，距西非海岸約二千多公里。聖赫勒那島為拿破崙放逐之地。

修恩布允宮（Schönbrunn）
位於維也納的城堡，於1695年開始興建。1805年，普魯士與法國在此簽署條約。1809年，法國與奧地利在此簽署和平條約。

塞弗爾（Sèvres）
位於巴黎西南方的城市以其瓷器製造廠著名。創始於1738年，原先是設於凡森城堡中，在1756年才定居在塞弗爾，1759年成為皇家所有。初期以軟質瓷器產品為特色，漸漸地開始走向硬瓷的製造，全心發展餐具和享有盛名的素胚小雕像的製造，行銷至歐洲各國的王室家族。1793年，瓷器製造廠成為政府所有而在拿破崙時代大放異彩。

煙盒（Tabatière）
裝煙草的小瓶子，盛裝鼻煙的盒子。

織毯（Tapisserie）
意指一種專門的織造技巧能夠織出裝飾性的作品，尤其指表現裝飾行性或繪畫性圖案的地毯或壁毯。

提爾西特（Tilsit）
位於東普魯士的城市——目前在俄國境內——1807年，在此簽署介於法國，俄國及普魯士之間的和平條約。第四次對法聯盟戰爭結束後，普魯士被迫讓出易北河左岸的領土。

土倫（Toulon）
位於法國南部地中海岸的城市。由腓尼基人創建而後為古羅馬帝國的港口城市，土倫是中世紀及近代初期一個非常重要的地中海戰爭之港。1793年，拿破崙軍團戰役亦始於土倫。

特拉費加（Trafalgar）
位於西班牙南部的海角，介於卡迪斯及直布羅陀之間。1805年由納爾遜率領的英國海軍於此擊潰法國海軍，他也在此戰役中喪生。

三色旗（Tricolore）
法國三色國旗。藍、白、紅三色旗於1790年10月21日由國會引薦入法國。

杜勒麗宮（Tuileries）
位於巴黎的法國國王王宮。拿破崙曾在此居留過一段時間。

長褂（Tunique）
古羅馬時期男女皆可穿著能的服裝。配戴一條腰帶，長褂垂至膝下，下擺以有色布料滾邊，依據色彩來劃分著褂者的社會階層。因此，例如國會議員的長褂滾著紫色的邊。拿破崙極欲強調他的皇帝的性格，他喜歡以穿著古代長褂的形像出現。

凡爾賽（Versailles）

位於巴黎西南方的城市，有著名的凡爾賽城，原用來作為打獵時期的行宮，於1667年規劃為皇宮成為法國大革命之前法國國王的居所。

子爵（Vicomte）

用於英國及拉丁語系國家如法國，義大利的貴族頭銜。子爵在貴族階級中介於伯爵與男爵之間。

瓦格朗姆（Wagram）

位於奧地利維也納附近，1809年曾發生瓦格朗姆戰役，寫下以拿破崙率領的法軍大勝奧軍，並簽署修恩布允和平條約。

滑鐵盧（Waterloo）

位於比利時現今附屬於布魯塞爾，1815年，由威靈頓率領的英軍，漢諾威國王及荷蘭軍團，有布洛許及傑西諾率領的普魯士軍團聯合擊潰拿破崙軍團，寫下決定性的勝利。這次的失敗導致拿破崙再次讓位、永遠流放。

西發利亞（Westphalie）

位於德國西部的行政區相對於北西發利亞之萊茵河谷地。1807年拿破崙合併不同的領土（其中包括布魯斯維克，漢諾威，艾勒多哈得海斯的部分領土與薩克斯）以創立以卡塞爾為首都的西發利亞王國。他贈封西發利亞王權給他最小的弟弟傑羅。

維也納議會（Congres de Vienne）

1814至1815年間舉行的國際議會，其宗旨為重新組織解放戰爭後的歐洲。維也納議會由馬塔尼須王子主持。

維也納最終契約（Acte final de Vienne）

1820年以補充維也納議會契約之由簽署維也納最終契約。維也納最終契約主在建立日爾曼聯盟的最終憲法。

維京人（Vikings）

九世紀到十一世紀曾經生活在歐洲北部的人民。維京人也以擅於掠奪，佔領新的領土著名。

重要參考書目

Jean Bourguignon, Napoléon Bonaparte, 2 volumes ; Paris, Les Editions Nationales, 1936

Alfred Fierro, André Palluel-Guillard et Jean Tulard, Histoire et dictionnaire du Consulat et de l'Empire ; Paris, Laffont, 1995

Docteur Paul Ganière, Napoléon à Sainte-Hélène, 3 volumes ; Paris, Librairie Academique Perrin, 1957-1962

Jean Lemaire, le Testament de Napoléon : un étonnant destin 1821-1857 ; Paris, Plon, 1975

Frédéric Masson, Napoléon chez lui ; Paris, E. Dentu, 1894

Frédéric Masson, Le Sacre et le Couronnement de Napoléon ; Paris, Albin Michel, 1925

Alphose Maze-Sencier, Les fournisseurs de Napoléon 1er et des deux impératrices ; Paris, Henri Laurens, 1893

Napoléon, Correspondance de Napoléon 1er publiée par ordre de l'Empereur Napoléon III, 29 volumes, Paris, Imprimerie Impériale, 1858-1869

Jean-Pierre Samoyault, Colombe Samoyault-Verlet, Château de Fontainebleau, Musée Napoléon 1er ; Paris, Edition de la Réunion des musées nationaux, 1986

Jean Tulard, Dictionnaire Napoléon ; Paris, Fayard, 1887 (Seconde édition, 1999)

Jean Tulard, Dictionnaire Napoléon ; Paris, Fayard, 1980

Jean Tulard, Louis Garros ; Itinéraire de Napoléon au jour le jour 1769-1821 ; Paris, Tallandier, 1992

柏艮農，拿破崙波那巴特，2冊，巴黎，國家出版社，1936年。

費耶洛、帕綠吉拉、杜拉編著，執政府與帝國歷史辭典，巴黎，拉豐出版，1995年。

加尼耶博士，拿破崙在聖赫勒那島，3冊，巴黎，沛杭學院出版，1957-1962年。

勒梅爾，拿破崙遺囑：不凡命運1821-1857，巴黎，普龍出版，1975年。

馬松，居家拿破崙，巴黎，丹杜出版，1894年。

馬松，拿破崙的加冕禮，巴黎，阿邦米榭出版，1925年。

馬茲宋西，拿破崙一世與兩位皇后的供應商，巴黎，亨利羅恩出版，1893年。

拿破崙，拿破崙一世的書信，皇帝拿破崙三世下令出版，29冊，巴黎，皇家印刷公司，1858-1869年。

山麻又、山麻又-維烈，楓丹白露宮，拿破崙一世博物館，巴黎，國立博物館聯合出版社，1986年。

杜拉，拿破崙，巴黎，法亞出版社，1980年。

杜拉，拿破崙字典，巴黎，法亞出版社，1987年（1999第二版）。

杜拉、加羅斯合著，拿破崙的每一天1769-1821，巴黎，泰龍迪出版社，1992年。

展覽圖錄

-Paris, Grand Palais, Napoléon, 1969

-Paris, Grand Palais, Cinq années d'enrichissement du Patrimoine natioal 1975-1980, Donations, dations, acquisitions, 1980

巴黎，大皇宮，拿破崙，1969

巴黎，大皇宮，充實國家祖產五年1975-1980。捐贈，付與，購取，1980。

王者之王・拿破崙

展覽籌備委員會：中國時報系、台中縣政府
　　　　　　　　國立國父紀念館、高雄市立美術館、台中縣立港區藝術中心

展覽策劃：Musée National des Châteaux de Malmaison et Bois Préau 法國瑪爾梅莊&普雷歐林堡博物館
　　　　　Institut d'Echanges Culturels de Tubingen 德國杜賓根文化交流協會

董事長・發行人：孫思照

專輯策劃：卜大中
總 經 理：莫昭平　　　　　　　內容提供：Bernard Chevallier
總 編 輯：林馨琴　　　　　　　專　　文：吳錫德
特約編輯：施淑民　　　　　　　攝　　影：鄧惠恩
美術設計：三省堂 陳秀琴　　　　翻　　譯：李淑眞

圖片版權：©RMN / Yan Martin : Musée National des Châteaux de Malmaison et Bois Préau, Paris ;
　　　　　Musée National de la maison Bonaparte, Ajaccio ; Musée napoléonien de l'ile d'Aix.

出 版 者：時報文化出版企業股份有限公司
　　　　　台北市108和平西路三段240號4樓
發行專線：（02）2306-6842
讀者服務專線：0800-231-705（如果您對本書品質與服務有任何不滿的地方，請打這支免費電話。）
郵　　撥：0103854-0 / 時報出版公司
信　　箱：台北郵政79-99信箱
電子郵件信箱：e-mail:web@readingtimes.com.tw
網　　址：http://www.readingtimes.com.tw/
印　　刷：詠豐彩色印刷股份有限公司
初版一刷：二○○一年九月七日
定　　價：新台幣一五○○元

⊙ 行政院新聞局局版北市業字第 80 號
版權所有　翻印必究　（缺頁或破損的書，請寄回更換）
ISBN：957133474X